U0041981

THE U.S. ARMY
SURVIVAL MANUAL

美軍野外生存手冊

United States Department of Defense

美國國防部———著　王比利———譯

目　錄

導論

一. 概述

1. 目的與範圍

　　相較於以往，現代的戰爭形態更容易讓士兵陷入孤立無援，在回到友軍陣營之前，你可能得連續好幾天，甚至好幾週不斷尋找水源、食物以及掩蔽物。小型部隊在分散作戰，或在敵方勢力範圍內執行特殊任務時，比過去更容易被阻斷。當大型部隊經常透過空運或海運進行長距離運輸時，你更得面對在偏遠地區求生的風險。根據軍方行動守則，具備躲避敵人追擊和被捕之後逃脫的能力是士兵必備的基本技能。上述的緊急情況經常發生，尤其是在部隊移動的過程中，因此求生技能是作戰能力中不可或缺的一部分。

　　本手冊撰寫的目的，就是協助你學會這些技能。它將講述如何移動、尋找水源和食物、在惡劣天候下如何自我保護，以及生病或受傷時如何照顧自己。手冊中會先對一般環境做全面性論述，接著再針對如極區、沙漠、叢林以及海上等特定地區的環境深入探討。

　　個別的技能，例如閱讀地圖、使用指北針或其他方位的判讀技巧，以及偵查、巡邏、偽裝、急救、疾病預防、個人衛生與夜視等，是建立進一步求生技能的根本基礎。對於上述這些，你應已具備充分的認知，因此在本手冊中，只有特定的求生技巧需要援用這些技

能時才會再一次提及。

不管你身處世界任何角落，只要運用智慧就能順利生存。這是求生技能中非常重要的觀念。請謹記，大自然既非朋友，也不是敵人，它其實純然無私。換句話說，是你的決斷影響你的存活，是你的能力讓大自然為你所用，這才是生死的關鍵因素。

2. 野外技能

森林學、生火、找尋食物和水源、製作掩蔽用器具，以及導航技巧，這些野外技能都是生存必備。舉例來說，當你手上有一支矛或一張網，就不必用魚鉤釣魚，浪費寶貴的時間，因為前兩者的效率比較高，這就是森林學的基本知識。你的存活率會隨著以下三種能力的增強而提升：野外技能、臨機應變的能力，以及能夠學會運用手冊中的原則應付眼前的挑戰。

二. 個人和團體求生

3. 求生意志

a. **概述**。在二次世界大戰和韓戰中，數百到數千名曾經孤立無援的戰士透過他們珍貴的經驗，證明求生一事主要憑藉精神層面，而求生意志是其中的關鍵因素。不管是團體或獨自一人，都會經歷恐懼、絕望、孤寂，甚至無聊的情緒。除了這些心靈上的威脅，身體受傷、疼痛、疲倦、飢餓或口渴，都會對生存造成負面影響。如果你在心理上還未做好超越這些障礙的準備，也不願面對最糟的狀態，那麼活著走出來的機率將會大減。

b. 如果你勢單力孤。只要謹記以下的關鍵字 S-U-R-V-I-V-A-L（圖1）以及它們代表的意義，就能讓你大幅減少，甚至完全避免孤身陷於敵方陣營，或是在荒野之地落單、成為俘虜的可能性。

(1) S——評估形勢（size up the situation）。透過自己、地域和敵人這三個面向，衡量目前的狀況。

　　(a) 自己：你必須抱持最佳的希望，但是做最壞的打算。回想受過的求生訓練並期許它們一一奏效。畢竟這一切對你並不陌生，最大的不同只在於如今面對的不是虛擬訓練，而是實境。要是能這樣想，就會因為相信自己能存活而大幅提高逃生成功的機率。一旦處於危境，盡快尋找一個安全舒適的避難地點，抵達之後仔細觀察周遭事物，縝密思考，做出計畫，你的恐懼會因此減少，信心則大幅增加。保持冷靜，盡量放鬆，直到確認自己所在的位置及即將前往的地方。

　　(b) 地域：你的恐懼可能部分來自身處陌生的環境。因此，你可以透過地標、羅盤方位，或是回想上級長官交付的情報資料，藉此判斷自己身處何方。

　　(c) 敵人：設身處地從敵人的觀點來思考，如果自己就是敵人，現在會怎麼做？觀察敵人的習性和例行事務，並做出計畫。請記住，你知道敵人所在，而他們並不知道你在哪裡。

(2) U——欲速則不達（undue haste makes waste）。

　　(a) 不要急於逃脫，這會讓你粗心大意且失去耐心，你可能

Size up the situation

Undue haste makes waste

Remember where you are

Vanquish fear and panic

Improvise

Value living

Act like the natives

Learn basic skills

圖 1 求生八大要領

會因此冒一些不必要的險,最後落得和下列這些人一樣
的下場:

1. 「我腦袋中只想著一件事情:趕快離開這裡,所以
完全沒有計畫就魯莽地行動。我試著在夜間移動,
結果卻一頭撞上大樹和圍籬,反而讓自己受傷。我

也沒有低調行事以躲避敵人，反而用自己的卡賓槍朝著敵人開火，結果開第二輪槍就被抓了起來。」

2. 「我開始變得完全沒有耐心，本來計畫等到夜間才行動，卻完全耐不住。大約在中午時分我就離開壕溝，不斷向前走，直到被捕為止。」

(b) 不要亂發脾氣，這可能會讓你失去思考的能力。如果有什麼激怒你的事情發生，先放空，深深吸口氣，放輕鬆之後，再重新開始思考。

(c) 一定要明白，危險真的存在，否則會讓危險指數升高。不要像某些被小孩抓走的笨士兵一樣，想著：「我根本不會被抓，這只是一場遊戲，實際上我並沒有被抓。」結果卻以悲劇收場。

(3) R—記住自己身處何方（Remember where you are）。你可能會因為自己習慣而露出馬腳，太過順其自然完全不作修飾，很容易曝露身分，那等於告訴別人你不屬於他們。某位士兵曾報告說，自己因為吹口哨而被捕：「火車上一切如常，突然間一個長相醜陋的小婦人開始用口哨哼唱『蒂博雷里 Tipperary』這首歌，我下意識的也立即隨著她開始哼唱，結果讓我露出馬腳。」如果這個士兵已經融入成為「敵人」的一員，就不該認得這首歌。

(4) V——克服恐懼和驚慌（vanquish fear and panic）。

(a) 恐懼是人之常情，對求生而言也是必要之惡，當你需要額外的力量，上天會透過恐懼激發你的潛能。學著認識

恐懼，並試著控制它。面對危險時，仔細觀察並分析自己的恐懼是否與實際情況相符。深入探討之後，通常會發現許多恐懼其實都是虛幻的。

(b) 一旦因為受傷而痛苦，就很難控制恐懼感。疼痛有時會將恐懼轉為慌亂，讓人不作思考倉卒行動。第二次世界大戰時，有一名飛行員被擊落，降落傘纏上樹枝，整個人頭下腳上被掛在空中，他的雙腳被降落傘的繩子纏住，更不幸的是，他的頭剛好頂著一座蟻丘，螞蟻立刻爬滿他的身體，不斷噬咬他。慌亂之際，他拔出手槍連開五槍，卻始終沒能打斷纏住雙腳的繩子，最後只能用第六顆子彈自殺。

(c) 隻身一人也可能使人驚慌，而它可能導致絕望，甚至衍生自殺的念頭，也容易造成疏失，最後被捕或投降。辨識這些徵兆能幫你克服驚慌。

(d) 擬定逃脫計畫可以讓你的心思保持忙碌，重點是找事情讓自己忙碌，並持續觀察。曾經有一名士兵因為無事可做，就決定把所有的蟲殺死，而剛好當地有很多體形巨大但是對人類沒有威脅的蜘蛛，所以他就捕殺蒼蠅餵食那些蜘蛛。這樣也算是找到事做。禱告、讀聖經或其他宗教儀式都能讓人平靜，但是奇蹟通常會出現在那些細心做準備並且盡全力自救的人身上。

(5) I——隨機應變（improvise）。

(a) 你一定能做些事情來改變不利的局勢。找出你需要的，

並清查手上所掌握的，再調配運用。

(b) 學著接受新考驗或是令人不悅的情況，將心思放在 SURVIVAL 上會對你很有幫助。要勇於嘗試陌生的食物，根據一名生還者的報告，有些人因為不敢吃奇怪的食物幾乎餓死。他說那些人後來試著去喝羊頭煮的湯，羊眼睛就浮在湯上面。每當有新囚犯送進來，這名生還者就會想辦法在新囚犯旁找個位子，這樣他就能夠吃到新囚犯拒吃的食物。

(6) V——珍愛生命（value living）。

(a) 心存希望加上實際的逃脫計畫，不僅能降低恐懼感，也讓你生存的機率大增。一開始盤算如何逃到友軍的勢力範圍，就讓這名士兵的心裡舒坦許多：「我到外面看了一下，發現一盞強力探照燈從遠處投射過來，我知道那來自友軍，腦袋中的思維立刻從自憐那時的處境轉變成擬定逃生計畫，心情也覺得好多了。」

(b) 保全自己的健康和體力。疾病或受傷會大幅降低生存或逃脫的機率。

(c) 飢餓、寒冷和疲勞都會降低效率和後續的耐力，也會讓你無法專注，增加被俘的機會。只要了解前述的觀念，你就會格外謹慎，因為你會意識到，精神狀況的低落來自體能的影響，而非外在的危機。

(d) 牢記你的目標——**活著回去**。把心思放在順利求生後的美好時光，你會更珍惜活著這件事。

(7) A──入境隨俗（act like the native）。「火車站裡面有一些德軍負責守衛，」一名逃犯回憶：「當時我急切的想去上小號，但附近只有一處開放式廁所，而且就在車站前面，要在人來人往的情況下解放，對我來說實在太過尷尬，所以我只好在小鎮裡到處尋找方便之處，還停下詢問當地居民。」最後他被發現並被俘，只因為他無法融入當地的生活習慣。如果你也在類似的處境中，一定要入境隨俗，偽裝成當地人，以免引人注目。

(8) L──學好基本技能（learn basic skills）。想要活命最保險的方法，就是把生存技能和操作流程學得無比透徹，直到不經思索就可以自動應對為止。如此一來，就算在慌亂中，你還是可以把事情做對。接受訓練時全力以赴，因為這將是你生命所倚。常保好奇之心，並隨時尋求更進階的生存技能。

c. 團隊。

(1) 和你在一個人的情況下遇到危急狀態時要能自行應對一樣，團隊在面臨類似的情境時也必須如此。在班和排這類必須協同作戰的團隊中，如果領導者能肩負起領導職責，生存機率就會大增。

(2) 如果你和團隊在躲避敵人的追擊時能考慮到下列因素，應該就能安全返回友軍的陣地。

(a) 安排團隊的求生行動。

1. 團隊要存活，很大一部分要仰賴人力的組織與利用。

在組織完善的行動中，團隊成員都知道自己的責任。該做什麼、何時做。如此一來，不管在一般狀態下還是遇到危難都不會慌亂。想讓求生行動能夠有組織地進行，技巧之一是讓團隊保持良好的隊形，另一個技巧是編定計畫，並嚴格執行。

2. 根據每個人的專長分派最適合的工作，是組織團隊的另一種方式。如果某人認為自己的釣魚技巧高於烹飪，就應該指派他負責供應漁獲。永遠要試著找出團隊中每個人的特殊技能並善加利用。

3. 優秀的領導統御可以減少慌亂、疑惑和缺乏組織性的情況。做為團隊中的資深成員，你有責任承接命令，並在所有成員之間建立指揮系統。請確認每個人都知道自己在整個指揮系統中扮演的角色，並清楚其他人的職責，尤其是關於你的部分。不管在任何情況下，一旦情勢升高，領導權都應該留給受到認可的團隊成員。

(b) 領導部屬。團隊生存可以用來審視領導是否有效，以充滿智慧的手法運作，才能維持領導者的威望。凡事帶頭做，自己當典範。持續監督成員行動以預防嚴重的爭執，避免麻煩製造者吸引太多的注意力，因為他們可能會讓整個團隊瓦解，並藉此預防因為疲倦、飢餓和寒冷而發生的意外。你也要試著了解自己和團隊成員，並為每個人的生命扛起責任。

(c) 強調每個人都得仰賴他人才能生存，藉此在團隊中營造同生死共患難的氛圍。另外也強調，傷員絕對不會被遺棄，看到團隊完整歸來是每一名成員的責任。這種態度能夠培養出高昂的士氣並增進團結，每名成員都能感受到其他成員的支持與力量。

(d) 不論什麼情況，領導者必須果斷決策。由於必須根據相關情資做判斷，所以他可以向團隊成員詢問情資與建議，就像將軍諮詢幕僚一樣。除了上述情況，領導者不能有片刻表現出猶疑的態度。

(e) 情勢一旦升高，就必須立刻採取行動。敏捷的思維往往是求生成功的關鍵因素。考慮現實條件後，應盡快做出判斷。

4. 避免被發現

當你孤立無援、陷在敵方求生時，避免被敵人發現而被俘的能力，就和找尋飲水、食物以及遮蔽物一樣重要。你必須先了解以下幾點——

a. 敵人靠近時如何藏匿，在空曠處移動時如何使自己不露出行蹤，以及如何躲避敵機偵查。

b. 在霧中、大雪中、濃密的森林中或岩壁上，聲音能傳多遠。

c. 烹調食物、點燃菸草、用林木生火、散發出體味，以及排泄物的味道，都會洩露你的位置。

d. 若遭遇突發的危險，必須快速地移動。

e. 如何觀察敵人而不被發覺。

f. 如何偽裝自己、帳篷以及裝備，並避免過度偽裝的風險。

g. 如何選出一條不會經過暴露區域的移動路徑，如何不留下明顯痕跡輕巧的移動，以及如何為自己或群體選定移動的時間。

h. 如何利用自己的聲音、手掌、手臂、石頭以及木片發出訊號。

5. 假設自己被俘

a. 如果你成為戰俘，會發生什麼事？無論如何，這極有可能發生。儘管你下定決心想逃脫，孤立、恐懼、受傷等因素都利於敵方，增加你被俘的機會。然而，舉起雙手投降不代表你就放棄做為一名美國軍人所肩負的責任。美軍行為準則（Armed Forces Code of Conduct）指示，你被俘的當下就要開始構思逃脫計畫。

b. 逃脫非常艱難，堅持到最後更是難上加難。它需要勇氣、狡詐和周密的計畫，包含找出逃脫的方式、逃跑的路線、友軍所在位置等。首先，它需要體能，而且還得在你所能想像最惡劣的環境下保持住。經驗告訴我們，食物配給正常而且能獲得人道對待的戰俘營，絕對是例外中的例外。然而不管戰俘生活有多惡劣，你的目標絕不能改變——保持體能，使它足以應付突圍。

6. 生存計畫

由於每一個戰俘營的狀況各不相同，所以在此無法為每種狀況提供一份特定的計畫。你需要的指南就在這裡，它會幫你就手上現有的資源做出最佳的計畫，你只需 S-A-T 三個字母就可以記住：**Save 儲存、Add 增加和 Take care of 維護**。

a. **儲存**。在戰俘營你可以**儲存**什麼？所有的東西——衣服、金

屬片、布料、紙張、繩子，任何東西都行。當逃脫時機來臨，一段繩子可能就代表著成功或失敗。將這些東西藏在地板下或地上的小洞，萬一被發現了，也會因為看來不具殺傷力所以懲罰可能很輕，甚至可能完全沒事。

(1) **衣物盡可能少穿**。將你的鞋子、內衣、襯衫、夾克，以及其他任何在逃脫時能夠保護身體的衣物都**儲存**起來。

(2) **將任何你能在俘虜營中取得且不易壞的食物儲存**起來。例如糖果，在逃命時可以做為能量的來源。如果沒有糖果，就把敵方每次給的砂糖配給**儲存**下來，累積到足夠量時，將它煮融成一塊硬糖塊，**儲存**起來增加你的補給存量。另外，發放的罐裝食物也非常適合儲藏。如果敵人在罐子上打洞預防你儲藏食物，還是可以用蠟或其他便於施行的方式封住洞口，保有這份食物。如果可以的話，重新烹調，改變食物的形態也是一種儲存的方式。其他適合儲藏為逃脫做準備的食物還包括油脂、煮過的肉類、堅果和麵包。

(3) **儲存每一片金屬片**，不管它看起來有多不起眼。釘子和別針可以做為按鈕或扣件，舊錫罐可以拿來磨刀、做杯子或裝食物的容器。如果你夠幸運能得到一片刀片，好好守住它。這刀片能用來刮鬍子，找方法在玻璃、石頭或是其他堅硬物體的表面上磨利它。鬍子刮乾淨對士氣的提升助益頗大。

(4) **儲存**你的精力但是保持活躍，繞著院落中散步或做些柔軟體操，都能讓肌肉做好準備。能睡盡量多睡，因為在逃脫

的過程中能睡覺的機會不會太多。

b. **增加**。

(1) 善用你的創造力。盡量補充生存的必要之物，譬如食物。在院落裡，可以吃的東西遠比你想像的多。當你被允許到營地四周走走時，要尋找當地的自然食物，請參見第 4 章和第 6 章討論的食物。盡可能**增加**一些樹根、草類、樹葉、樹皮或昆蟲，做為逃脫時的儲備食物，當整個過程變得艱困時，它們能救你一命。

(2) 補充衣物，確保逃脫時比較耐用的衣物都狀態良好。一塊木頭和一片布料就能做出一雙硬底拖鞋，減少靴子的磨耗。幾片破布可以代替手套，稻草可以縫到帽子上，更別忘了從死人身上取走衣物。

c. **維護**。任何生存計畫最重要的部分可能就是「維護」這個階段。維護你現有的東西，一旦鞋子穿壞了或夾克掉了，不會有任何補發的機會。同樣的，保持良好的健康狀態比失去之後再重建容易多了。

(1) 將一些衣物列為逃脫庫存，並查看其餘衣物是否有磨損的徵兆，必要的話，利用手上的材料修補。用荊棘、釘子或碎木片製成縫衣針，再拆散布料做成線，就可以修補破洞的褲子。把**木帆布**或是硬紙板黏在鞋底，可以避免磨耗。如果你的鞋子會磨穿，即便是紙張也能拿來補強鞋墊。

(2) 不管情況為何，健康的身體是生存最基本的條件。在擁擠不堪、居住條件欠佳、食物補給和遮蔽物都明顯不足的戰

俘營，這點更是重要。這也意味著，你得善用身邊任何可用之物，讓自己保持良好的狀況。

(a) 肥皂和水是最基本的**預防醫藥**，請保持身體潔淨。如果水源不足，可以蒐集雨水、利用露水，或只是簡單的用布或是徒手每天擦洗身體。對容易起疹子和感染黴菌的部位要特別維護，例如腳趾之間、胯下和頭皮。

(b) 你的衣物一樣必須保持乾淨。可能的話請用肥皂和水洗衣服，如果都沒有，就晾掛在陽光下通風。經常檢查衣服縫線和自己身上有毛髮的地方，看看是否有蝨子和卵，因為蝨子傳染的疾病可能會致命。不管是否真的有蝨子襲身，告訴守衛你身上爬滿這些寄生蟲，有可能可以得到洗衣服，甚至洗澡的機會。戰俘營的管理者為了避免戰俘身上的蝨子爆發傳染病，進而影響到自己的國民，通常願意妥協。

(c) 一旦生病，一定要向戰俘營的管理者報告自己的狀況，這有可能幫你取得醫療協助，值得嘗試。

(d) 其他維持自己健康的技巧，請參見接下來的第 7 ～ 9 小節。

三． 健康與急救

7. 你就是醫生

a. 孤立無援時，照顧好自己非常重要。體能狀況對生存意志以

及成功脫逃的影響非常大。

b. 一般的情況下，你的身邊不會有受過醫療訓練的人來照顧你的健康。此時唯一能仰賴的，只有你自己的進取之心以及急救知識，藉此預防疾病發生，當你遇到受傷時也可以自行處理。

8. 維持健康的幫手

保護自己免於疾病和受傷，我們稱為個人保健，它包含許多簡單但是必須養成習慣的方法。已經施打的預防疫苗，在你遇到某些較為嚴重的疾病時會繼續保護你，例如天花、傷寒、破傷風、班疹傷寒、白喉和霍亂等。而某些較為常見的疾病，例如腹瀉、痢疾、感冒和瘧疾，則**不在**保護範圍之內。要預防這些疾病的發生，唯一能做的是保持強健的體魄，讓病菌無法入侵。遵照下列的準則，會讓你移動自如，常保健康。

a. **保持清潔。**

(1) 潔淨的身體是預防病菌入侵的第一道防線。每日用熱水和肥皂淋浴最為理想，如果做不到，將雙手盡可能弄乾淨，當作海綿擦拭臉部、腋下、胯下和雙腳，每天至少一次。

(2) 衣物，尤其是內衣和襪子必須盡量保持清潔和乾燥。如果沒有辦法洗衣服，每天要將衣物抖撢乾淨，並在陽光下曝曬通風。

(3) 如果有牙刷，要經常使用。肥皂、食用鹽和蘇打粉都是牙膏最好的替代品，如果都沒有，小樹枝也可以，咀嚼直到一端成為黏稠泥狀，就可以做為牙膏。如果有乾淨的清水，飯後要漱口。

b. 預防腸胃疾病。

(1) 一般的腹瀉、食物中毒以及其他腸胃疾病，雖然不是最嚴重的病症，卻是你必須預防的常見疾病。它們通常是因為髒東西、有毒的東西進到嘴巴或胃裡而引起。以下是預防的方法：

　(a) 保持身體潔淨，尤其是雙手。手指離嘴巴愈遠愈好，避免用雙手取用食物。

　(b) 使用淨水錠淨化飲水，或將水煮沸 4 分鐘。避免當地取得的飲料。

　(c) 避免食用未經加工的食物，尤其是長在地上或從地裡長出來的。水果需要洗滌並剝皮。

　(d) 為逃脫作準備時，避免同一批食物儲放太久。

　(e) 餐具要經過熱源消毒。

　(f) 讓蒼蠅螞蟻鼠蟑螂等生物遠離你的食物和飲水，帳棚保持潔淨。

　(g) 嚴格控管排泄物處理的程序，很顯然地，即便是健康的人也會帶有致命的細菌。

(2) 如果開始嘔吐或腹瀉，多休息，不要吃固態食物直到症狀減輕為止。吃流質的食物，尤其多補充水分，少量多次。逐漸恢復後開始食用半固態食物，食鹽的攝取也必須維持。

c. 預防炎熱造成的傷害。 在炎熱的氣候下，稍微多曬點太陽就會讓皮膚變黑，所以應該避免在強烈陽光下過度曝曬，不然可能發

生熱衰竭。補充足量的水分和鹽分可以補回流失的汗水，並緩解較輕微的熱傷害。鹽錠或是食鹽要依照下列比例調配：0.95 公升的水加兩顆鹽錠或是四分之一茶匙的食鹽。治療受到過熱傷害的人員方法如下：降低體溫、補充水分和鹽分。

d. 預防寒冷造成的傷害。

(1) 遭遇極度嚴寒時，要盡你所能保持體溫，並特別注意腳、手和其他暴露在外的部位。襪子要保持乾燥，運用任何手邊可以取得的材料，包括破布、紙片等，加強外層的保暖作用。

(2) 當氣溫降到零下 17℃，凍傷對任何人都是一個潛在的危機。對凍傷的處置包括：盡快將病患移至較溫暖的地方（一般室溫）；快速將凍傷部位浸泡到溫水中（32 ～ 40℃）讓它回溫；把一雙溫暖的手放在凍傷部位，或放到溫暖的空氣中。**不要對患處按摩**或是敷上冰雪。

e. 預防蟲類及蟲類帶來的疾病。某些蟲類如蒼蠅、蚊子、蝨子、蜱、蟎，會攜帶許多我們畏懼的疾病，如傷寒、痢疾、瘧疾、腦炎以及黃熱病等。盡你所能防止食物被蒼蠅汙染、身體被蚊子或是其他寄生蟲叮咬。如果沒有紗門、蚊帳、殺蟲劑和驅蟲劑，你的處境將十分艱難，因為這些東西很難找到功能接近的替代品。你能做的努力是：

(1) 確保食物和飲料不受蒼蠅和其他寄生蟲的汙染。

(2) 避免和當地人親密接觸。

(3) 覆蓋身體避免露出，以降低被蚊子攻擊的機會，尤其是在

入夜之後。

（4）如果情況允許，服用抑制性藥物以預防瘧疾。

（5）不讓蝨子上身。

（6）一發現蜱立刻移除。

f. **預防接觸性疾病。**許多疾病，例如性病、痢疾、肺結核、麻疹、腮腺炎，以及一般的呼吸器官疾病和皮膚病，都是和病患或帶原者近距離接觸才會受到感染。如果某個當地人可能是這些疾病的病源，應該避免親密接觸。

g. **保護雙腳。**

（1）不要穿著骯髒或被汗水浸濕的襪子，如果沒有乾淨襪子可以替換，把腳上穿的洗乾淨再穿。如果有可以替換的，把剛洗好的襪子放在襯衫內緊貼身體，這樣會乾得很快。如果可以，請穿羊毛襪，它們可以吸汗。

（2）起水泡非常危險，可能引起致命的感染。如果鞋子合腳，每次走過泥濘濕地之後要弄乾，也要經常更換襪子和鍛鍊雙腳，就不需要太擔心水泡的問題。不過如果真的起水泡，可以用消毒過的針或刀尖刺穿底下的厚皮（針的端點或刀身可以在火上烘烤幾秒快速消毒），接著擠壓水泡直到乾癟為止，再貼上一塊乾淨繃帶，防止在癒合之前壞死的皮膚剝落。

9. 生存急救

a. 生病和受傷永遠是兩個求生時最容易碰到的問題。必須治療自己或隊友時，可能讓局勢變壞，也可能手上沒有適合的醫療用品

或受過訓練的醫療人員可以負責治療，這時你就得因地制宜，用手上的資源進行簡單的急救。

(1) 可以將繃帶、傷口敷料置於加蓋容器中用水煮沸或以蒸煮方式消毒，用烘烤的方式也可以。

(2) 盡量讓隨地取用的替代性工具保持無菌狀態，極端的高溫是達到這個目的的最好的方法。

b. 簡易急救之外的醫療行為可能帶有風險，如果你不了解治療的程序，不如盡量讓傷者舒適些，這遠比不正確的處置造成可能的傷害更好。

c. 落單時最容易發生的傷害包括：割傷、挫傷、骨折、扭傷、腦震盪以及灼傷。處理嚴重受傷的人員時，先讓他躺下，如果已經喪失意識，讓他側躺或趴著，把頭部別向一側避免噎到。攙扶傷員要格外小心，尤其是骨折或背部受傷的人。休克的傷者要盡量給予治療。

d. **急救程序──**

(1) **休克。**

(a) 會有以下症狀：臉色蒼白、發抖、冒冷汗以及口乾舌燥，通常也伴隨各種外傷。受傷愈嚴重休克發生的機會也愈大。

(b) 如果傷員已經沒有意識，讓他平躺仰臥，如果頭部沒有受傷，呼吸也無困難，再將雙腳舉高，盡量處於溫暖舒適的環境，但須避免過熱。如果傷員還有意識，給他一些熱飲。

(c) 如果你孤身一人且嚴重受傷，找個低凹處躺下，最好躲到大樹後面或類似的避風處。如果可以，躺下時頭部要低於雙腳，讓血液盡量往頭部流動，盡可能保暖，並休息至少 24 小時。

(2) 出血。

利用下列方式盡快止血：

(a) 如果有急救包，將無菌敷料直接敷在傷處，用手按壓或以繃帶緊密包紮。

(b) 如果出血處在手臂或腿部且血流不止，將傷處抬高並持續按壓。**警告**：如果發現傷處有骨折，勿將手臂或腿部抬高。

(c) 如果已經按壓敷料，受傷的手臂或腿部也已抬高，卻依然持續流血，請用手指按壓圖 2 中適合的壓力點。

(d) 抬高法和按壓法都無法止血才能使用止血帶。如果傷勢嚴重，出血無法控制，必須使用止血帶，施用的位置是在傷處和心臟之間。如果傷處屬於受創性截斷（在手臂、腿、手、腳等處），將止血帶綁在斷肢末端。其他情況下，如果需要使用止血帶用控制出血，將它綁在手肘或膝蓋上方。一旦用了止血帶，不管時間多長都不能放鬆或解開。移除止血帶，必須由受過專業訓練並擁有控制出血或補回失血量設備的醫療人員操作。但是你必須記住，止血帶是控制出血萬不得已的方式，若出血可以經由按壓法和抬高法控制，就不要用它。

(3) **骨折。**

(a) 攙扶骨折的傷員要特別小心，以免造成二度傷害。

(b) 如果骨折伴隨其他創傷，撕開或割開該傷員的衣服，先治療創傷部位，再使用夾板固定。

(c) 移動傷員之前先用夾板固定傷處。有些東西可用以替代夾板，例如樹枝、捲成棍狀的衣物或長條形的裝備等。夾板要加墊，安放位置要能支撐骨折部位前後的關節。如果沒有適當的夾具，把骨折的腿和沒受傷的腿綁在一起即可固定。

出血處在頭皮
耳朵上方

出血處在頭顱
外部或內部

出血處在脖子

出血處在小臂

出血處在手臂

出血處在
膝蓋以上

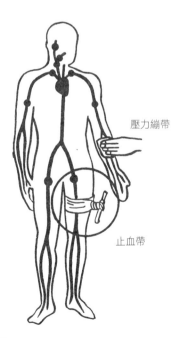

壓力繃帶

止血帶

圖 2　止血施壓點

（4）**扭傷**。

（a）用繃帶包紮扭傷的肢體，並且讓它休息。

（b）受傷後的 24 小時內先用冰敷，之後再熱敷。

（c）如果必須用到扭傷的肢體，盡量用夾板做好固定。一旦開始疼痛就停止。

（5）**腦震盪**。

（a）在頭骨骨折或其他頭部傷害發生後，如果有失去意識、耳鼻流出水狀血液或帶血色的液體、抽搐、無法保持平衡或瞳孔沒有反應，都有可能是腦震盪。前述症狀通常還會伴隨頭痛和嘔吐。

（b）讓病患保持溫暖和乾燥，攙扶時動作要溫和。

（6）**灼傷**。

（a）曬傷應該是你最容易遇到的一種灼傷。避免傷員再受到曝曬，並用軟膏覆蓋曬傷部位，也可以用煮沸後的橡樹、鐵杉、栗樹等植物的樹皮替代。

（b）不要碰觸曬傷部位，塗上軟膏，用敷料覆蓋。除非有緊急狀況或過度汙穢，否則不要拆下繃帶。提供大量的飲水給傷員，讓受傷部位休息。

e. 因嚴寒受傷的處理，參見第 6 章。

定向與移動

一． 導航

10. 你在哪裡？

　　求生首先要解決的幾個問題，就是確認你在哪裡，以及往哪個方向走才能到友軍的陣營。

　　a. 孤軍一人在靠近前線的某處。你應該是因為敵軍的攻擊行動導致和自己的單位分開，試著回想友軍的位置，然後利用太陽和星星做為方位指引，往友軍的方向移動。

　　b. 被隔絕在一個荒涼的地方，或是在敵方領土的深處。

　（1）如果你搭乘的飛機迫降，可以從以下兩點避免自己迷失方向：一是了解飛機的航向，二是了解正要飛越的國家的相關情況。在飛行前或飛行中，應該研讀當地地圖以及該地區的照片，以了解大河的流向、山脈和稜脊的走勢以及明顯地標和友軍之間的相對方位。

　（2）如果你在海上必須棄船，或是在飛臨大片水體的飛機上必須棄機，由於時間有限，得先找出下列資訊：

　（a）你的航向以及最靠近的陸地的方向。

　（b）經緯度。

　（c）盛行風向（prevailing wind direction）。

(d) 洋流流動的方向。

(3) 當你從敵境深處的戰俘營中逃出來，不知身處何方時，先找個藏身之處，坐下來，放鬆，把整個情況想清楚。再試著回想當初來到敵後一路上所見的地標。

11. 用地圖找出自己的位置

如果你很幸運地有一張地圖，可以藉此判斷自己的位置，找出一條通往安全地帶的路徑，也可以先知道將遇到哪種自然障礙。

不過在使用地圖之前，要確認上面是否已經標定方向。你可以透過觀察法檢驗，或使用指北針。

a. 觀察法。

(1) 爬到最近的小山上或樹上，先觀察周圍的山野，然後把目光移到地圖上。

(2) 轉動地圖，直到你周遭的道路、河流、山丘或森林的實際位置與地圖標示的位置相符為止。如此一來，你已經將這張地圖標定好方向了，這時地圖上的北方會對著北方，地圖上的東方自然也對著東方。

b. 使用指北針。

(1) 將地圖平放在地面或其他光滑水平處。

(2) 將指北針放在地圖上，接著轉動地圖，直到上面的南北格線和指北針的指針平行，並讓地圖的北方與指北針的北方相符。

(3) 再一次轉動地圖，直到指北針上的指針將該地區的磁偏角（magnetic declination）量顯示出來。磁偏角的

圖示通常會標在地圖邊緣的資料欄裡。

12. 利用太陽和星星導航

a. 太陽。

（1）不是在每天清晨和黃昏才能利用太陽的位置來判斷方位。在北半球的冬天，太陽行經的路徑位於天頂的南邊，天頂就是你頭的正上方。夏天時，它的路徑幾乎就在頭頂正上方。冬天的中午太陽在正南方，此時的影子會朝向北方。如果你身在南半球，情況剛好和北半球相反。

（2）當你的臉朝著要移動的方向時，注意太陽直射你身體何處。時時檢查你移動的方向和它照射的相關位置，因為它會隨著每天的時間和不同的季節而改變。

　（a）一般的指針表可以用來判斷大略的真北方位（true north）。在北溫帶，將時針指向太陽，時針和十二點鐘的中間位置就是一條南北向的虛擬線，這個方法適用於標準時間。施行日光節約時間時，南北方向的虛擬線是在時針和一點鐘的中間位置。如果無法確定這條線的哪一端是北方，記住，中午之前太陽在天空東半邊，中午之後在天空的西半邊。在南溫帶，指針表也可以用來判斷方位，不過有少許不同之處，需將十二點鐘指向太陽，南北線就在十二點鐘和時針的中間位置。如果遇到日光節約時間，南北線會在時針和一點鐘的中間位置。溫帶在南北兩半球都是從緯度 23.5 度到 66.5 度（圖3）。

北溫帶

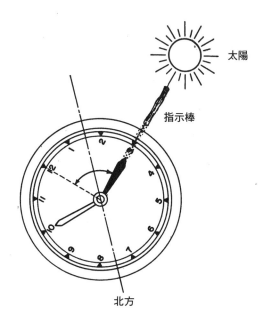

太陽

指示棒

北方

南溫帶

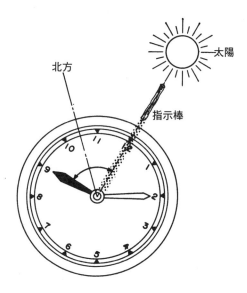

北方

太陽

指示棒

圖 3 利用手表找出北方

(b) 陰天時，將一枝短棒放在手表的中心不動，讓它的陰影沿著時針落下，在陰影和十二點鐘的中間就是北方（見圖4）。

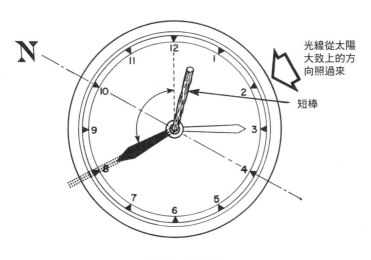

光線從太陽大致上的方向照過來

短棒

圖4 陰天時找出北方

b. **星星。**

(1) 在北半球，從任何一名觀察者身上往北極星畫一條線，這條線距離真北不會超過一度。找到北極星的方法為——

　　(a) 找到北斗七星（圖5）。

　　(b) 以斗杓最外側兩顆星連線為基準，往斗杓倒水側劃出一條虛擬直線，長度約兩顆星連線的五倍，線的端點就是北極星。

(2) 在南半球，你可以利用南十字星座找出南方（圖6）。南十字星座外形類似風箏，你可以從風箏尾巴方向延伸出一

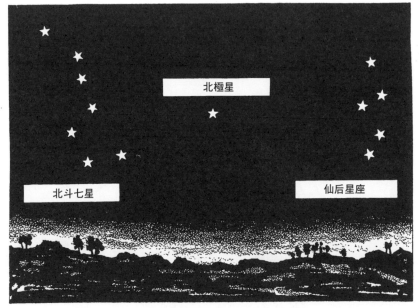

圖5 北斗七星

　　條虛擬線，長度約四個半風箏，線的端點大致上就是南
方。

13. 維持方向

　　當雲層遮住太陽或星星，你就需要其他維持方向的方法。

　　a. 在陌生的荒野中行進時，仔細觀察較為明顯的地形特徵，藉
此維持方向。爬上高點，查看地貌、植被的分布、河川的流向以及
山脈和稜線的走勢，從中選出一個在你移動過程中看得到的明顯地
標，當你接近這個地標時，再選一個新的。

　　b. 如果在濃密的森林中移動，大概很難目視到較遠的地標，你
可以從自己所在的位置往行進的方向找兩棵樹連成一條直線做為方
向。偶爾回頭查看地標、斜坡或等高線的相對位置，也能幫助你維

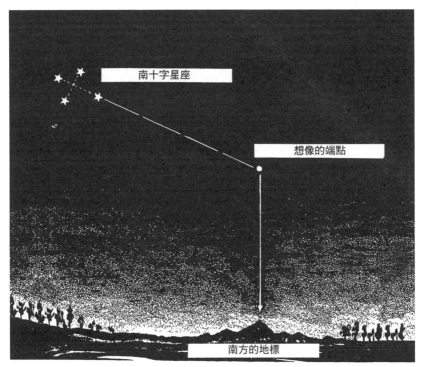

圖 6 南十字星座

持方向。

c. 在開放的野地中，你可以利用溪流、山脊或森林做為方向的指引，這些地標同時也可以做為路徑回溯的參考。在多雲的日子裡，如果身處植被茂密處，或是野地的樣貌看來都一樣，根本難以辨識方向，可以試著折彎矮樹、堆疊石塊，或在樹幹上砍出缺口以標示路徑。製作植物標記時，可以在樹幹上砍出缺口，也可以折彎樹枝，將葉片原本朝下色澤較淡的那面翻轉朝上。這樣的標記在濃密的森林中特別明顯，但是使用時需謹慎，因為路線標記會十分清楚，極有可能被發現。

　　d. 即便你手上有地圖，也不要過度仰賴變化無常的人造地標，最安全的參考地標是河流、山丘這類的自然景觀。舉例來說，地圖上標示著叢林中有一處勘查過的村莊，但實際上可能已經變成荒煙漫草的廢墟。同樣的，一個雨季就可能讓一條小溪流改變流向，或是讓一條無人小徑被濃密的雜草淹沒。

　　e. 找出和你的目標同方向的小徑做為方向指引，遇到叉路時，選擇看起來使用較頻繁的那一條。如果選錯小徑，發現自己迷路了，停下腳步，試著回想何時你還清楚自己的位置，標記此刻的位置並開始往回走，遲早會發現一些熟悉的景觀幫你重新定位。

　　f. 對沙漠和開闊的野地來說，夜間移動是安全的，但是在陌生的森林中則不然。無論如何，如果你真的選擇夜間移動，在通過困難地形需要找路、檢視地圖或指北針時，請使用適當遮蔽的光源。你的眼睛可以適應黑暗的環境，但是一束光線卻只能照亮一小塊區域，讓你完全看不到其他地方。在開闊地形中想在短距離之內得到相對準確的方位，你可以這樣做：根據行進的方向，選一顆靠近地平線的亮星做為參考星，並和眼前的樹木或天際線上的地標組成參考線，不要忘了經常參考北極星或南十字星來確認方向，或是改變參考星。

　　g. 遇到崎嶇的惡劣地形，可能得常常繞道而行，下面的方法可以讓你回到原本的方向：

　　（1）繞行距離較短時，可以估算距離和離開原本行進方向的角度，要回到原本路線時，測量角度和距離以便和原始路線交會，如果要更精確，計算步伐數並使用指北針（圖7）[1]。

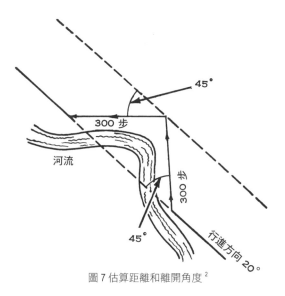

圖 7 估算距離和離開角度 [2]

（2）在行進路線的前後兩端各選一個明顯地標，當你繞完路要
返回原來的路線時，持續行進直到走回兩端地標連起來的
參考線上，然後沿著原本的路線前進（圖 8）。

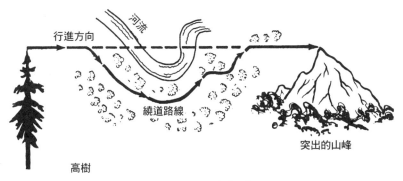

圖 8 利用明顯的地標 [3]

1 航空訓練，美國海軍軍官海上作業。出自《如何在陸地與海上求生》，美國海軍學院一九四三、
一九五一年出版。
2 同上。

(3) 雖然需要走更多的路，不過數步伐和轉直角，不失為繞路
之後回到原本路線的簡易方法（圖9）。

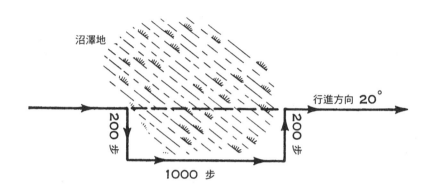

圖9 利用數步伐和轉直角回到原始路線 [4]

二‧ 在陸地上選擇路線

14. 研究地形

移動路線的選擇，要根據你所處的情境、天氣狀況和地形地貌
決定。不管你選的路線是橫過稜線、順著溪流、走過山谷、沿著海
岸線、穿越密林，或是順著山脈，安全性遠比通過的難易度更重要。
根據我們的經驗，最困難的路線通常也是最安全的路線。

15. 橫過稜線

沿著稜線行走的路線，通常比穿越山谷容易。獸徑經常出現在

3 同前。
4 同前。

稜線上，你可以據此做為行進的引導。走稜線遇到的森林較少，也有許多制高點可以用來查看地標，需要涉水穿過的溪流和沼澤地也很少。

16. 順著溪流

在陌生的荒野中，利用溪流做為路線有其特殊優勢，因為它可以提供相當穩定的方向，引導你走到人口密集的地區；它既是食物和水的潛在來源，也可以使用船舶或木筏移動。不過，你要有所準備，會面對涉水、繞路或是穿過和溪流並行的濃密森林。如果你沿著山谷中的溪流走，要留意瀑布、懸崖和支流，將之做為參考點。平原地形的溪流通常多彎曲，河邊被沼澤包圍，長滿低矮的樹叢。選擇這樣的路線，觀察地標的機會較少。

17. 沿著海岸線

如果你決定沿著海岸線走，可以預期那會是一條綿長又迴繞的路線。不過這將是個好的起點，你能夠藉此找出方向，同時也有個潛在的食物來源。

18. 穿越密林

a. 透過練習，你可以小心謹慎的撥開植被，找出方向，從而悄聲穿越濃密的低矮灌叢和樹林。

b. 避免刮傷、挫傷以及迷失方向，並利用習得的「叢林之眼」建立信心。不要理會你眼前的樹木和矮灌叢，眼睛的焦點不要放在正前方，要**看穿**整片叢林而不是**看著**它。偶爾彎下腰來，順著地面往前看。

　　c. 保持警覺，在茂密的森林或是叢林中，移動要緩慢但持續不間斷，週期性的停下來偵聽並判斷方位。你愈是小心謹慎，就愈不會引發動物和鳥類鳴叫而暴露位置。

　　d. 利用刺刀或是彎刀（machete）劈砍，在濃密的植被中開出路來，不過不要砍伐不必要的林木。劈砍聲在森林中會傳得很遠，劈砍藤蔓和矮灌時可以由下往上以降低聲音。

　　e. 叢林中許多動物會跟著已經成形的獸徑走，這些小路蜿蜒曲折且互相交叉，但通常都會通往水源或空地。如果你使用這些獵徑，不要盲目的跟著走，要經常檢查方位，確認是否符合你的行進方向。

圖 10 緊靠主幹攀爬

　　f. 爬到樹上進行觀察或摘取食物時，在把自己的體重完全放到某根枝幹之前，要先試試是否能安全承重，而且永遠都要先握住一個穩定的支撐點。攀爬時盡量靠近主幹，因為樹枝的這個部位最結實（圖10）。

19. 山區

a. 在山區或其他的崎嶇地形移動，危險性較高，也容易迷路，除非你知道一些技巧。從遠處看來的單一稜線，其實可能彙聚了好幾條稜線和山谷。在高海拔山區，大面積的積雪地形和冰河，看起來好像很容易通過，但其下可能覆蓋著落差數百呎的絕壁。在植被茂密的山區，溪流切割出來的山谷中的林木會長得很高，樹梢和長在山谷斜坡上或缺水山頂上的樹木幾乎一樣高，這些樹會連成一條林木線，從遠方看來像是一條連續的水平線。

b. 沿著山中谷地或是稜線行進時，如果路線將你引導往一處山壁陡峭幾乎垂直的隱蔽峽谷，請尋找其他的替代路線。

c. 在山區行走想節省時間和體力，盡量讓鞋底平整貼地，如此可以將整個身體的重量放在腳上，只要步幅縮小，步伐放慢，但是持續不斷移動，就可以用前述的方法走路。

(1) 崎嶇上坡路段：

 (a) 走完每一步，膝蓋暫時保持不動，如此可以讓腿部肌肉獲得休息。

 (b) 爬陡坡時，不要直線上升，要採用斜向之字形上升。

 (c) **在每一段斜向的路尾先轉身**，再朝新的方向抬步往上走，以避免雙腳交錯而失去平衡。

(2) 崎嶇下坡路段：

 (a) 直線下坡，不需要橫向行走。

 (b) 挺直背脊，保持膝蓋彎曲，以吸收每一步產生的衝擊力道。

(c) 行走時，讓整個腳掌同時著地，將身體的重量全部放在腳上。

d. 你可能會遇到各種陡坡和峭壁，攀爬之前仔細選好路線，確定從上到下都有手腳可以利用的踏點。要將全身重量放上去之前，先確認每個踏點的安全性，並適度分散體重。

下列訣竅請牢記在心：

(1) 如果情況允許，不要攀爬鬆動的岩塊。

(2) 移動不要間斷，用雙腿舉升身體，用雙手保持平衡。

(3) 不管何時，都要確保自己可以安全的往任何方向移動。

(4) 攀爬下降時，視線盡量朝向山壁，這個姿勢最容易查看路線和踏點。

(5) 如果沒有其他比較容易下降的路線可選，就使用垂降（rappel，參見下方 e 小節）。

e. 在山區移動時，請花些工夫弄到一條繩索和一把冰斧，不然你會發現陡坡下降十分困難，有時根本寸步難行。如果沒有現成的繩索，可以利用降落傘繩自製一條。

(1) **垂降**（圖 11）

(a) 將繩索繞過一棵大樹或岩塊，讓兩端的繩尾切齊。

(b) 將兩股繩索放到雙腳中間。

(c) 如圖 11 所示，將繩索纏繞過右（或左）大腿。

(d) 讓繩索經過胸口，再從左肩（或右肩）上方繞到背後，最後用右手（或左手）抓住繩索。

(e) 用空閒的手握住經過胸口的繩索。

(f) 有節奏的鬆手，慢慢依循固定的節奏往下滑，保持身體與岩壁垂直，以防止雙腳從岩壁上滑開。

1. 雙腳盡量張開並緊壓岩壁。

2. 雙手緊握繩索，將抓住繩尾的手帶過胸膛，即可放慢下降的速度或是停止下降。

3. 垂降到底後，抽回雙繩其中一條以收回繩索。

(2) **其他垂降方式：**如果你身邊還有一到數名同伴，而且想用更安全的方法下降到懸崖下方，可安排其中一人擔任確保者，讓垂降的人更安全。使用稱人結（bowline）或雙稱人結（bowline on a bight，圖12）將繩索綁在確保者的腰上，讓他坐在一個雙腿可安全支撐的位置上，當人員下降時，繩索從確保者的腰際低處送出。請記住，垂降人員須保有活動的餘裕，有需要時，再將繩索拉緊。

f. 往斜坡下方移動時，可選坡度較緩、岩塊較平滑的路線，這類斜坡可以加快下坡的速度。行進時稍微側身，身體放鬆，步伐放大，

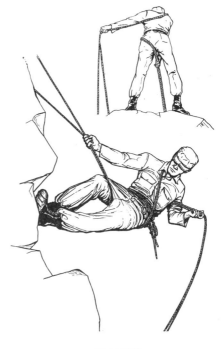

圖 11 垂降

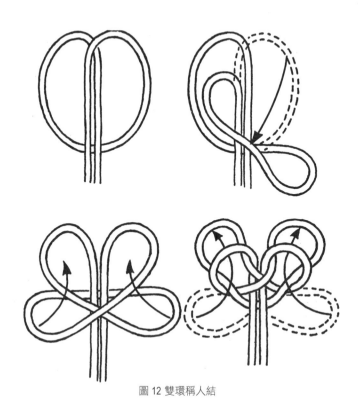

圖 12 雙環稱人結

採斜角路線下降。假如斜坡上有較大的岩塊，須降低移動速度，小心前進，避免岩石受到體重壓迫向下滾動。若從岩塊上走過，腳步要踏穩，以免岩塊滑動失去重心。

20. 雪地與冰河上的移動

　　a. 從陡峭雪坡下降最快的方式，是用雙腳下滑，並以冰斧或大約 5 呎長的粗木棒做支撐，跌倒時也用它們插入雪中以免繼續滑落。你也可以拿這根木棒探查形狀較奇特的積雪下是否有致命的冰隙（冰原中的大裂縫）。

b. 在冰河上移動時必須有心理準備，隨時會遇到和冰河流動方向垂直的冰隙。一般來說，冰隙很少會橫跨整條冰河，所以可旁繞而過。如果遇到積雪，須提高警覺，隊員應該用繩索繫在一起，確保彼此的安全。只要情況允許，應盡量避開充滿冰隙的路線，除非你對穿越冰河地形經驗老道，或是沒有其他替代路線，因為對菜鳥來說，它們太過危險（圖13）。

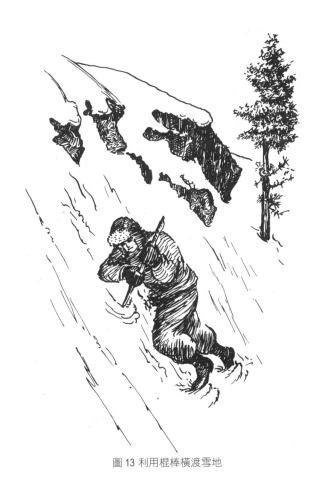

圖 13 利用棍棒橫渡雪地

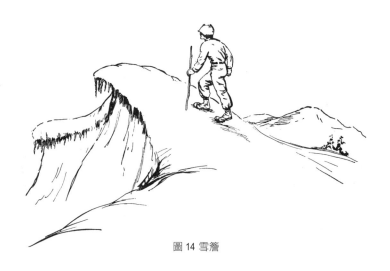

圖 14 雪簷

c. 在雪地上向上爬升或橫渡時，使用踢踏法（kick steps）會比較輕鬆，但是要小心雪崩，尤其是春天融雪或剛下完新雪時。通過可能發生雪崩的地區時，避開山谷斜坡的底部；如果要橫渡斜坡，盡可能選擇較高的路線；如果要爬上斜坡，請採用直線上升的路線。如果遇上雪崩，用游泳的動作讓自己保持在崩雪之上。

d. 在積雪的山區移動，另一個危險是雪簷，這是稜線上的迎風面因為風吹而形成的半圓頂形積雪。雪簷無法承擔你的體重，從背風面很容易看出來，但是從迎風面，你看見的只是一條被雪覆蓋、曲線溫和的圓弧稜線，這時就需走在這條雪簷線的下方（圖14）。

21. 穿越水域

a. 概述

(1) 除非是行走在沙漠中，不然遇到小溪或河流，需要涉水而過的機會很高。水所造成的阻礙，可能只是一條流過山

野，深僅及踝的小溪，也可能是冰雪融解後的湍急河流。如果你懂得穿越這類阻礙，反而能將河水的阻礙變成優勢。無論如何，下水之前先檢查水溫，如果水溫過低或無法找到容易渡河的淺灘，建議不要下水過河。冰冷的河水容易導致嚴重的休克，讓你暫時癱瘓。遇到這種情況，最好砍樹製作一座便橋或一艘簡易木筏。

(2) 打算涉水渡河之前，先爬上某個高點，觀察這條河流是否有下列情況：

(a) 延伸分岔的支流。

(b) 對岸是否有障礙物會阻撓你的前進，並在對岸找一個相對輕鬆且安全的登岸點。

(c) 河中突出的礁岩，這表示會有急流或深谷出現。

(d) 林木生長特別濃密之處，這意味著該處河水很深。

(3) 選擇涉水點，須考慮下列幾個因素：

(a) 盡可能選擇以 45° 角往下游橫渡的路線。

(b) 切莫從水流湍急的瀑布上方、急流處或水深的河道直線橫渡。

(c) 選擇會導向淺灘或沙洲的橫渡路線，以免無法登岸。

(d) 盡量避開岩壁，以免因墜落而受傷。不過有時河中的岩塊能阻擋急流，幫你渡河。

b. 渡河的方法：

(1) **涉水**。除非你要靠鞋襪避免雙腳被尖銳的岩石或樹枝割傷，否則下水前先脫掉。利用木棍做第三支撐點以增加步

伐的穩定度，木棍同時也可用來探路，以避掉水中的凹陷處。

(2) 游泳。

(a) 請使用蛙式、仰式或側泳，這樣發出的聲音最小，也比其他游法省力，一邊游手上還可以拿些衣物或裝備。如果情況允許，脫下衣物，取下裝備，讓它們隨你漂流過河。先走入水中，直到水深及胸再開始游；如果水太深，雙腳無法著地，將雙腳併攏朝下，身體打直，雙手貼緊

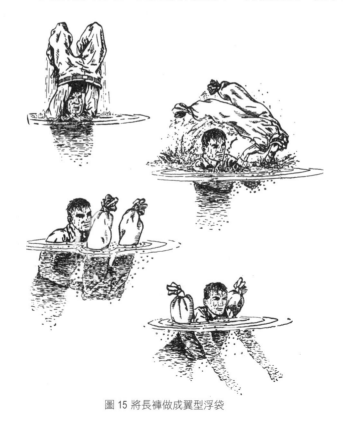

圖 15 將長褲做成翼型浮袋

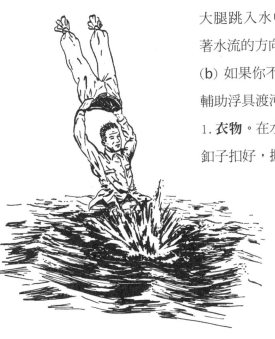

圖 16 浮力褲

大腿跳入水中。在湍急的深水中，順著水流的方向，採 45°對角游泳橫渡。

(b) 如果你不會游泳，可以利用下列的輔助浮具渡河：

1. **衣物**。在水中脫掉長褲，褲腳打結，釦子扣好，握住腰帶一側，將褲子從身後往前甩，讓長褲的腰部敞開，直接穿入水中，此時褲管就會充滿空氣（圖 15）。如果不怕發出聲響，握住褲腰，把長褲放在身前，往水中跳（圖 16）。上述兩種方式都能做出有效的翼形浮袋（water wings）。

2. **空罐頭、汽油桶和木箱**。將前述器材如圖 17、18 和 19 所示綁在一起。這種方式只能用在流速緩慢的河水中。

3. **木頭或木板**。使用木製浮具前要先試驗浮力，特別在熱帶地區更要注意，因為大多數的熱帶樹木就算乾了也一樣會下沉，尤其是棕櫚樹。

(3) **木筏**。

(a) 乘坐木筏是人類古老的移動方式之一，通常也是渡河最安全又最快速的方法。然而，在求生的困境中，製作

木筏既費力又費時，除非你有合適的工具和助手。如果
兩者都有，你可以利用枯木、竹子或灌木來製作木筏。

(b) 生長在極區和近極區的雲杉是最好的木筏材料。只要
有斧頭和短刀，不用釘子和繩子就能做出一艘木筏。一
艘三人可用的木筏需要 12 呎長、6 呎寬——

1. 建造木筏時，下面先墊兩根朝向水邊的木條做為滑
軌，木筏完成後可藉由滑軌滑到水邊。滑軌先用斧

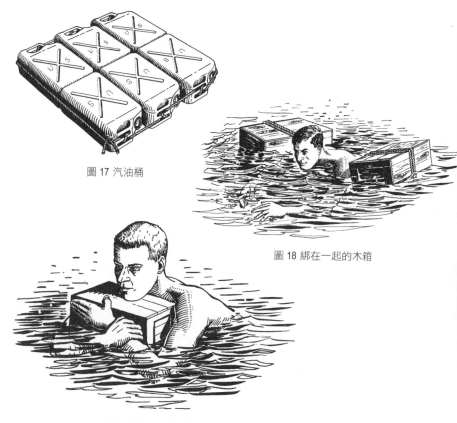

圖 17 汽油桶

圖 18 綁在一起的木箱

圖 19 利用木箱做浮具

頭刨平表面，讓木筏的圓木可以安穩的平放在上面。

2. 每根圓木頭尾上下兩面各砍兩道缺口（圖 20），每道缺口的底部要寬於開口處。

3. 用砍劈成三角形的木條橫向穿過圓木缺口，就能組成一艘木筏。橫木要比木筏的寬度大約長 1 呎（圖 20），需先穿好同一邊的缺口再穿另一邊。

4. 綁住橫木超出木筏兩端懸空的部分以增加強度。木筏下水後橫木會膨脹，並和圓木緊密結合。

5. 如果橫木穿過缺口後太鬆，用乾木片塞緊縫隙。這些乾木片遇水會膨脹，讓橫木塞得更緊、更堅固。

(c) 竹子輕又堅固，切割也容易，很適合做成竹筏。

(d) 只要有防水布、簡易帳篷或其他防水布料，再利用樹枝做為骨架，就能做出一艘很棒的木筏。

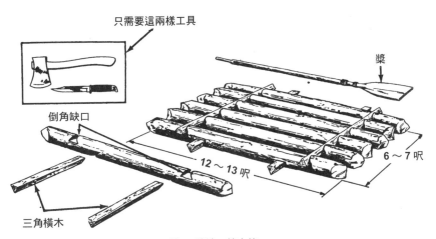

只需要這兩樣工具

槳

倒角缺口

12～13 呎

6～7 呎

三角橫木

圖 20 建造一艘木筏

(e) 在北歐，冬天河流兩岸會結冰，中間因為水流湍急所以還是敞開的流水。可以用斧頭、甚至棍子（如果冰岸有裂隙），利用岸邊的冰塊做成冰筏，藉此渡河。冰筏的大小，約需 2×3 碼，厚度最少要超過 1 呎。渡河時找一根棍子做為撐篙，以移動冰筏渡過中間的流水（圖21）。

c. 激流

（1）在激流中游泳其實沒有想像中困難。遇到較淺的湍急水域時，背部朝下，腳朝河水下游，身體放平，雙手往臀部靠

圖 21 冰筏

攏，用類似海豹划水的方式擺動雙手。在較深的急流中，背部向上，盡可能朝對岸游過去，此時須注意水流匯集處，它們產生的漩渦可能會將你往下吸。

(2) 使用木筏橫渡水深，流速又急的河流時，可以選個河彎利用鐘擺運動渡河（圖22），這個方法在人多時相當有用。

　　d. 浪區。對浪區多一分了解，你的生存機率就會增加。當海浪向岸邊移動時，波浪的高度會上升，波長會變短。朝岸邊的一側會捲曲最後破碎成浪花，並將海水打上岸。大浪的崩潰點離岸較遠，小浪則相反。

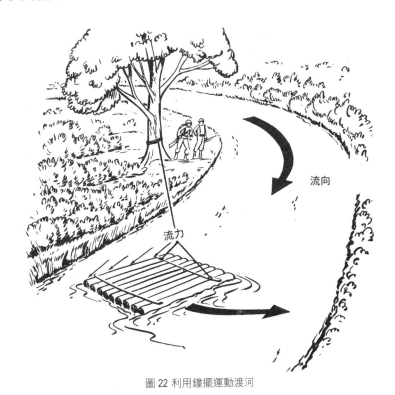

流向

流力

圖 22 利用鐘擺運動渡河

（1）在溫和的浪區中，順著小浪向前游，浪頭會帶著你往上升，游上浪頭在它崩潰前潛入水中。

（2）在凶猛的浪區中，要善加利用兩個浪頭之間的波谷游向岸邊，在另一波浪頭湧至前先潛入水中，等浪頭過去後再向前游。

（3）如果浪很大，打上岸之後的回流力量相當危險。如果你被回流往外拖，不要和它正面對抗，而要順著它往外游。如果你被海浪往下帶，利用海底做支點往上推或游出水面，藉由下一個浪頭的推送往岸邊游。

　　e. **流沙、濕泥地和沼澤地形**。這類障礙最常出現在熱帶或亞熱帶的沼澤地帶。濕軟的泥地上通常沒有植被，甚至難以支撐一顆石頭的重量。如果無法繞過這類障礙，試著利用樹幹、較粗的樹枝，甚至是枝葉在上面架設簡易橋梁。如果沒有這些材料，臉朝下，雙

圖 23 穿越沼澤地形

手張開倒臥，身體保持水平，用類似游泳或拖拉的方式渡過。穿越流沙時也用同樣的方法（圖23）。

22. 在逃脫過程中發送訊號

每個人都可能獲救，不過要從空中找到一個人或是一支小團隊相當困難，尤其是能見度不好的時候。因此你必須做好準備，讓救援者知曉你的位置和需求。

a. 在雪地上可以畫出字母，或用樹枝排出你的訊息，在沙灘上就用卵石或海草（圖24）。選擇材料時記得挑選和地面有強烈對比者。並使用如圖25所示的通訊碼。

圖24 發出求救訊號

1. 重受傷，需要醫生 ｜

2. 需要醫療器材與藥品 ｜｜

3. 無法繼續前進 X

4. 需要食物和飲水 F

5. 需要武器和彈藥 ⋁

6. 需要地圖和指北針 □

7. 需要附電池的訊號燈和收音機 ⋮

8. 請指示前進方向 K

9. 正往這個方向前進 ↑

10. 嘗試登機 ▷

11. 飛機嚴重損壞 �

12. 此處應可安全降落 △

13. 需要燃料和油 L

14. 狀況良好 LL

15. 不可 N

16. 可 Y

17. 不了解 ⋀⋀

18. 需要工程技師 W

註：盡可能讓每個通訊碼之間間隔 **10** 呎。

圖 25 地對空緊急通訊碼

b. 生狼煙。生個大火堆，再用大量的潮濕枝葉覆蓋淹沒火勢就能生出濃煙。

c. 用衣服做旗幟。揮舞內衣、襯衫或長褲，或是在一個對比強烈的平面上將它們攤開。

d. 利用鏡子或其他反光材料反射出一道強光。可以利用配給的罐頭或皮帶扣環製作一面簡易鏡子，在反射物中間打穿個小洞，讓陽光反射到附近的平面上，再慢慢將反射光調整到眼平的高度，然後從小洞看出去，就會在目標上看到一個光斑，持續水平搖動鏡子，即使一架飛機或一艘船都沒看到。鏡子的反光就算遇到有霧的天氣也可以穿越好幾哩（圖26）。

e. 利用整棵杉樹做成火炬在夜間發訊號。選一棵枝葉濃密的杉樹，把一些乾木料放在較低的樹枝下，藉此點燃整棵樹。

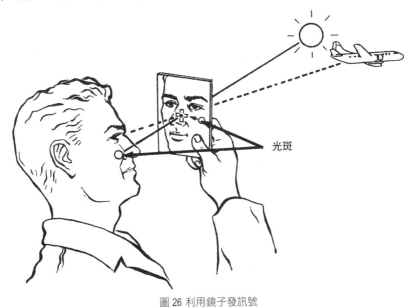

光斑

圖 26 利用鏡子發訊號

水

一． 一般注意事項

23. 最根本的必需品

a. 當希臘哲人泰利斯（Thales of Miletus）說「萬物源於水」時，很明顯地，他想到生存一事。泰利斯說得沒錯，沒有水，你的生存機率是零，你周遭也不會有任何食物可取用。尤其是天氣炎熱讓你大汗淋漓時，更能體會這句話的真意。即便在寒冷的天氣裡，你的身體每天依然需要至少 1.9 公升的水，如果少於這個數字，就會降低工作效率。

b. 學會充分利用水。如果水的供應量很少，喝水就得謹慎。當你極度口渴或因活動而身體發熱時，需小口小口喝水，慢慢喝到足。無論如何都不能喝尿，因為其中的人體廢物會致病。盡可能過濾所有的用水。

24. 喝不乾淨的水很危險

a. 不管多口渴，不要喝不乾淨的水，因為那會導致災難降臨。對生存而言，水源性疾病是最嚴重的威脅之一。不乾淨的水往往充滿病原體。將水煮沸超過 1 分鐘，或使用淨水錠淨化所有的用水。

b. 飲用不乾淨的水可能罹患的疾病有痢疾、霍亂與傷寒。

（1）**痢疾**。

 （a）如果你有嚴重且持續的腹瀉，排泄帶血，發燒且虛弱，應該就是得了痢疾。

 （b）此時須頻繁進食，試著喝椰漿、開水、樹皮煮汁，情況允許的話可以吃米飯。

（2）**霍亂和傷寒**。身處霍亂和傷寒的疫區時，就算接種過這些疫苗也不可掉以輕心。

c. 不乾淨的水裡可能有吸蟲（fluke）或水蛭，如果隨著水將牠們喝下，後果會非常嚴重。參見第 7 章。

 （1）**吸蟲**。血吸蟲（blood fluke）生活在受汙染的死水中，熱帶最為常見。如果喝水時連帶吞進肚裡，牠會鑽進你的血管寄生在裡面，並引發致命的疾病。最好的預防方法是煮沸飲水。涉水穿越受汙染的水體或在裡面洗澡時，有些吸蟲能直接鑽過未受傷的皮膚進入人體。

 （2）**水蛭**。

 （a）小型水蛭在非洲的溪流特別常見，如果不小心吞下，牠會勾在食道上或鑽到鼻腔中，然後開始吸血，產生傷口，再移到人體其他部位。每個新傷口都會持續出血，並變成感染的溫床。

 （b）將高濃度鹽水吸進鼻腔或食道以驅除這些寄生蟲，或是利用改造的鑷子夾除。

25. 混濁、不流動及受汙染的水

a. 如果你已竭盡所能，還是找不到其他水源，可能就得喝混濁

或不流動的死水，即便它們帶有異味或其他令人不舒服的問題。喝這種水之前，先煮沸至少 1 分鐘。

　　b. 要讓汙濁的水變清，可將它靜置 12 個小時。或是——

　　　（1）在 3 呎長的竹子中填滿沙子，尾端用草塞住，以免沙子流失，以此做為汙水過濾器。

　　　（2）把汙水倒進裝滿沙子的衣物進行過濾。

　　c. 將受汙染的水煮沸，再添加營火剩下的木炭去除異味，飲用前將處理過的水靜置約 45 分鐘。

二. 尋找水源

26. 什麼可以喝？

　　a. 如果完全找不到地面水，可以往地下挖掘尋找地下水，因為有的時候雨水或融雪會部分滲入地下。找到地下水之後，判斷是否為乾淨的水源，還是要依照周圍的地形、地勢和土壤特性（圖27）。

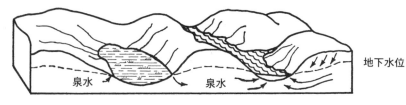

地下水位

泉水　　　　　　泉水

圖 27 地下水位 [5]

5 航空訓練，美國海軍軍官海上作業。出自《如何在陸地與海上求生》，美國海軍學院一九四三、一九五一年出版。

（1）岩石土（rocky soil）。

 （a）尋找湧泉或是岩縫滲水。石灰岩地形出現湧泉的機會比其他地形多，泉水也較豐盛。石灰石易溶於水，所以很容易被地下水溶蝕出許多洞穴。試著從這些洞穴中找出泉水。

 （b）火成岩多孔隙，所以是尋找地下水滲漏的絕佳來源。可以沿著熔岩流過的山壁尋找滲流。

 （c）遇到乾枯峽谷穿過多孔砂岩的地形時，注意看是否有滲流出現。

 （d）遇到大量花崗岩地形時，注意山坡上綠草如茵之處，在最綠的草叢下方挖一條土溝，水應該會從這裡滲出。

（2）疏鬆土。

 （a）土質疏鬆的地區比多岩地形更容易發現豐富的水源。可以沿著山谷谷底或包圍山谷的斜坡尋找地下水，地下水位經常就位於這些地方的地表附近。即使河水已經乾涸，河谷上方的山壁也可能發現泉水，或是在山壁底部發現滲流水。

 （b）如果你決定挖掘水源，先找出跡象明顯之處。譬如陡峭山壁下的谷地，或雨季可能有泉水湧出的綠地。低矮的樹林、海岸沿線、河流沖積平原等地方，地下水位都相當靠近地表，只要稍微挖掘就能得到豐富的水源。

 （c）逕流水（runoff water）指的是位於地下水位之上的水體，包含溪流、封閉的水池以及沼澤裡的水。就算已經

遠離人類居所，這些水還是可能受到汙染，所以不安全。要喝這些水，需要先煮沸或用淨水錠處理。

27. 海岸沿線

a. 沙灘上的沙丘、甚至沙灘本身都能找到水源。查看沙丘間的低窪處是否有水，或是挖掘沙丘潮濕之處。乾潮時，在沙灘滿潮線上方約 100 碼處挖洞，挖到的水可能帶些鹽味，不過相對安全。可以利用沙過濾，降低鹽味。

b. 不可飲用海水，它的鹽分太高，喝了之後還要浪費體液降低鹽分，最後會破壞腎臟的功能。

28. 沙漠或是旱地

a. 在沙漠或乾旱地帶，要留意可能發現水源的跡象。例如某些鳥類飛行的方向、是否有植物，或動物足跡匯集處等。

(1) 亞洲沙雞（sand grouse of Asia）、鳳頭雲雀（crested lark）、錦花雀（zebra bird）這些鳥類，每天都會到水洞報到一次。鸚鵡和鴿子的生活領域必須靠近水源。注意這些鳥類往哪邊飛，也許你就有機會找到水喝。

(2) 貓尾香蒲（cattail）、藜科植物（greasewood）、柳樹、接骨木（elderberry）、燈芯草、鹽草（salt grass）等植物生長的環境，地下水位都非常靠近地表。找到這些地方再往下挖。如果你沒刺刀也沒有挖壕溝的工具，可以用扁平的石塊或尖銳的棍子挖。

b. 沙漠地區的原住民通常都知道低窪地區積水之處，他們會用

各種方式加以覆蓋，你可以查看被矮灌叢掩蓋或類似的隱蔽處，尤其在半乾旱和矮灌叢生的地區。

c. 地面上如果看來明顯潮濕或留有動物抓耙痕跡，或是看到蒼蠅盤旋不去之處，都意味著最近有地面水出現。由此往下挖，應該可以取得水源。

d. 在晴朗的夜晚可以用手帕吸取露水。露水濃重時，一個小時應該就能蒐集 1 品脫。

e. 於沙漠地區尋找水源更詳細的描述，請參見第 6 章。

29. 山區

在乾河床上往下挖，通常水源會出現在砂礫下。在積雪山區，將雪塊放到容器中，放置在無風的陽光下，很快就可以融雪成水。如果手上沒有挖掘工具，可以利用扁平的岩塊或木棍代替。

30. 從樹木取水

如果找不到殘存的地面水或逕流水，或是沒有時間淨化可能有問題的水源，富含水分的植物也許就是你的最佳選擇。透明帶甜味的樹汁取得不難，這些樹汁通常很純淨，而且主要成分是水。以下所列是危急時可以利用的替代水來源：

a. 植物組織。

(1) 許多植物具有肥厚的葉或莖，裡面貯藏著可以喝的水，找到時可以試著喝看看。

(2) 生長在美國西南方的金琥（barrel cactus）也是可考慮的水分補給來源（圖 28），不過最好當作萬不得已的選

圖 28 從金琥取水

項，因為你必須有足夠的力氣刺穿堅硬多刺的脊狀外皮，
切去仙人掌頂端，搗碎裡面的莖髓，再用容器取出其中的
汁液。曾有一名生還者將莖髓切成一塊塊放入口袋當作緊
急備用水。高 3.5 呎的金琥大約可以產生 0.95 公升的乳
狀汁液，**一般來說，乳狀汁液或樹液有顏色的植物不可食**
用，金琥算是少數的例外。

　　b. 沙漠植物的根。沙漠植物的根通常長得很靠近地表，例如有
澳洲水樹之稱的沙漠木麻黃（desert oak）或紅木（bloodwood）
都是如此。將它們的根部挖出地面，切成長 24 ～ 26 吋的條狀，剝
去外皮，吸吮裡面的水分。

c. 樹藤、棕櫚樹、椰子樹。

(1) **樹藤**。有些樹藤的水口感並不好,但只要找到就應試喝看看。請使用下列方式搗打樹藤取水,不論什麼品種都適用:

(a) 在樹藤上砍出一道缺口,位置愈高愈好。

(b) 在靠近地面處將樹藤砍斷,讓水分直接滴進嘴巴或適當的容器中。

(c) 當水不再滴落,在樹藤上段再砍下一截,如此一直重複,直到裡面的水耗盡為止(圖29)。

(2) **棕櫚樹**。馬來扇葉椰子(Buri palm)、椰子樹(coconut palm)、砂糖椰子(或稱桄榔,sugar Palm)以及水椰子(nipa palm)(圖30, 31, 32, 33)都有可飲用的甜味汁液。從椰子樹取水時,先將葉桿往下拉,切去尾端即可。每12小時再往下切一層,可讓汁液持續流出,一天約可蒐集 0.95 公升。

圖 29 從樹藤獲中取水分

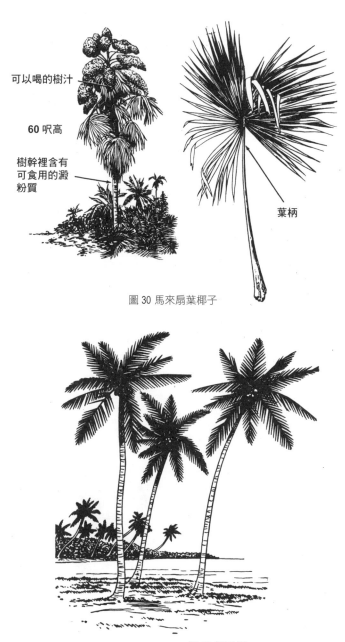

可以喝的樹汁

60 呎高

樹幹裡含有
可食用的澱
粉質

葉柄

圖 30 馬來扇葉椰子

圖 31 椰子樹

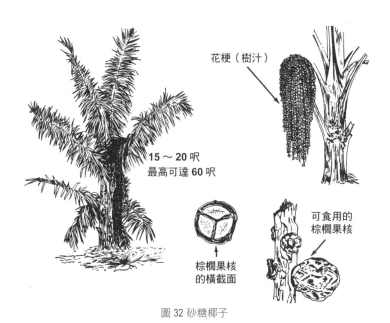

花梗（樹汁）

15 ～ 20 呎
最高可達 60 呎

棕櫚果核
的橫截面

可食用的
棕櫚果核

圖 32 砂糖椰子

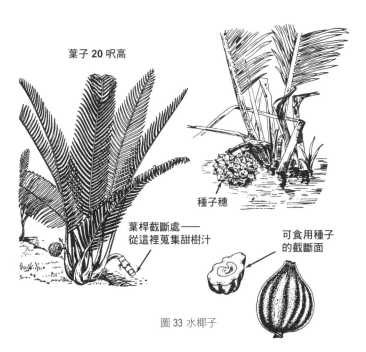

葉子 20 呎高

種子穗

葉桿截斷處——
從這裡蒐集甜樹汁

可食用種子
的截斷面

圖 33 水椰子

（3）**椰子樹**。

（a）請選擇青綠色的椰子，它們用刀子就可以輕易剖開，汁液也比熟黃的椰子更豐富。每天不要喝超過 3 ～ 4 杯熟黃椰子汁液，因為它是強力的瀉藥。

（b）如果沒有刀具打開椰子，可以將一根木棒插到地上，朝上端磨尖，將椰子用力往尖處砸，應該就可以打破纖維狀的外殼，接著利用樹木或岩石敲擊，打破裡面的硬殼（圖34）。

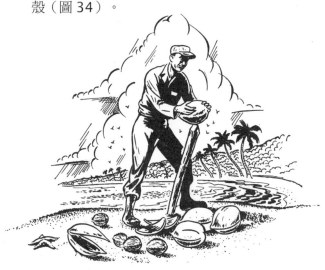

圖 34 利用木棒打開椰子

31. 可以承接並保存水的植物

a. 竹子中空的竹節通常都貯有水分，搖動外表呈黃色的老竹子時，如果聽到淙淙水聲，可以在每段竹節的下端砍一道缺口，再使用容器接水（圖35）。

b. 在美洲的熱帶地區，有一種植物叫做鳳梨花（bromeliad），葉子像鳳梨一樣交疊叢生（圖36），可以承接相當多雨水。利用衣物過濾這些雨水，可以大量減少水中的泥土和昆蟲。

c. 其他可以做為水源的植物還有馬達加斯加旅人蕉（traveler's tree, 圖37），西非雨林中的雨傘樹（umbrella tree），生長在北澳洲和非洲的猴麵包樹（baobab tree, 圖38）。

圖 35 竹子的竹節裡面儲存有水

圖 36 鳳梨花可以承接雨水

圖 37 旅人蕉

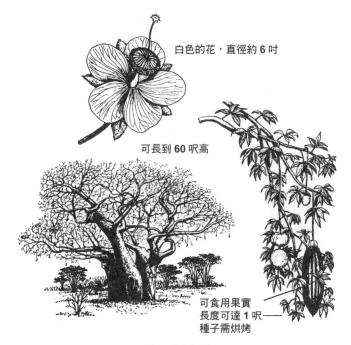

白色的花，直徑約 6 吋

可長到 60 呎高

可食用果實
長度可達 1 呎——
種子需烘烤

圖 38 猴麵包樹

| 第 **4** 章 | 食物 |

一．一般注意事項

32. 你不必挨餓

a. 要理解「食物至上」這句話並不困難，尤其是當你陷入求生的處境時，會迫切需要每一分能量和體力。

b. 目前我們已經知道，人類沒有食物可以活上一個月，但除非在非常極端的情況，否則不需要放棄進食。只要你善於利用，大自然是絕佳的食物供應者。一旦知道自己陷入孤立狀態，立刻依循下列的法則行事：

(1) 評估你得自力求生多久，並儲存食物和飲水。

(2) 分配食物——三分之二給前面一半的時間，三分之一給後一半。

(3) 如果每天你只能分配到不足 0.95 公升的水，就要避免過於乾燥、澱粉類以及過度調味的食物和肉類。請記住——進食會讓你口渴。盡量吃高醣食物，例如硬糖、水果棒。

(4) 盡量減少那些費力的工作，動得愈少，需要的食物和水就愈少。

(5) 盡可能規律的進食，不要過於縮減食物。如果情況允許，好好規畫，每天至少有一餐吃得比較飽足，並盡量烹調食

物，這樣比較安全、容易消化，口感也比較好。除此之外，烹調的時間時也是一種休息。

(6) 隨時留意野外的食物來源，大多數走的、爬的、水裡游的、土裡長出來的都能吃。學著仰賴土地生存。

二． 蔬食

33. 概論

a. 根據專家估計，地表上已分類的植物約有 30 萬種，包含長在山巔上和海床上的，其中有 12 萬種可以食用。當然，本手冊無法把這些植物全部教給你，只要你在被困的區域知道要找什麼，能夠辨認且知道如何處理就足以生存，甚至還可能發現某些令你訝異的美食。

b. 基於學習的目的及日後所需，本手冊會提供某些可食用植物的解說和圖片。只要熟悉這些指標性植物，就能引導你評估其他同品種植物能否做為食物。舉例來說，你可能會因為某棵植物的汁液顏色，去嘗試另外一棵汁液顏色幾乎一樣的植物。

c. 請盡可能仔細研究本手冊中可食用植物的圖片與描述，把握任何可以在自然生長環境下觀察這些植物的機會，如此一來，當你有一天被迫要求生時，不管在世界哪個角落，都能知道該地區有哪些最好的食用植物。

d. 本手冊中提到的可食用植物大多遍布全世界。黑莓和覆盆子不僅生長在美國，也生長在菲律賓和西伯利亞。人工栽種的馬鈴薯、

豌豆和其他豆類，在德國和加拿大都可以發現。柿子不管在關島或是喬治亞州，都能長得無比茁壯。

e. 儘管可食用植物無法提供均衡的營養，尤其在極圈，那裡主要仰賴肉類產生熱量，但還是能讓你繼續活命。許多可食用植物，如堅果和種子類，可以為日常活動提供足量的蛋白質。一般來說，植物可以提供充足的能量和富含卡路里的碳水化合物。

f. 在野外尋覓食物時，幾乎隨處可得的植物能供給你需要的能量。如果你受傷或在敵區失去武裝，或是所在區域不常見到野生動物，可以仰賴植物活命。

34. 野生可食植物

當你看到鳥類或其他動物食用某些植物時，一般來說，它們是安全的。然而你會發現，只有少數植物是全株皆可食用，大多數都只有一個或幾個部位具有食用或解渴的價值。

以下針對植物具有食用價值的部位進行討論——

a. **根及其他生長在地下的部位**。這些儲存澱粉的食物，包含塊莖、根、塊根以及球莖。

(1) **塊莖**。所有塊莖都長在地下，必須挖掘才能取得。可用水煮或火烤，參見第 5 章。

(a) **野生馬鈴薯**。它是可食用塊莖的典範，植株不大，全世界都可見，熱帶尤多（圖 39）。

(b) **玉竹**（Soloman's seal）。塊莖生長在較幼小的植株上，可在北美、歐洲、北亞以及牙買加發現它的蹤跡。可用水煮或火烤，吃起來像歐洲蘿蔔（歐洲防風草

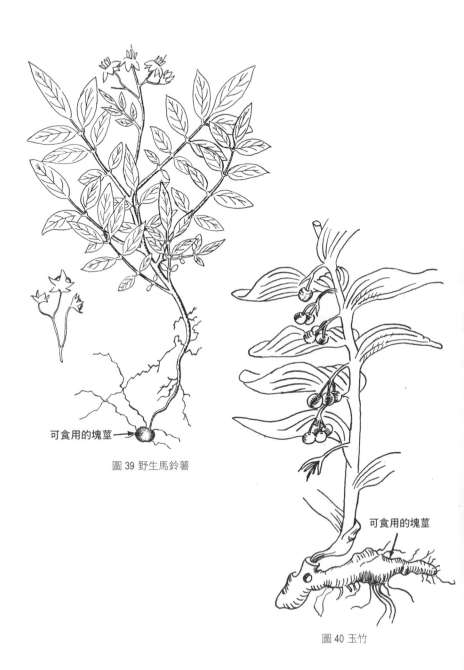

可食用的塊莖

圖 39 野生馬鈴薯

可食用的塊莖

圖 40 玉竹

〔parsnip〕的塊根，圖40）。

(c) **菱角**。原本屬於亞洲原生種的菱角，已經散布到熱帶和
溫帶地區，包括北美洲、非洲和澳洲。菱角會漂浮在水
面上，多在河流、湖泊和池塘的平靜水域出現。不管在
何處，只要它一出現，就是覆蓋大片水域。它的葉子有
兩種：一種是在水下，葉片狹長，類似樹根，呈鬚狀；
另一種浮在水面上，呈圓形聚攏狀。果實生長在水下，
寬約 1 ～ 2 吋，兩端為堅硬的尖角狀，看似一對犄角。

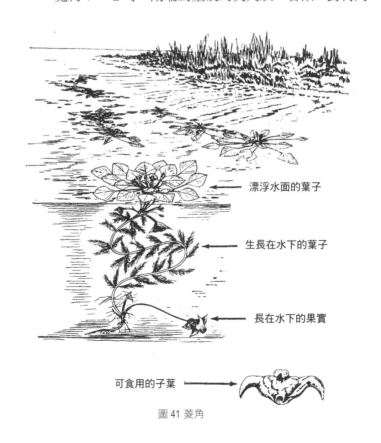

漂浮水面的葉子

生長在水下的葉子

長在水下的果實

可食用的子葉

圖 41 菱角

長在犄角狀外殼裡的子葉可用火烤或水煮（圖41）。

(d) **香附子**（nut grass）。世界各地幾乎都看得到，尤其在熱帶或溫帶地區，只要沿著潮濕的河岸、池塘或溝渠旁的沙地尋找就不難發現。和一般草的不同之處在於，它的莖桿呈三角狀，且具有粗大的地下塊莖，直徑可達0.5～1吋，這些塊莖口感類似堅果，而且帶有甜味。水煮之後，剝去外皮，磨成粉狀，可以做為咖啡的替代品（圖42）。

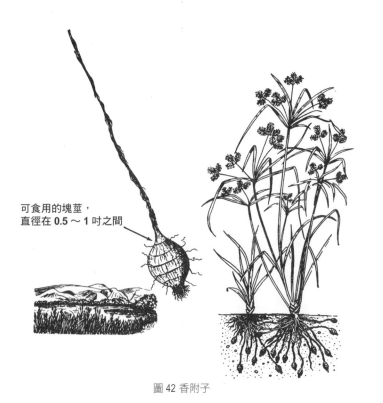

可食用的塊莖，
直徑在0.5～1吋之間

圖42 香附子

（e）**芋頭**。生長於潮濕、多樹的地帶，常見於熱帶國家。外觀近似馬蹄蓮，葉片可長達 2 呎，莖的高度可達 5 呎。花為淺黃色，盛開時長度可達 15 吋。塊莖長在地下但是不深，可以食用，但需經過水煮，以去除刺激性的結晶成分。水煮之後，食用方式類似馬鈴薯（圖 43）。

（2）**根與根莖**。植物用這些部位來儲存豐富的澱粉。可食用根通常長達數呎，形狀不像塊莖那樣腫脹。根莖是藏在地下的莖，有些粗達數吋，長度很短，帶著尖角。接下來的圖片顯示的是可食用的根和根莖：

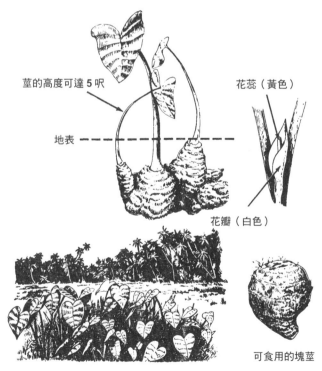

莖的高度可達 5 呎

地表

花蕊（黃色）

花瓣（白色）

可食用的塊莖

圖 43 芋頭

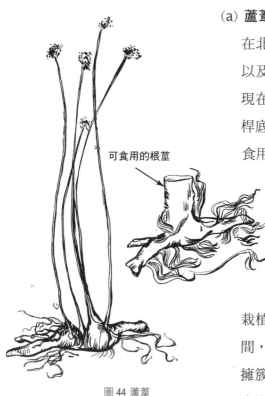

可食用的根莖

圖 44 蘆葦

(a) **蘆葦**。這種為人熟知的高大植物在北美洲、非洲、澳洲、東印度以及馬來西亞都找得到。通常出現在潮濕的沼澤地帶，根部和莖桿底部的白色部位烹調之後可以食用，也可以生吃（圖 44）。

(b) **麗葉朱蕉**（Ti plant）。主要產於熱帶，尤其是南太平洋的島嶼上。目前人工栽種遍及亞洲熱帶各處。不管是野生還是人工栽植，植株高度在 6～15 呎之間，葉子長在粗壯的莖幹頂部，擁簇成一團，葉片粗大，葉面帶光澤，質感類似皮革，顏色以綠色為主，有時帶有紅色。花朵多呈叢集的羽狀，通常會往下垂。果實成熟時為紅色漿果。肥滿的根莖飽含澱粉可以食用，烘烤後口感最佳（圖 45）。

(c) **澤瀉**（water plantain）。開白色花朵，多半出現在淡水湖、池塘以及溪流處，在這些地方它的下半部通常浸潤在水下幾吋。澤瀉在北溫帶的沼澤地區十分常見，莖桿很長，葉片呈圓潤的心形，上面有 3～9 條平行葉脈。根莖肥厚呈球狀，長在地下，帶酸味，曬乾後

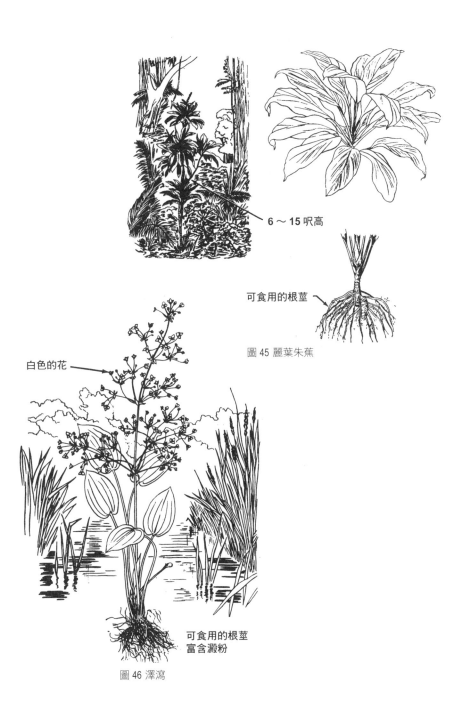

6～15 呎高

可食用的根莖

圖 45 麗葉朱蕉

白色的花

可食用的根莖
富含澱粉

圖 46 澤瀉

可去除。可用烹調馬鈴薯的方式處理（圖46）。

(d) 花藺（flowering rush）。通常沿著河邊、湖邊和池塘邊生長，在歐洲和亞洲溫帶地區潮濕的草地上很常見，連俄羅斯和更冷的西伯利亞也能看到。成熟的植株可以長到3呎以上，通常可在水深幾吋的地方發現，開花時匯集成叢，花色主要為玫瑰色，花桿部分帶有綠色。肥厚豐滿的地下根莖要先去皮，然後水煮，就像處理馬鈴薯一樣（圖47）。

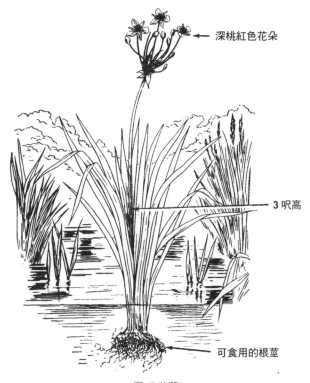

圖47 花藺

(e) 木薯（tapioca 或 manioca）。在熱帶很常見，尤其是潮濕地區。植株高度可達 3 ～ 9 呎，莖桿從單支分枝而出，葉子狹長像手指。有兩種木薯具有可食用的根莖，一種帶苦味，一種帶甜味。帶苦味的最為常見，未烹煮時有毒性。如果發現根莖帶有苦味的木薯，將根莖磨成漿，煮至少 1 小時後將漿汁攤平做成餅，然後烘烤。另一種方法是，將一大塊根莖煮上 1 小時，剝皮後再磨碎，擠壓其中的漿汁，再用水沖去乳狀汁液，接著蒸煮，再倒進塑膠容器，將這些糊狀物捏成小球，壓平小球變成餅，利用太陽曬乾，食用前須經過烘培或火烤。帶甜味的木薯根莖因為不苦，可以直接生吃，火烤過後可當蔬菜或磨成粉。利用木薯粉可以製作餃子或上述的木薯餅（圖 48）。

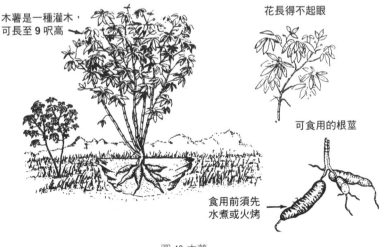

木薯是一種灌木，可長至 9 呎高

花長得不起眼

可食用的根莖

食用前須先水煮或火烤

圖 48 木薯

(f) **香蒲**（cattail）。除了極北地區的苔原和森林，全世界
　　各地的湖邊、池塘邊及河流兩岸都可以發現香蒲的蹤
　　跡。高度可達 6 ～ 15 呎，葉子直直豎起，細長像皮尺，
　　顏色淡綠，寬度在 0.25 ～ 1 吋之間。可食用的根莖直
　　徑可以長到 1 吋左右，其中 46% 是澱粉，11% 是糖分。
　　食用前將根莖外皮剝去，磨碎白色的內層組織，水煮或
　　生吃皆可。花朵上取下的黃色花粉可與水和在一起，蒸
　　成麵包。除此之外，葉子的嫩芽也可以像蘆筍一樣水煮
　　食用，味道不錯（圖 49）。

(3) **球莖**（bulb）。除了野生洋蔥，所有球莖都含有大量澱粉，
　　只要經過烹煮，滋味也都不錯。

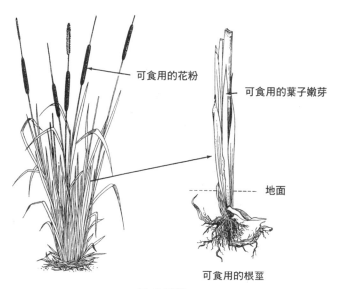

可食用的花粉

可食用的葉子嫩芽

地面

可食用的根莖

圖 49 香蒲

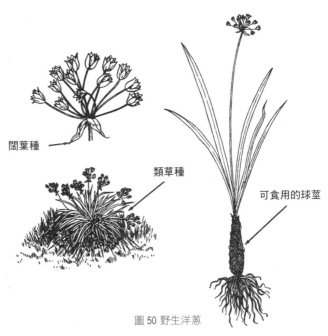

闊葉種

類草種

可食用的球莖

圖 50 野生洋蔥

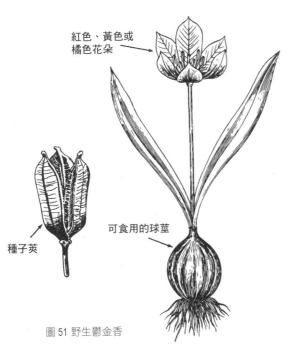

紅色、黃色或
橘色花朵

種子莢

可食用的球莖

圖 51 野生鬱金香

(a) **野生洋蔥**。這是最常見的可食用球莖植物，它和人工
栽植的洋蔥是近親。從北美洲的北溫帶到歐洲、亞洲等
地都可以見到它的蹤跡。球莖埋在地下約 3 ～ 10 吋深
之處，葉子有的像草一樣窄，有的卻寬達數吋，花瓣有
白色、藍色和暗紅色。不管你發現的是哪一種洋蔥，可
以藉由它特殊的「洋蔥味」來辨識。可食用之處為球莖，
都不帶毒性（圖 50）。

(b) **野生鬱金香**。主要在小亞細亞和中亞一帶。球莖煮熟
之後可以做為馬鈴薯的替代品。花期很短，僅在春天開
花，和一般園藝栽植的鬱金香很類似，只是體形較小。
當你發現紅色、黃色或橘色花朵時，可以再找其中的種
子莢進一步確認（圖 51）。

b. **嫩芽和莖**。可食用的嫩芽長得很像蘆筍，舉例來說，蕨類和
竹子的幼芽就是很棒的食物。雖然有些幼芽可以生吃，但是大多數
還是汆燙 10 分鐘後口感較好。將水瀝乾後再煮到軟嫩會更好吃。
以下列出一些嫩芽和莖可食用的植物——

(1) **龍舌蘭**（mescal）。出現在歐洲、非洲、亞洲、墨西哥，
以及西印度，屬於典型的沙漠植物，但也出現在潮濕的熱
帶。植株成熟後葉子呈蓮座放射狀，葉片又粗又厚，葉尖
帶有粗刺，葉片中央有莖像蠟燭般突起，上面長出花序，
莖部或是剛長出的嫩芽就是可食用之處。吃的時候選擇花
還沒全開的植株，烘烤幼芽，裡面有纖維質和糖蜜層，吃
起來帶有甜味（圖 52）。

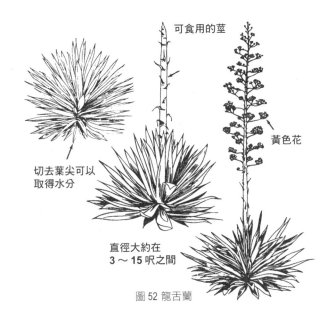

可食用的莖

黃色花

切去葉尖可以
取得水分

直徑大約在
3 ～ 15 呎之間

圖 52 龍舌蘭

(2) **野生葫蘆**（wild gourd）或稱絲瓜（luffa sponge）。
 葫蘆科的一員，長得有點像西瓜、哈密瓜或黃瓜，廣泛栽
 種在熱帶地區，在一些老舊的莊園或空地上也會發現野生
 種。藤蔓上長出 3 ～ 8 吋寬的葉子，果實呈圓柱狀，外
 表大致平坦，但有許多小突起。果實半熟時，水煮後可食
 用。嫩芽、花朵及嫩葉經烹調後也可食用。種子在烘烤之
 後，也可以當作花生吃（圖 53）。

(3) **野生沙漠葫蘆**（wild desert gourd）。這種爬藤植物也
 是葫蘆科的一員，在撒哈拉沙漠、阿拉伯以及印度東南四
 處可見。藤蔓攀附在地上長度可達 8 ～ 10 呎，葫蘆長成
 的大小和橘子差不多。種子可以在烘烤或水煮後食用，花

可食用的嫩芽、葉子及花

種子

黃花

攀附的藤蔓，
長度可達 20 ～ 30 呎

成熟的絲瓜
裡面的組織
類似海綿

未熟之前
可以當作蔬菜

圖 53 野生葫蘆

和富含水分的幼芽也可以吃（圖 54）。

（4）**竹子**。生長在溫帶和熱帶地區的潮濕區域，你可以在空
地、廢棄的林園附近、森林或溪流兩岸發現它們的蹤跡。
它長得有點像玉米的植株和甘蔗，一般我們最熟悉的印象
是拿來做為釣竿。成熟的竹莖質地很硬，類似木頭，幼芽
則十分細嫩多汁。像切蘆筍一樣切下幼芽，水煮之後吃軟

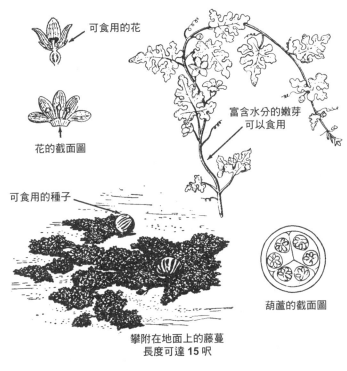

可食用的花

花的截面圖

富含水分的嫩芽可以食用

可食用的種子

葫蘆的截面圖

攀附在地面上的藤蔓
長度可達 **15 呎**

圖 54 野生沙漠葫蘆

嫩的幼芽尖端。剛切下的幼芽帶有苦味，換過一次水可讓苦味減少，吃之前先剝掉幼芽外面具有保護作用的硬鞘。竹子開花長出的種子也可以食用，將之碾碎，加水壓成餅乾，或是像處理稻米一樣用水煮熟（圖 55）。

(5) **可食用的蕨類**。不管氣候條件為何，只要環境潮濕，蕨類隨處可見。尤其是樹木多的地方，溝渠裡、溪流兩旁或森林的邊緣。你可能會將它誤認為開花植物，但是只要花點心思，就可以將它們和一般綠色植物區隔開來。葉子朝下

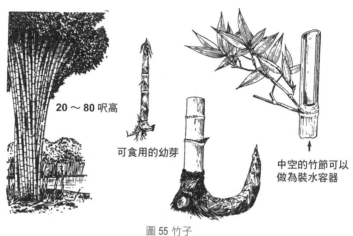

20 ～ 80 呎高

可食用的幼芽

中空的竹節可以
做為裝水容器

圖 55 竹子

那面通常覆蓋著許多棕色小點，其上又掩蓋著或黃或棕或黑的塵點。這些棕色小點充滿孢子，這就是它們和開花植物最大的不同。

(a) 蕨菜（bracken）是分布最廣的蕨類之一，除了極區，幾乎全世界都可以發現它的蹤跡，尤其是較為空曠乾燥的樹林，或剛剛被焚燒過的空地或牧場。蕨菜屬於一種粗蕨，幼莖經常長出單支或零散的幾支，靠近底部的莖大約半吋粗，呈圓柱形，表面看起來像是附上一層鏽斑。帶捲的葉子形狀特殊，呈三叉狀尖端還帶有淡紫色斑點，這些斑點會分泌帶有甜味的汁液。較老的葉子為明顯的三叉狀，根莖粗約四分之一吋，匍匐往四處蔓延，質感像木頭（圖 56）。

(b) 所有的蕨類都一樣，要挑選初生的嫩莖（葉尖捲曲），最好不要高於 6 ～ 8 吋。摘採的植株愈矮愈細嫩，採

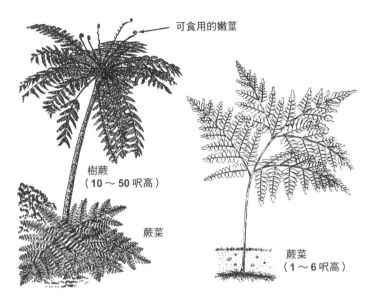

圖 56 蕨菜

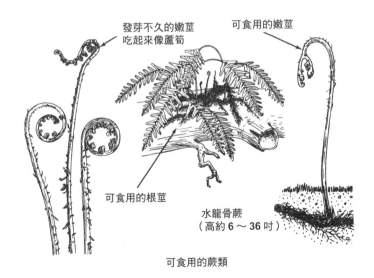

可食用的蕨類

圖 57 蕨類可食用的部分

下後置於掌中，雙手合掌搓揉以去除絨毛，洗淨後在鹽水中烹煮或蒸煮，直到軟嫩（圖 57）。

　　c. **葉子**。所有可食用植物中，葉子可吃的植物占絕大多數，而且大多既能熟食也可生吃。如果打算烹調後再食用，烹調時間不要太長，以免破壞了許多可貴的維生素。下面列出一些葉子可以食用的植物：

（1）**猴麵包樹**。主要出現在非洲熱帶地區地勢開闊的低矮灌木林，你可以從粗壯的樹幹和相對矮小的枝葉辨認。一棵成熟的猴麵包樹如果高 60 呎，樹幹的直徑可達 30 呎。巨大的白色花朵，尺寸可達 3 吋，從樹枝上鬆散的垂懸下來。猴麵包樹肉質的果實柔軟多子，可以食用，此外，葉子也能當作煮湯的材料（圖 38）。

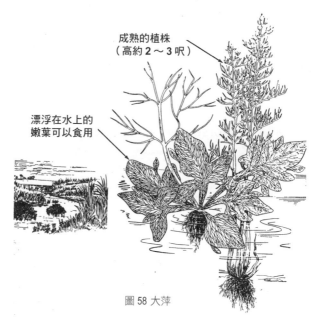

成熟的植株
（高約 2～3 呎）

漂浮在水上的
嫩葉可以食用

圖 58 大萍

(2) **麗葉朱蕉**。參見 a(2)(b) 一節。

(3) **大萍**（俗稱水芙蓉 water lettuce）。遍及新舊兩世界的熱帶地區，包含舊世界的非洲、亞洲，以及新世界從佛羅里達到南美洲一帶。它只生長在極度潮濕之處，是一種浮在水面的水生植物，可以在平靜的湖泊、池塘或河中回流處發現它的蹤跡。請試著從葉片交錯的縫隙中找出幼嫩的葉片。大萍的外形看起來像蓮花座，繁殖力強，只要發現蹤跡，通常已經占去大多數的水域。其鮮嫩的葉子很像萵苣，可以食用，不過只能吃完全長在水面外的那些（圖58）。

(4) **鱗毛蕨**（spreading wood fern）。主要出現在山區和林地，尤其是阿拉斯加和西伯利亞最常見。新芽從粗壯的地下莖長出，上面覆蓋著老的葉莖，就像一串小香蕉。烘烤這些葉莖並去除閃亮的棕色表皮，食用裡面的組織。早春時蒐集嫩葉或捲曲狀態的新芽，水煮或蒸熟，當作蘆筍食用（圖59）。

(5) **辣根樹**（horse-radish tree）。這種熱帶植物原生於印度，現在廣泛見於南亞、非洲以及美洲熱帶國家。你可以在廢棄的野地、園林以及森林邊緣地帶發現它的蹤跡。辣根樹不算太高，大約在 15 ～ 45 呎之間，葉子遠看有點像蕨類，嫩葉或老葉都可以食用，至於生吃或烹煮後再吃，則需根據硬度判斷。花和果實都長在樹枝末端，果實呈長條狀，看起來像一條大型扁豆。將這種青嫩的長豆莢

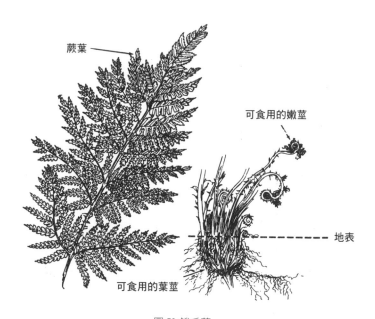

圖 59 鱗毛蕨

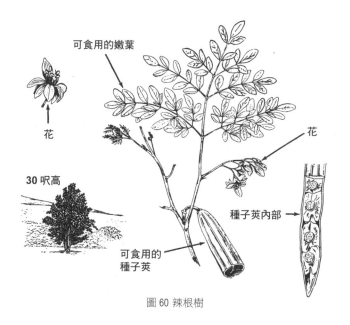

圖 60 辣根樹

切成數段，以處理四季豆的方式烹調即可。新鮮的青豆莢也可直接生吃。根部味道辛辣，可以磨碎當作調味料，效果就跟市售的辣根醬一樣（圖60）。

(6) **酸模**（wild dock）與**酢漿草**（wild sorrel）。儘管這兩種植物原生於中東，現在在溫帶和熱帶國家，不管當地降雨量多寡，幾乎到處可見，無論是野地、路邊，甚至垃圾堆旁都可以發現。酸模是一種環境耐受力高的植物，大約 6 ～ 12 吋高，葉子幾乎都長在莖的下半部，花朵不大，為綠色或略帶紫色，呈羽狀匯集成一絡絡。酢漿草的植株比酸模小，兩者外觀近似。基部葉多呈箭頭狀，含有帶酸的汁液。兩種植物的葉子都相當軟嫩，可以直接生吃，也可以稍加烹調。要去除酸味，可以在烹調過程中換一到兩次水（圖61）。

葉子可以當作蔬菜

種子的細部

圖61 酸模和酢漿草

(7) **野生菊苣根**（wild chicory）。原生種在亞洲和歐洲，現在已經成為遍布美國各地的野草，道路旁和野地上都可以發現。葉子長在靠近地表處聚成一叢，底下是形體類似胡

蘿蔔、質地堅硬的根部。葉子和蒲公英類似，但是更厚也更粗糙，莖的高度可達 2 ～ 4 呎，夏天時會被許多亮藍色的花朵蓋住，除了顏色，這也和蒲公英很像。幼嫩葉子可當作沙拉無須烹煮，根部研磨後可以當作咖啡的替代品（圖 62）。

(8) **北極柳**（Arctic willow）。這種灌木的高度通常在 1 ～ 2 呎之間，主要生長在北美洲、歐洲和亞洲的苔原。植株叢聚生長，在苔原上看起來像一層厚墊。早春時可以蒐集它的新芽，剝去外皮，生吃芽心。北極柳的嫩葉富含維他命 C，含量大約是橘子的 7 ～ 10 倍（圖 63）。

(9) **蓮**（lotus lily）。生長在淡水湖泊、池塘和流速緩慢的河流中。分布的區域從尼羅河流域穿過亞洲，到中國、日本，往南到印度，菲律賓、印尼、澳洲北部以及美國東部也都可以見到。葉子呈盾牌狀，寬度約 1 ～ 3 呎，植株高度可以達水面 5 ～ 6 呎，花有粉紅色、白色或黃色，直徑在 4 ～ 10 吋之間。嫩莖和新葉在烹煮後可以食用，不過嫩莖的外表粗糙，不管在烹調前或後，都應該剝去後再食用。種子在成熟後也可以食用，先將發芽變苦的種子挑出，然後水煮或烘烤。除此之外，呈節狀的根莖也可以吃，長度可達 50 呎，水煮之後，吃起來像馬鈴薯（圖 64）。

(10) **木瓜**（papaya）。在所有熱帶國家幾乎都看得到，尤其在潮濕的地區。常見於空地、棄置屋舍旁，或是未經開發、

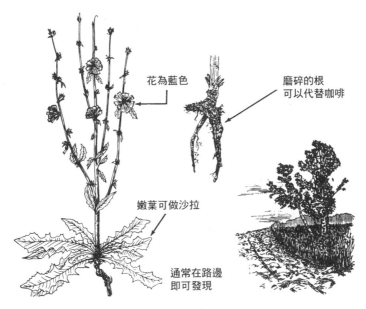

花為藍色

磨碎的根
可以代替咖啡

嫩葉可做沙拉

通常在路邊
即可發現

圖 62 野生菊苣根

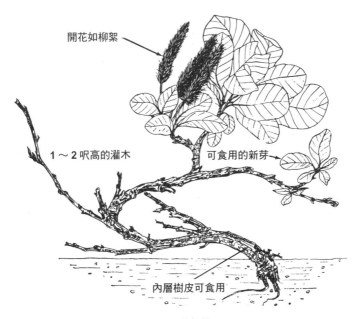

開花如柳絮

1～2 呎高的灌木

可食用的新芽

內層樹皮可食用

圖 63 北極柳

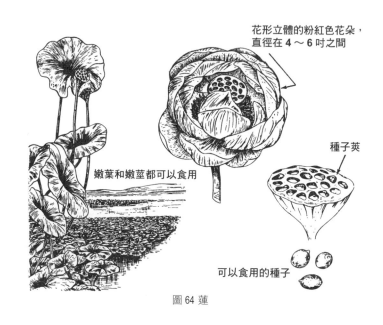

花形立體的粉紅色花朵，
直徑在 4 ～ 6 吋之間

種子莢

嫩葉和嫩莖都可以食用

可以食用的種子

圖 64 蓮

陽光充足的叢林邊緣開闊地。植株不算巨大（6 ～ 20 呎高），軟質莖幹為中空，一個人的重量就能讓它彎折，所以不要嘗試攀爬。莖幹表皮粗糙，葉子集中在頂端，黃色或淡綠色果實就從葉子之間或葉子下方的莖幹上長出，外形像葫蘆。果實富含維他命 C，可以生吃也可以熟食。將青木瓜的汁液揉進肉中，可以讓肉變嫩，須注意不要讓汁液碰到眼睛，會引起劇烈疼痛，甚至造成暫時或永久性失明。木瓜樹的新生嫩葉、花和莖也可以食用，烹調時需留意，中間至少要換過兩次水（圖 65）。

（11）**野生大黃**（wild rhubarb）。分布廣泛，從東南歐到小亞細亞，再穿越多山的中亞地區，一直到中國都很常見。

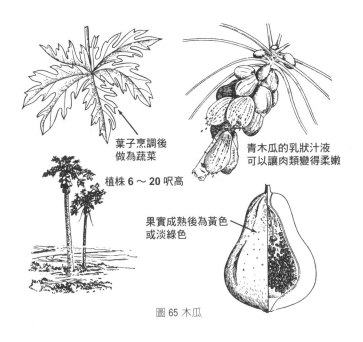

葉子烹調後
做為蔬菜

青木瓜的乳狀汁液
可以讓肉類變得柔嫩

植株 6 ～ 20 呎高

果實成熟後為黃色
或淡綠色

圖 65 木瓜

一般可以在開闊地、森林和溪流交界處，以及山坡上發現
它的蹤跡。它的葉子很大，會從強壯的莖幹底部長出來，
花開在葉子之上，水煮之後可當蔬菜食用（圖 66）。

（12）**仙人掌果（prickly pear）**。原生於美洲，散見於舊世
界和澳洲的沙漠地區，在美國西南部、墨西哥、南美洲
以及地中海沿岸都可以發現它的蹤跡。莖很厚，直徑約 1
吋，裡面飽含水分，外表長著一叢叢彼此間隔的刺針，花
呈紅色或黃色。不要將它和其他也有類似仙人掌厚莖的植
物搞混，尤其是在非洲地區。非洲大戟外觀和仙人掌果很
類似，但是乳狀的汁液帶有毒性，仙人掌果的汁液不會呈
乳狀。果實長在頂端，外觀像雞蛋。食用時，從果實頂

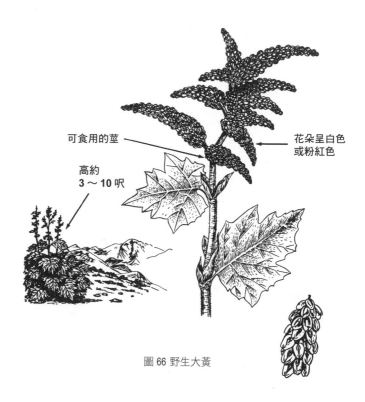

可食用的莖

花朵呈白色
或粉紅色

高約
3～10 呎

圖 66 野生大黃

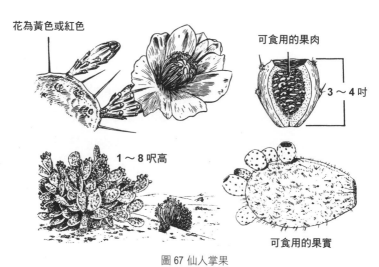

花為黃色或紅色

可食用的果肉

3～4 吋

1～8 呎高

可食用的果實

圖 67 仙人掌果

端將外皮撕開到底，裡面的一切，包含果肉和種子都可以吃。除此之外，扁莖也可以吃，先將尖刺切除，再切成類似四季豆的長條狀，可以生吃或水煮之後食用（圖67）。

　　d. **堅果**。堅果是植物最營養的部分，富含對人體有益的蛋白質。除了極區，能產出堅果的植物幾乎遍及世界各大洲及各種氣候區，溫帶產的堅果一般人應該都很熟悉，例如胡桃、杏仁、山核桃（hickory nut）、橡實（acorn）、榛果（hazelnut 或 filbert）、山毛櫸堅果（beechnut）、松子（pine nut）等。熱帶地區的堅果包含：椰子果、巴西堅果（Brazil nut）、腰果（cashew nut）、夏威夷果（macadamia nut）等。以下舉數種可食用堅果做為範例：

（1）**胡桃**。野生胡桃樹分布廣泛，從歐洲東南橫越整個亞洲直到中國境內，在喜瑪拉雅山區也很常見。植株有時可高達60呎，葉子為複葉，這是各種胡桃樹共同的特徵。胡桃核本身被厚果皮包覆，必須剝除之後才能看到包裹胡桃核的堅硬外殼。秋天是胡桃成熟的季節（圖68）。

（2）**榛果**。在美國各地很常見，尤其在美東一帶，此外在歐洲，以及包含喜馬拉雅山區、中國和日本的東亞也可以發現它的蹤跡。通常和灌木叢並生，樹高約6～12呎，最常出現的地方是河流兩岸濃密的灌木叢裡，以及空曠地。果仁被包覆在帶剛毛的長頸形外皮裡，到秋天會結實成熟。果仁曬乾後或是未成熟的青綠狀態都可以食用，富含油脂，能做為營養的食物來源（圖69）。

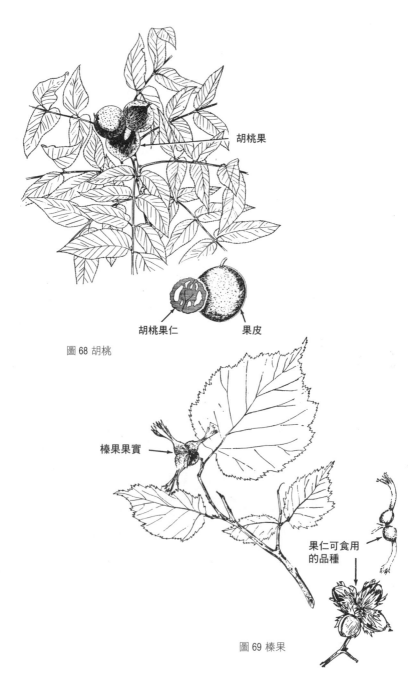

胡桃果

胡桃果仁　　　果皮

圖 68 胡桃

榛果果實

果仁可食用
的品種

圖 69 榛果

（3）**栗子**。野生栗子是求生時非常好的食物，主要生長在中歐、南歐、中東，以及中國和日本，歐洲栗是最常見的品種。栗子樹通常生長在草原邊緣，形體粗壯，高度可達60呎。採集的栗子可以用爐火的餘燼烘烤，不管果實成熟與否都無妨。或是讓栗子的果仁留在果核中水煮，再像處理馬鈴薯一樣，搗碎後食用（圖70）。

（4）**杏仁**。野生杏仁分布在南歐的半沙漠地帶、地中海東半部沿岸、伊朗、阿拉伯、中國、馬德拉島（Madeira）、亞速爾群島（Azores）以及加那利群島（Canary Islands）等地。杏仁樹長得像桃子樹，有時候可以長到40呎高，果實成串生長，整棵樹都可看到，模樣像粗糙

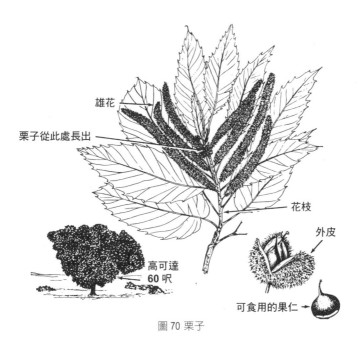

雄花

栗子從此處長出

花枝

外皮

高可達60呎

可食用的果仁

圖70 栗子

未熟的桃子。杏仁果仁外面包覆著粗厚木質的外皮，要取得果仁，先將外皮往下剝開，再敲開硬殼。如果能夠蒐集大量的杏仁果並去殼保存，可以做為日後求生的食物。杏仁果營養豐富，就算沒有其他食物，也可以靠它支撐一段時日（圖71）。

(5) **橡實**（English oak 或 acorn）。橡樹有很多品種，北溫帶最常見的就是英國櫟。樹高可達60呎，葉子呈大鋸齒狀，橡實從一個杯狀結構長出來，果仁含有帶苦味的單寧酸，不適合生吃。將橡實水煮2小時後，倒掉熱水，泡在冷水中約2～3天，其中須偶爾換水，之後再磨成糊狀，最後加水煮成粥。也可以將橡實糊曬乾做成麵粉（圖72）。

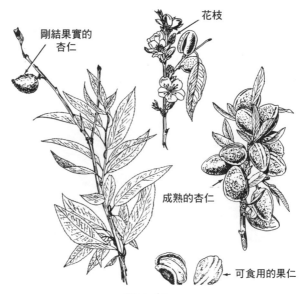

剛結果實的杏仁

花枝

成熟的杏仁

可食用的果仁

圖71 杏仁

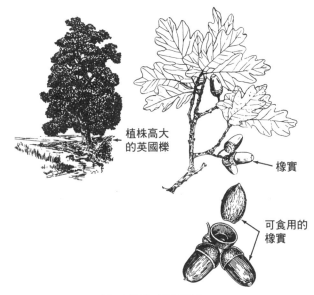

植株高大
的英國櫟

橡實

可食用的
橡實

圖 72 橡實（英國櫟）

(6) **山毛櫸堅果**。山毛櫸生長在美國東半部、歐洲、亞洲和
 北非的潮濕地帶，在歐洲東南部和整個亞洲溫帶地區相當
 普遍，但是無法生長在熱帶和亞北極地區。山毛櫸植株巨
 大，高度有時可達 80 呎，樹皮外觀光滑，呈淡灰色，葉
 子為深綠色。山毛櫸堅果成熟後種子莢會落地，可以用指
 甲撥開薄薄的外皮取得果仁。烘烤後將果仁磨碎，再加水
 烹煮，口味雖然不及咖啡，但還是可以做為咖啡的替代品
 （圖 73）。

(7) **歐洲五葉松**（Swiss stone pine）。一般來說，所有松
 子品種的松子皆可食用，圖 74 裡的歐洲五葉松可以讓你
 明瞭這種樹的構造。歐洲五葉松分布在歐洲和西伯利亞北
 部，一如其他松樹，它也是常綠樹，葉子呈一叢叢的針狀，

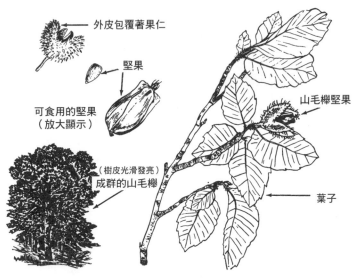

外皮包覆著果仁

堅果

可食用的堅果
（放大顯示）

山毛櫸堅果

（樹皮光滑發亮）
成群的山毛櫸

葉子

圖 73 山毛櫸堅果

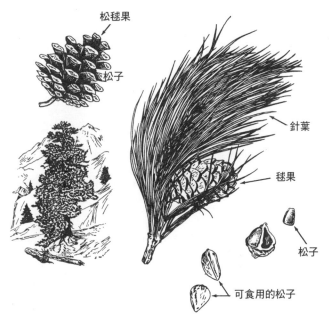

松毬果

松子

針葉

毬果

松子

可食用的松子

圖 74 松子

可以食用的種子（或稱果仁）生長在木質毬果裡，通常長在樹枝靠尖端處，有時單獨一個，有時成串生長。松子就長在毬果鱗片的底部，成熟後會從毬果落出來，生吃或火烤都可以。

(8) **菱角**。參見 a (1)(c) 節。

(9) **欖仁樹**（tropical almond）。廣泛見於熱帶國家，通常出現在廢棄的野地、庭園、道路兩旁或沙質海岸上方，有時可以長到 100 呎高。可以食用的種子長在樹枝末端，被一層海綿狀的果皮包覆著，長度約 1 ～ 3 吋，口感和味道與杏仁類似（圖 75）。

(10) **椰子**。

(a) 椰子樹雖然多已人工栽植，但是熱帶潮濕地區仍有許多野生種。主要生長在海岸附近，但有時也會出現在有點距離的內陸。樹幹不分枝，有時可以長到 90 呎高，果實會成串叢聚生出，從葉間懸垂而下。

(b) 椰子樹最有價值的兩個部位是類似甘藍菜的葉心和椰果。雪白的葉心長在樹的頂端，可以烹調後食用，也可以生吃或搭配蔬菜。椰果在未熟和成熟時都有用。未熟時，將果殼撥開，利用外殼製作的湯匙舀果肉吃。成熟階段，將硬殼打破，搗鬆果肉，趁新鮮磨碎吃掉或曬成椰果乾。椰果的汁液靜置一會，椰油就會分離，可以用來烹調食物或直接飲用。參見圖 31。

(c) 發芽的椰果也可以吃。可以剝去或撕開外殼，或直接把

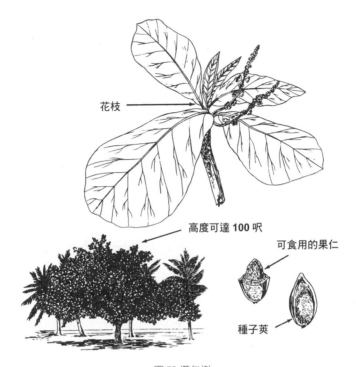

花枝

高度可達 100 呎

可食用的果仁

種子莢

圖 75 欖仁樹

殼打破，然後吃裡面的糊狀物。為了避免下痢，吃果肉前需先水煮，以去除造成腹瀉的成分（圖 76）。

(11) **野生開心果**（wild pistachio nut）。全世界大約有七種野生開心果分布在環地中海地區的沙漠或半沙漠地帶，以及小亞細亞和阿富汗，有些品種屬於常綠樹，有些會在乾季掉葉子。開心果的葉子在莖上交錯生長，有些是三片大葉長在一起，有些則幾片小嫩葉長在一起。果仁成熟時，顯得堅硬又乾燥，可在炭火上烘烤後食用（圖77）。

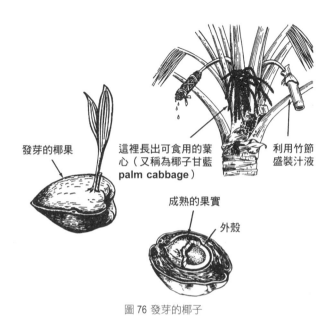

發芽的椰果

這裡長出可食用的葉心（又稱為椰子甘藍 palm cabbage）

利用竹節盛裝汁液

成熟的果實

外殼

圖 76 發芽的椰子

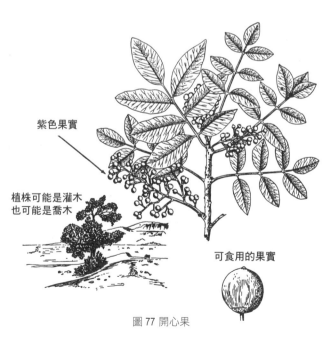

紫色果實

植株可能是灌木也可能是喬木

可食用的果實

圖 77 開心果

（12）**腰果**。這種堅果生長在熱帶，植株的枝幹向外延伸，高
　　　度可達 40 呎，葉子有 8 吋長、4 吋寬，花的顏色呈淡黃
　　　帶點粉紅。果實厚重多肉而軟，外形像梨子，成熟時呈黃
　　　色或紅色，末端生出一顆腎臟形的核果，裡面包著一粒種
　　　子，烘烤後可以食用。特別留心包圍核果的綠色外殼，內
　　　含刺激性毒液，就像毒藤一樣會讓眼睛和舌頭起水泡。這
　　　些毒素烘烤過即可去除（圖 78）。

　　e. 種子和穀類。許多植物的種子，例如蕎麥、豚草（ragweed）、
莧菜（amaranth）、藜（goosefoot）或各種豆狀植物的豆子，通
常都富含油脂和蛋白質，所有穀類和某些青草也都富含植物性蛋白

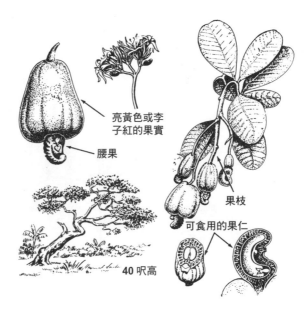

亮黃色或李
子紅的果實

腰果

40 呎高

果枝

可食用的果仁

圖 78 腰果

質。它們可以用石塊研磨，加水混合煮成粥或烤乾成餅。像玉米這種穀類也可以用上述的方法處理。下面列出一些種子或穀粒可以食用的植物：

(1) **猴麵包樹**，參見 c (1) 節。

(2) **酸模**，參見 c (6) 節。

(3) **濱藜**（sea orache）。多半出現在海岸，如地中海國家沿岸，內陸地區也有，例如北非一帶，向東又延伸到小亞細亞和西伯利亞中部。莖幹細小，灰色葉子也很小片，大約只有 1 吋長，可食用。花開在莖幹末端，非常集中，很像密布的小刺釘（圖 79）。

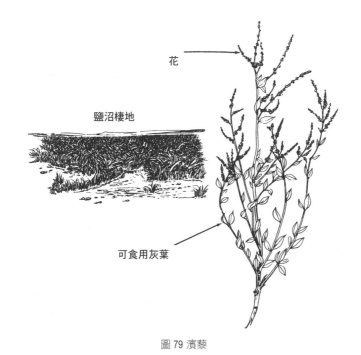

花

鹽沼棲地

可食用灰葉

圖 79 濱藜

(4) **角豆樹**（St. John's bread）。長在乾旱的荒地上，分布地區從環地中海的撒哈拉沙漠邊緣，穿過阿拉伯、伊朗直達印度。常綠樹，高度可達 40 ～ 50 呎，葉子呈羽狀，會反光，並帶著兩到三對的小葉，花朵很小，呈紅色。種子莢長在樹上，裡面的果肉帶甜味，可食。種子莢裡的種子磨成粉狀可以煮粥（圖 80）。

(5) **絲瓜**，參見 b (2) 節。

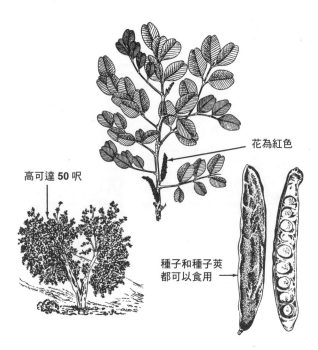

花為紅色

高可達 50 呎

種子和種子莢
都可以食用

圖 80 角豆樹

（6）**稻米**。現在多為潮濕地區仰賴人工栽植的植物，在全世界的熱帶和亞熱帶氣候區都可以發現它的蹤跡。在亞洲、非洲和美國某些地區可以找到野生稻，這種外觀粗野的草類，高約 3～4 呎，狹長的葉子很硬，表面粗糙，寬約 0.5～2 吋。稻穀長在外面帶有絨毛，外表淺黃的稻殼中，成熟時稻穀會穿破稻殼。烘烤稻穀，再磨成細粉，便於攜帶。將野稻粉混入棕櫚油可以做成餅，再用大片綠葉包成捲狀，帶在身上可備未來之需。此外，米粒也可以用水煮食（圖 81）。

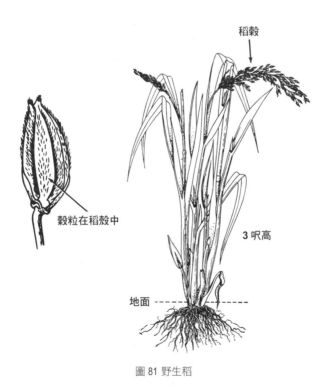

稻穀

穀粒在稻殼中

3 呎高

地面

圖 81 野生稻

(7) **蓮**，參見 c (9) 節。

(8) **四稜豆**（goa bean）。

(a) 生長在非洲熱帶地區、亞洲和東印度，此外也見於菲律賓和臺灣。是舊世界常見可食用豆類的代表，通常可以在空地和廢棄的庭園附近發現它的蹤跡（圖82）。

(b) 四稜豆是一種依附在各種樹木上的攀援植物，豆莢可以長達 9 吋，葉子長度可達 6 吋，花色為淡藍色。成熟的豆莢有四個稜角，並帶著翼狀鋸齒。

(c) 青嫩的豆莢可以當作四季豆的替代品，成熟的豆子炒過或在烘烤後也可以食用。根可以生吃，葉子則是生吃或蒸煮之後食用。

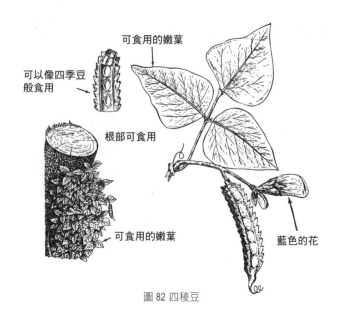

圖 82 四稜豆

(9) **竹子**，參見 b (4) 節。

f. 果實

(1) 可食用果實在自然環境中十分常見，還可根據特性分類為點心或蔬菜。點心型果實，包括極為近似的藍莓和北方的岩高蘭莓（crowberry）、櫻桃、覆盆子、梅子和溫帶地區的蘋果。蔬菜型果實比較常見的是人工栽植的番茄、黃瓜、胡椒、茄子和秋葵等。

(2) 生長在美國的各種果實和野莓，也許你已經很熟悉，不過最好能夠對自己認識的品種時時保持記憶常新，並且增加對生長在其他地區品種的了解，下列是你可能會遇到的一些果實種類。

 (a) 蒲桃（rose-apple）。原生於印尼、馬來西亞一帶，如今廣泛栽植在其他的熱帶國家。植株不算太高（約 10 ～ 30 呎），也生長在半廢棄的野地或次生林中。葉片狹長，長度約 8 吋，花為綠白色，寬度可達 3 吋，果實的直徑大約 2 吋，呈綠色或黃色，並帶有玫瑰般的香味。可以生吃，也可以用蜂蜜或棕櫚樹汁烹調，口味都不錯（圖 83）。

 (b) 野生越橘（wild huckleberry 或 whortleberry）、野生藍莓（wild blueberry）。每到夏季末，在歐洲、亞洲和美洲的苔原上，可以找到一整片結實纍纍的野生越橘，再往南走，整個北半球幾乎都可以看到它和近親野生藍莓的蹤跡。如果長在北方的苔原，會長成低矮的灌

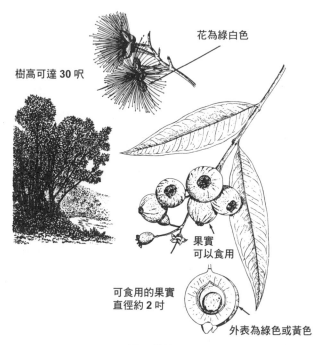

花為綠白色

樹高可達 30 呎

果實
可以食用

可食用的果實
直徑約 2 吋

外表為綠色或黃色

圖 83 蒲桃

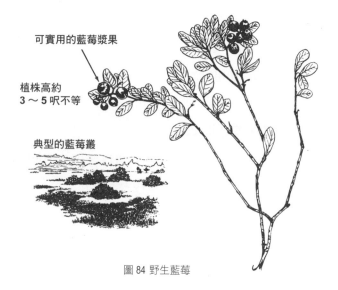

可實用的藍莓漿果

植株高約
3 ～ 5 呎不等

典型的藍莓叢

圖 84 野生藍莓

木叢，如果長在較南的地區，植株會較為高大，一般
可達 6 呎。漿果成熟時為紅、藍或黑色（圖 84）。

(c) 野生黃莓（cloudberry）。是斯堪地那維亞、北亞以
　 及北美地區苔原上的原生種，植株挺立，往往蔓延覆

蓋一大片地面，
但是在最南端的
分布地會超過 1
呎，苔原上僅有幾
吋高。果實長在
植株頂端，成熟
時呈黃色。黃莓是常
見的野生莓類之一，和黑莓
（blackberry）、覆盆子以
及露莓（dewberry）是近
親（圖 85）。

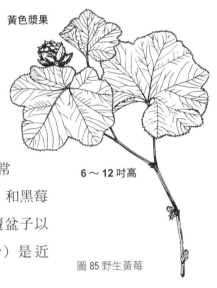

黃色漿果

6～12 吋高

圖 85 野生黃莓

(d) 桑椹（mulberry）。分布地區廣泛，遍及南北美洲、
　 亞洲和非洲。野生桑樹會出現林地裡、道路邊以及廢
　 棄的野地，植株高度可達 20～60 呎。果實很像黑莓，
　 長約 1～2 吋。每顆莓果大概和手指一樣粗，顏色紅
　 或黑（圖 86）。

(e) 野生葡萄（圖 87）。這種爬藤植物幾乎到處可見，從
　 美國東部到西南部各地、墨西哥、地中海地區、亞洲、
　 東印度、澳洲和非洲都可以見到它的蹤跡。只要野生

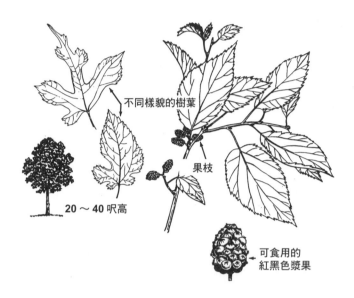

不同樣貌的樹葉

20 ～ 40 呎高

果枝

可食用的
紅黑色漿果

圖 86 桑椹

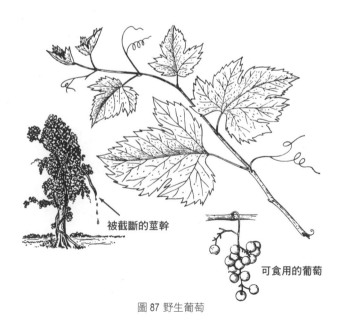

被截斷的莖幹

可食用的葡萄

圖 87 野生葡萄

葡萄現身之處，就會蓋過其他植物，其葉子裂口很多，與人工栽植的葡萄非常近似，果實成串垂懸而下，充滿富含能量的天然糖分。野生葡萄的藤一樣充滿水分，可以從中取水（參見第 3 章）。

(f) 猴麵包樹，參見 c（1）節。

(g) 野蘋果（wild crabapple）。經常出現在美國、亞洲溫帶地區和歐洲，可以在開闊的林地、森林的邊緣或野地中找到它的蹤跡。外觀和人工栽植的蘋果十分近似，不管你在哪裡發現，應該都很容易辨識。如果你打算囤積一些食物以備不時之需，可以將野蘋果切成薄片後再曬乾（圖 88）。

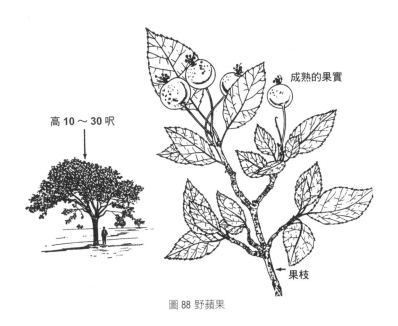

高 10 ～ 30 呎

成熟的果實

果枝

圖 88 野蘋果

(h) 木敦果（bael fruit）。來自一種體形矮小的柑橘類植物，和橘子、檸檬以及葡萄柚很類似。主要出現在印度中部、南部和靠喜瑪拉雅山區的邊境地帶，此外在緬甸也可以看到，植株高約 8 ～ 15 呎，果實生長密集帶有瘤點，直徑約 2 ～ 4 吋，呈灰色或淺黃色，內裡充滿籽粒。果實剛熟時可以直接食用果肉，或將果汁調水，變成帶有酸味但是醒腦的飲料。木敦果和其他的柑橘類一樣，富含維他命 C（圖 89）。

(i) 野生無花果。種類多達 800 種，多半生長在雨量豐沛的熱帶或副熱帶地區，不過有些沙漠品種則出現在美洲。常綠植物，葉片大帶羽狀，常出現在廢棄的庭園、道路兩側、小徑上或野地裡，會從樹幹或較粗的樹枝上長出長長的氣根。找到無花果樹之後，可以發現它的果實就從樹枝上直接長出，外表看起來像是小孩的頭部或梨子。大多數品種的無花果表皮硬如木頭，帶著惱人的絨毛，不值得做為求生食物。可食用的品種果實成熟時是軟的，幾乎沒有絨毛，呈綠色、紅色或黑色（圖 90）。

(3) 會結出蔬菜型果實的植物包括——

(a) 野生續隨子（wild caper）。在春天以灌木形態出現，有些會長成 20 呎高的小樹，散見於北美、阿拉伯半島、印度和印尼。枝幹無葉帶刺，花和果實都長在枝幹末端處附近，果實和花芽可以食用（圖 91）。

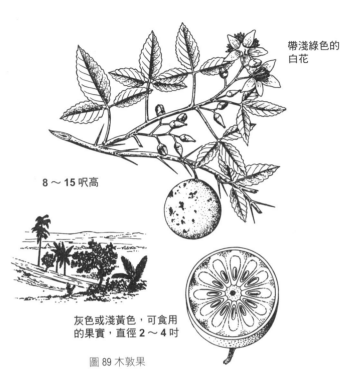

帶淺綠色的
白花

8～15 呎高

灰色或淺黃色，可食用
的果實，直徑 2～4 吋

圖 89 木敦果

20～100 呎高

垂落的氣根

果實

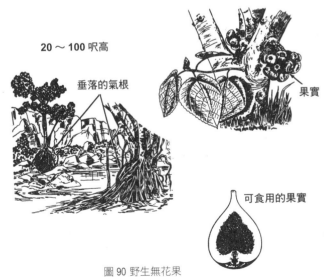

可食用的果實

圖 90 野生無花果

圖 91 野生續隨子

(b) 麵包果（breadfruit）。一種典型的熱帶植物，植株可以長到 40 呎高，葉子呈羽狀，長度可達 1 ～ 3 呎（圖 92）。果實成熟後味道可口，食用方法如下：直接生吃，或利用營火餘燼烘烤。如果要生吃，先用刀子輕輕刮去外皮，再用手指挑除果肉上的腫塊，接著再挑出種子，丟棄外面的硬殼。如果要烘烤，先刮去外皮，再把莖切掉即可。

(c) 野生葫蘆，參見 b（2）節。

(d) 澤瀉，參見 a(2)(c) 節。

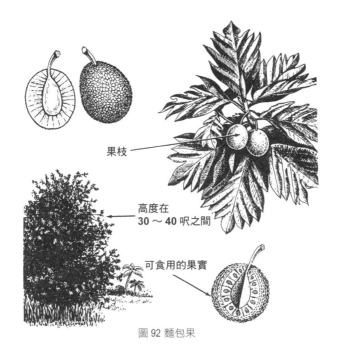

果枝

高度在
30 ~ 40 呎之間

可食用的果實

圖 92 麵包果

g. 樹皮

(1) 樹皮的內層——緊鄰木質的那層組織——可以生吃或烹調
後食用。你甚至可以將三角葉楊、白楊、柳樹或松樹的樹
皮內層磨碎做成麵粉。但須特別留意的是,不要混入外層
樹皮,因為它含有大量的單寧酸。

(2) 松樹樹皮含有大量維他命 C,刮去樹皮外層,將內層從樹
幹上撕下,可以生吃、曬乾或加以烹調,甚至磨成麵粉。

h. 真菌（fungi）

(1) 大約有 16,000 種可食用的真菌,以不同形態分布在世界
各地,例如牛排旁的蘑菇,或是用來灑在餅乾上的藍乳酪
裡的黴菌,都是真菌。

(2) 對肉類來說，真菌不是好東西，但是做為食物來源，它們的重要性的確可以和葉類蔬菜相比擬，尤其是在可食用植物匱乏的地區。

(3) 蘑菇（gilled fungi 或 mushroom）是最常見的真菌類，大約有98%的品種可以安全食用，然而它們受到一些巫婆魔法故事的影響，往往被認為不能吃。以「毒菇」（toadtools，原意為蟾蜍糞便）這個名詞為例，就是最常用來形容不能食用或帶有毒性的各種菇類，人們只要遇到不認識的野菇品種，往往就為它冠上這個名詞。許多會出現在毒菇上的明顯特徵，例如特殊的氣味、剝落的外皮或鉛色的外觀，也都可能出現在可食用菇類上，最佳的解決之道，是仔細研究可食用和毒性菇類兩者在一般性狀上的不同之處。下面條列的訣竅可以做為選擇可食用菇類的補充知識：

(a) 將整株野生菇從泥土中掘出，如果菌柄底部有杯狀菌托（basal cup），請丟棄（圖93）。

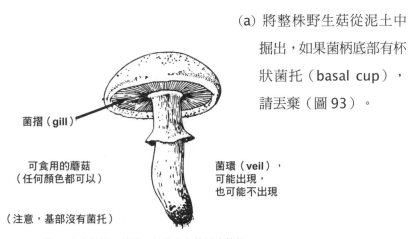

菌摺（gill）

可食用的蘑菇
（任何顏色都可以）

菌環（veil），
可能出現，
也可能不出現

（注意，基部沒有菌托）

圖93 具有菌褶、菌環，但是沒有菌托的蘑菇

(b) 剛長出來、太過青
嫩的菇類都必須避
免，初生的菇類樣
子像一顆按鈕，帶
著一節短莖，而
這並非可食用的
初生馬勃菌的特
徵，可以藉此辨別。

(c) 所有從泥地裡長出
來，且菌傘內面帶有紅
色小點的菇類也要避免
（圖94）。

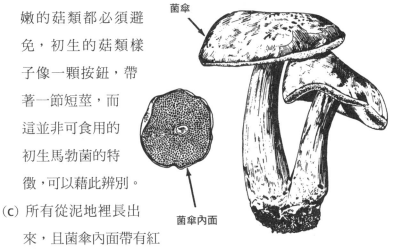

菌傘

菌傘內面

圖94 牛肝菌類和它的菌傘，
檢查下方是否有帶紅色的孢子

(d) 有菌摺的蘑菇如果在菌柄基部帶有薄膜狀的菌杯，或
是鱗狀的菌泡，都應該避免，尤其是菌摺為白色的品
種。

(e) 所有的有摺蘑菇，只要帶有白色或灰白色的汁液都應
該避免。

(f) 所有長在林地裡的有摺蘑菇，如果菌傘扁平光滑，上面
帶有紅色，菌摺為白色，從莖幹般的菌桿輻射而出，
這些品種都該避免。

(g) 長在樹樁上，呈黃色或橘黃色的蘑菇應該避免。如果
這些蘑菇擠在一起，菌桿堅實，菌托突出交錯重疊，
菌摺寬大不規則的往下延伸，或是植株表面在夜間會

閃耀著磷光，那應該就是有毒的品種。

(h) 看來過度成熟、一直浸泡在水中、散發腐臭或長出蟲子的蘑菇都應該避免。

(i) 對於下列的傘形毒菌家族──最致命的一種俗稱「死亡天使」（Death Angel）──應該盡量熟悉，參見圖 95 和 96。死亡天使分布廣泛，歐洲、亞洲和美洲都可以發現蹤跡，不過北溫帶更為常見（圖 97 和 98）。它會產生一種毒白蛋白（tox-albumin），這種毒素也可以在響尾蛇和其他有毒動物身上發現，它會引發霍亂

紅白色的菌傘上帶著白色的斑點

圖 95 毒蠅傘（fly agaric）

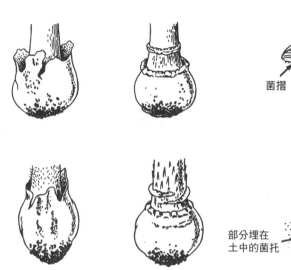

菌傘

菌摺

菌環

菌桿

部分埋在
土中的菌托

圖 96 毒蠅傘菌托的識別

圖 97 死亡天使的結構：
菌摺、菌環、菌桿和菌托

圖 98 死亡天使菌托的識別

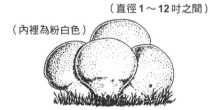

（直徑 1～12 吋之間）

（內裡為粉白色）

圖 99 馬勃菌

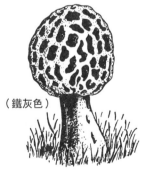

（鐵灰色）

圖 100 羊肚菌

（高2～5吋，顏色可能是白、橘、黃、淡紫或淺黃）

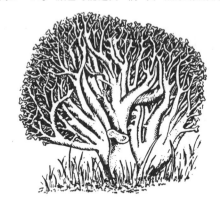

圖 101 珊瑚菌

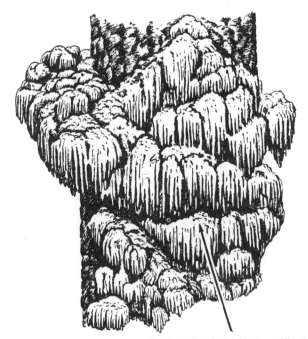

（可在死掉的木頭上找到，呈蠟白色）

圖 102 珊瑚狀猴頭菌（死掉的木頭上）

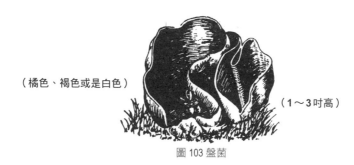

（橘色、褐色或是白色）

（1～3吋高）

圖 103 盤菌

和白喉而導致死亡。很少量的死亡天使就足以致命。

(j) 如果你因為吃了某種蘑菇而生病，可以按壓舌頭的根部催吐，還沒吐出來之前不可喝水。吐出來之後，喝溫水，吃一些磨成粉末的木炭。

(4) 沒有菌摺的真菌類，只要新鮮就不帶有毒性，大家都熟悉的範例是馬勃菌，其他還有羊肚菌（morel）、珊瑚菌（coral fungi）、珊瑚狀猴頭菌（coral hydnums）和盤菌（cup fungi），從圖 99 到 103 就是它們的圖示。

i. **海草。**

(1) 大洋岸邊或鄰近處可以找到海草，妥善處理之後，口味相當不錯，足以在求生食材中扮演重要的角色，它還可以提供珍貴的碘和維他命 C。

(2) 挑選海草做食物時，請選擇還長在礁石上或漂浮在海水中的植株，因為那些倒伏在海灘上不知道多久的海草，可能已經腐敗了。你可以選擇較薄較軟嫩的品種，放在火上烘烤或在太陽下曝曬，直到變脆，然後捏成碎片，做為煮

湯的調味料。葉片較厚呈羽狀的海草品種，清洗後用水煮軟，可以做為其他食物的配菜。

(3) 以下列出幾種較容易找到的可食用海草：

(a) 綠海藻（green seaweed）。又稱為海白菜（sea lettuce），在太平洋和北大西洋可見，食用前以清水清洗，可以做成田園沙拉（圖104）。

(b) 可食用的棕色海草包括：

1. 墨角藻（sugar wrack）。嫩莖帶有甜味，在大西洋東西兩岸、中國和日本沿海都可見其蹤跡（圖105）。

2. 大型褐藻（或稱海帶 kelp）。在大西洋和太平洋都很常見，主要出現在高潮線下，海水會浸潤的平台以及多礁岩的海底。莖很短呈圓柱形，葉子很薄為波浪狀，有的是橄欖綠，有的是棕色，長度在一到數呎之間。食用前先煮熟，可搭配蔬菜或是做成湯（圖106）。

3. 愛爾蘭苔蘚（Irish moss）。在大西洋兩岸都可以發現其蹤跡，質感像皮革，堅韌又有彈性，通常長在高潮線之下或海岸線上。食用前先水煮（圖107）。

(c) 紅藻的特徵就是植株帶著紅色色調，包含下列幾種——

1. 紅皮藻（dulse）。這種藻類有一節很短的莖，然後立刻擴展成又薄又寬、風扇狀的葉片。葉片為暗紅色，幾個開口將之分割成幾片較短的半圓形葉片。

綠色

固著器

圖 104 海白菜

莖大約 1～5 呎長

橄欖綠或棕色

固著器

圖 105 墨角藻

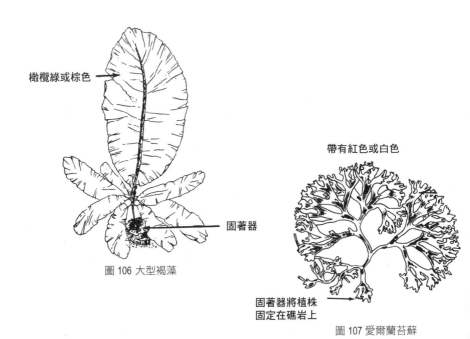

橙欖綠或棕色

固著器

圖 106 大型褐藻

帶有紅色或白色

固著器將植株
固定在礁岩上

圖 107 愛爾蘭苔蘚

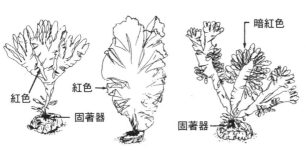

紅色

紅色

固著器

暗紅色

固著器

三種樣貌不同的紅皮藻

圖 108 紅皮藻

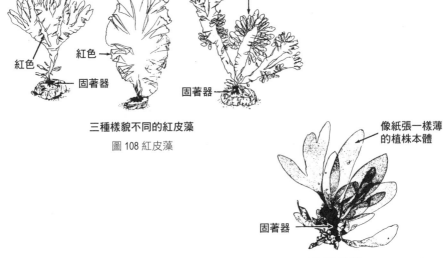

像紙張一樣薄
的植株本體

固著器

圖 109 紫菜

植株長度從幾吋到 1 呎都有，通常固定在礁岩或較粗的海藻上，可以在大西洋和地中海沿岸發現它的蹤跡。帶有甜味，乾燥後可以捲成咀嚼的煙草（圖108）。

2. 紫菜（laver）。常見於大西洋和太平洋地區，通常是紅色、深紫色或被紫褐色滑溜光澤或薄膜包覆著。可以當作醬料，文火慢煮到柔軟或搗碎，再加入磨碎的穀物，像製作煎餅一般煎熟。退潮時海灘上可以找到這種植物（圖109）。

(d) 在中國、美國與歐洲，淡水藻是一種常見且種類多樣的藻類。比較為人熟悉的種類是念珠藻屬的藍綠藻，你常會在春天的池塘中見到。它會聚集成一團綠色、圓形、質地像果凍，大約如彈珠大小的球塊。這種植物乾燥後可以放入湯中（圖110）。

凝膠狀

生長在地面上的藍綠藻

藍綠藻常散布在草原的土地上

圖 110 淡水藻類

35. 栽種的蔬菜

已收成的蔬菜或穀物田地是最豐盛的食物來源。睜大眼睛注意已收成的馬鈴薯、玉米或蕪菁田，在歐洲與亞洲的溫帶國家還可以注意已收成的豆子田。

a. 如果你發現採收過的馬鈴薯田，可以挖掘土堆尋找遺漏的馬鈴薯，生吃或煮熟皆可。

b. 尋找已經採收過而莖稈仍留在土中的菜園，包括蕪菁、蕪菁甘藍、胡蘿蔔、甜菜及蘿蔔，這些作物生食或煮熟後食用皆可，但請先削皮或至少洗淨後再食用，以減少誤食殘留農藥的風險。

c. 在荒棄的玉米田中，尋找土地中被丟棄的玉米。玉米粒可生吃或熟食，也可以烘乾做成乾玉米粉，是一種營養價值非常高的食物。將玉米放在火上或熱灰中烘熟後搗碎成粉狀。一把玉米粉加水就變成營養又好吃的混合物。

三 . 動物類食物

36. 種類

a. 許多人認為蚱蜢、沒有絨毛的毛毛蟲、各種鑽木甲蟲的幼蟲與蛹、蜘蛛的身體以及白蟻都是人間美味。你或許在日常食物中就已經吃下牠們卻不自知。也許面臨別無選擇的時候即將到來，而人們必須仰賴這些昆蟲活命。屆時，假如你將牠們煮到完全乾燥或隱藏在其他食物中一起燉煮，你會發現牠們其實並沒有這麼難以下嚥。

b. **以動物做為食物，每磅營養價值遠遠高於植物**，但是取得的

難度大增。熟悉可食用動物的相關知識，包括去哪尋找以及如何捕捉的技巧，會大為提升你的存活機率。

37. 從淡水中取得食物

　　淡水湖泊、池塘、溪流以及河川是食物豐富的水中儲藏庫，不管你身在何處都要試著尋找這些水體。小區域中，水體往往涵養了比陸地更多的動物，蘊藏的食物也更容易取得。在內陸的水體你一定能找到水生動物，例如魚類、蛙類、螺類與蟹類。

　　a. 魚類。生活在水邊或水裡的動物中，魚類可能是最難捕捉的，所以不要指望一發即中。第一次嘗試，花上幾個小時甚至幾天才成功都很正常。只要有耐心，並知道在哪裡、何時以及如何捕捉，就算裝備簡陋也能成功。

　　（1）**何時捕魚**。很難簡單說出何時是最佳的捕魚時機，因為每種魚類覓食的時間各不相同，白天或晚上都有可能。一般來說，日出前或剛剛日落後；風雨將至，鋒面前緣已經移入；滿月或月虧時的夜晚，就是捕魚的時間。大魚浮出水面或小魚跳出水面，也是可以捕魚的時刻。

　　（2）**何處捕魚**。捕魚地點的選擇，要根據當地的水文狀況和時間而定。如果是一天最熱的時候，遇到湍急的溪流，應該選擇淺灘下游的深潭。如果天色向晚或是清晨時分，魚餌應該拋往湍流處，以水中的沉木、河岸內凹處或垂懸在水上的灌木叢下方為目標。在炎熱的夏天，湖魚會往陰涼處游，所以盡量選擇深水處。在早春或晚秋，湖魚開始築巢或尋找較溫暖的水域，所以在深淺交會處釣魚的效率較

高。只要經過適當練習，就可以憑藉某些魚類散發出的強
烈「魚味」，找出牠們的巢穴所在。

(3) **魚餌**。

(a) 一般而言，魚只吃從牠們生活水域取得的魚餌。你可以
在靠近岸邊的水裡找些螃蟹、魚卵或小魚，亦或是在岸
上找些軟蟲、昆蟲。如果已經釣到魚，查看牠胃裡的內
容物，看看牠吃了些什麼，以此為準來製作魚餌。如果
一時找不到其他餌料的來源，可以用這條魚的腸子或眼
睛做餌。如果使用軟蟲為餌，魚鉤要用蟲體完整覆蓋。
使用小魚為餌時，將魚鉤從背鰭後方穿過魚體，魚鉤要
鉤在魚背骨下，小心
不要弄斷魚的背骨。

(b) 你也可以利用顏色
鮮豔的布料、羽毛，
或是發亮的金屬片，
模擬軟蟲、昆蟲或小
魚，自行製作人工假
餌。利用假餌釣魚，
需盡量模仿魚類天
然食物的動作，例如
慢慢拖行，看起來才
會自然。

(4) **製作魚鉤和釣線**。如果

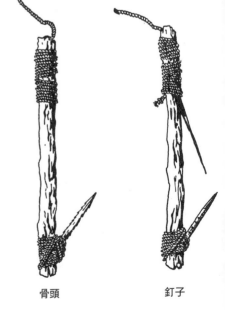

骨頭　　　　　　釘子

圖 111 手工製作的魚鉤和釣線

手上沒有魚鉤，可以利用徽章、針、骨頭或硬質木頭製作（圖111）。揉捻樹皮或布料的纖維，可以做成堅固的釣線。使用樹皮時，應利用其內層，在兩縷樹皮的兩端打結，找地方固定好，兩手張開握住其中一縷，順時針方向扭旋，另一縷覆蓋其上，逆時針方向扭旋，如果需要增加長度，再依上述方法添加樹皮。手上有降落傘繩的話，這就是最好的釣線。

(5) **捕魚的方法**。有些時候，就算釣具精良，釣餌十分誘人，依然有可能陷入釣不到魚的窘境。此時千萬別氣餒，因為還有很多方法更為有效。

(a) **延繩釣**（set line）。

1. 如果受情勢影響，你必須在湖邊或溪流附近躲避一段時間，以等待較好的時機來臨再繼續逃生，此時延繩釣就是一種非常實用的捕魚方式。做法很簡單，只需要將幾枚釣鉤綁上釣繩，裝好釣餌，然後將釣繩綁在低垂的樹枝上，如果有魚上鉤，樹枝就會被往下拉。只要你還留在此地，就盡量讓釣繩留在水中，定期檢查，移去上鉤的魚並重新上餌。

2. 最適合延繩釣的魚鉤是雙刺鉤（gorge hook）或稱串刺鉤（skewer hook）（圖112）。備餌時，將魚鉤沒入一大塊餌料中，等魚吃下肚，魚鉤在胃內搖擺，一旦和魚體成交叉狀，就會卡在胃內，將魚鉤在繩子上。

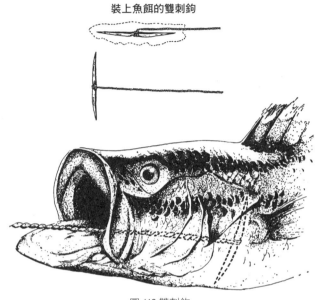

裝上魚餌的雙刺鉤

圖 112 雙刺鉤

(b) **鐵板路亞**（jigging，路亞即假餌的音譯）。這種釣魚法需要一根 8 ～ 10 呎長，具有彈性的木棍，一枚鉤子，一片閃亮的金屬片，形狀類似商業販售的釣魚假餌，2 ～ 3 吋長的白肉條、豬皮或魚腸，以及一條大約 10 吋長的線。製作時，將鉤子綁在假魚餌下方短線的一端，短線另一端綁在木棍尾端。施釣時，盡量靠近蓮花葉片邊緣或水草匯集處，讓整根魚鉤和假餌在水面正下方不斷上下移動，偶爾用木杖的尖端拍打水面，以吸引大魚來咬餌。這種釣法在晚上特別有效。

(c) **以手為釣具。** 在兩岸內凹、淺水的小溪流，或是淹水退散後的淺池塘，這種抓魚方式特別有用。先將手放入水

中，等到溫度和水溫一樣後，慢慢將手往河岸靠，並盡可能讓手接近河床，緩慢移動手指，直到碰到魚，然後雙手輕輕的順著魚肚子往前移到魚腮旁，最後用力一把抓緊。

(d) 汙泥法。溪水泛流水退之後留下來的小淺塘，通常會有一些殘存的魚類，用腳或棍子翻起池底的淤泥，直到魚被迫游到較清澈的水面為止，接著用手把魚丟出來或是用棍棒敲昏。

(e) **刺魚**。除非在小型的溪流中，魚的體形碩大數量又多，或是產卵季，抑或池塘中魚群聚攏，不然這種方法難度很高。你可以將刺刀綁在棍子的前端，竹子一端削尖，將兩條長荊棘綁在棍子上，或是將骨頭做成矛尖，然後在魚迴游的路徑上選個好岩塊，站在上面耐心安靜的等候魚群游過，屆時選一隻體形大的下手。

(f) **魚網**。湖的邊緣和河的小支流往往會有些小魚，牠們的體形不夠大，無法釣也無法刺，卻剛好可以用網子捕捉。找一支分岔的軟樹枝，彎成圓弧形，縫上或綁上汗衫，也可以到椰子樹下找來類似布料的東西綁到圓弧上，需確認底部是封閉的。製作完成後，利用這個簡易魚網，在礁石附近或小水池裡舀魚。

(g) **魚柵（trap）或魚梁（weir）**。

1. 這兩種方式，不管是捕捉淡水魚或海水魚都適用，對成群游動的魚類尤其有效。晨昏之際，大湖或大

河中的魚類會往岸邊或淺水處游動；在海中，習慣
集體行動的魚群會隨著湧來的潮水往岸邊移動，牠
們通常會平行沿著岸邊游動，除非在水中遇到障礙
才會改變方向。

2. 魚柵（圖 113 ～ 116）指的是一座圍籠，在柵狀開
 口處有兩道圍籬往外延伸成漏斗狀。架設魚柵需要
 投注的時間和精力，端視你對食物的渴求程度，以
 及在一個定點停留的時間長短決定。

3. 在海邊架設魚柵的兩個關鍵，一是架在高潮線附近，
 二是在低潮時動手架設。如果位於岩岸，要善用岩塊
 包圍成的天然水池；在珊瑚形成的島上，利用珊瑚礁
 表面的凹槽，在潮水退去時，將開口圍住；在沙岸上，
 利用沙壩和它們圍起來的沙溝；在離岸的沙洲上，
 需從下風處抓魚，可以利用石塊排成矮牆延伸入水，
 並和岸邊形成一個夾角，架設一座自己的魚柵。

4. 在小型、水淺的溪流中，可以利用木樁或灌木插入
 水底攔堵整條溪流，只留下一道小開口導向石塊或
 是灌木圍成的柵欄，涉入水中將魚群趕入柵欄裡，
 當魚來到淺水處，用手抓魚或用棍棒將魚打昏。

（h）射魚

1. 如果很幸運的，你手上有武器又有充足的彈藥可用，
 可以嘗試射魚。如果水深不足 3 呎，將槍瞄準魚的
 下方處即可。

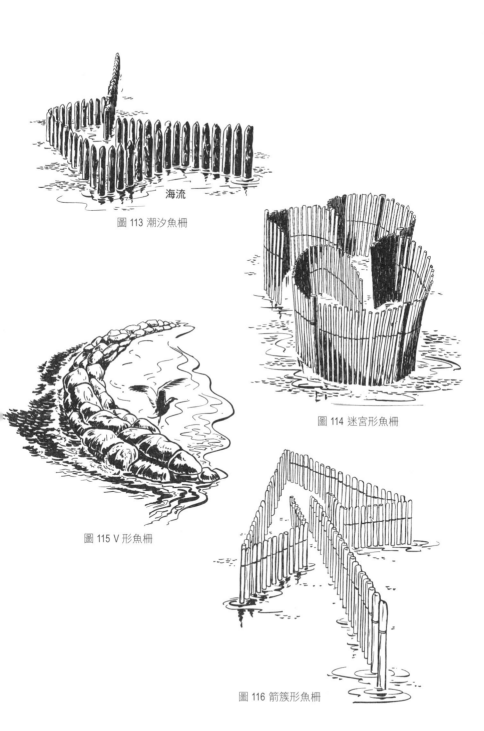

圖 113 潮汐魚柵

海流

圖 114 迷宮形魚柵

圖 115 V 形魚柵

圖 116 箭簇形魚柵

2. 手榴彈如果在一大
群魚的中間爆炸，
漁獲量應可提供多
日的補給，將一餐
吃不完的魚曬乾或
是用其他的方法保
存備用（參見第5
章）。

(i) **毒魚**。世界各地的溫
暖地帶，都有許多植
物或其他東西可以用
來毒魚，這些有毒的

圖 117 魚藤樹

物質只對冷血動物產生毒性，可以用來毒魚的毒物包
含：

1. **魚藤**（derris plant）。這種木質藤類生長在東南亞
一帶，可以將它的根磨成粉，拋入溪流中，愈靠近源
頭愈好，不需多久，那些中毒的魚就會浮上水面（圖
117）。

2. **水茄苳**（barringtonia tree）。這種樹在馬來半島
和波里尼西亞群島部分島嶼上的海邊可見，將它的
種子敲碎丟入溪流中或池塘裡即可（圖118）。

3. **珊瑚和貝殼**。石灰可以殺死魚，將珊瑚和貝殼一起
燃燒，就可以得到毒魚的材料。

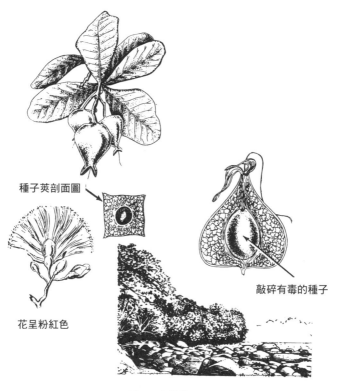

種子莢剖面圖

花呈粉紅色

敲碎有毒的種子

圖 118 水茄苳

(j) **冰釣**。在嚴寒的冬天，你可以在冰上打個洞釣魚，如果
要保持冰洞敞開，在上面覆蓋一些枝葉，上面再堆一些
鬆雪。

　1. 魚群通常會聚集在水深之處，所以冰洞要開在湖水
　　最深的地方。在幾處冰洞上放置類似圖119的桅桿，
　　當旗桿立起，前去把魚收走，並換上新餌。

　2. 取一根木棍以及一條長可達冰洞水底的細繩，利用 C
　　形口糧罐頭或任何可以取得的亮面金屬片，製作一

魚一咬餌，旗杆就會立刻升起

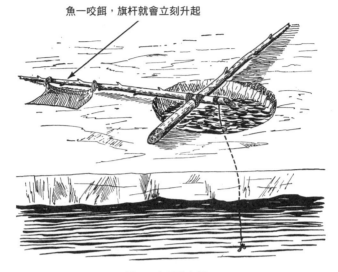

圖 119 自動釣魚機

個湯匙形假餌，將自行製作的魚鉤綁在細繩上，再將假餌綁在魚鉤上方。釣魚時，將棍子上下移動，讓金屬假餌擺動吸引魚類。魚群通常會往坡度陡峭直接深達湖床的水岸、蘆葦叢的邊緣，或是突出的岩塊下方靠近。

3. 你可能會發現有些魚直接游在透明的冰層下，此時應利用岩塊或木棍猛力敲擊魚上方的冰層，這一擊應該可以將魚擊昏，讓你有足夠的時間鑽個冰洞取出魚。

　　b. **青蛙和蠑螈**。這兩種小型兩棲類動物棲地分布廣泛，主要在熱帶和溫帶的淡水水體周遭。

　　（1）捕捉青蛙最好在夜間，藉由鳴叫聲即可辨識牠們所在的位置。可以用棍棒敲昏，體形較大的蛙類可以利用鉤子和繩

子捕捉。青蛙剝皮之後，蛙體全部都可以食用（圖 120）。參見第 5 章。

圖 120 青蛙

(2) 蠑螈通常出現在腐朽的原木下，在霧氣經常繚繞處的岩石下方也可以發現。

c. 軟體類動物

(1) 這類動物包括淡水和鹹水的無脊椎動物，例如蛤蠣、淡菜等雙殼貝類，還有蝸牛、海螺、石鱉（chiton）以及海膽等（圖 121）。軟體動物的詳細論述請參考第 6 章。這個族群大多數皆可食用，不過要確保牠們新鮮，並且烹煮後再吃，以免因為生食而將寄生蟲吃進肚子。

(2) 如果要在淡水中尋找這些動物做為食物，需往淺水處找，沙底或泥底的水域會比較容易尋獲。如果在海邊，需等退潮後在潮池或沙灘上搜尋。

d. 甲殼類動物。淡水蟹、鹹水蟹、淡水螯蝦（crayfish）、龍蝦、蝦子和體形較大的明蝦都屬於這類動物。牠們幾乎都可以吃，但是腐壞極快，而且有些帶有致病的寄生蟲。你可以在岩石下的青苔匯集處尋找牠們的蹤跡，或是利用網子從潮池中抓取（圖 123）。淡水蝦在熱帶的溪流中為數眾多，尤其是水流緩慢之處，牠們會依附在枯枝或其他植物上。淡水蝦一定要煮熟後食用，而如果你願意，鹹水蝦可以生吃（圖 122）。

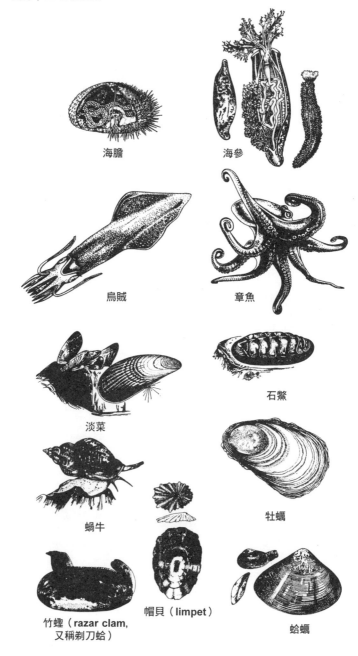

海膽　　　　　海參

烏賊　　　　　章魚

淡菜　　　　　石鱉

蝸牛　　　　　牡蠣

竹蟶（**razar clam,**
又稱剃刀蛤）　　帽貝（**limpet**）　　蛤蠣

圖 121 軟體類動物

龍蝦

大螯蝦（spiny lobster）

鹹水蝦

淡水蝦

圖 122 甲殼類動物

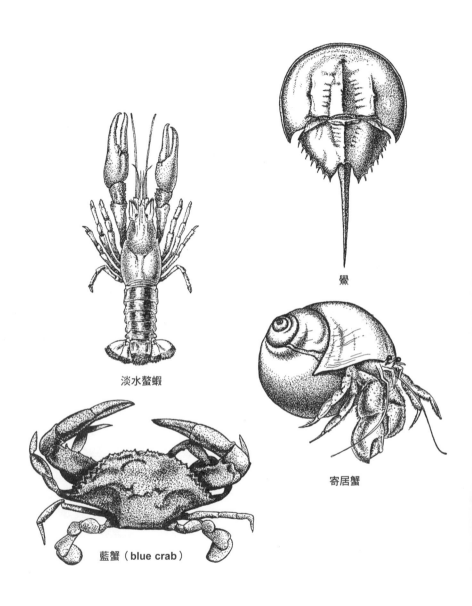

淡水螯蝦

鱟

寄居蟹

藍蟹（blue crab）

圖 122 甲殼類動物（續）

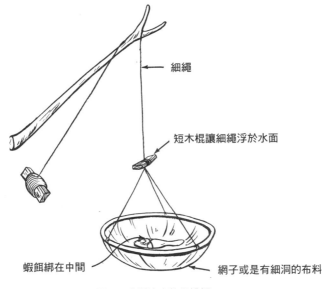

細繩

短木棍讓細繩浮於水面

蝦餌綁在中間

網子或是有細洞的布料

圖 123 自製淡水螯蝦捕網

圖 124 鱷魚

38. 爬蟲類

莫將蛇類、蜥蜴、鱷魚和烏龜從食物名單中剔除（圖124）。參見第7章。

a. 淡水蛇，不管有毒或無毒，常見於溪流或湖泊中，尤其是水流緩慢，或是水邊被浮木、垂懸的樹枝覆蓋之處。雖然蛇類可以食用，但捕捉時必須小心謹慎，特別是該地區如果有毒蛇出沒時（參見第7章）。

b. 蜥蜴是熱帶和副熱帶的物種，本書第7章會提到鱷魚以及各種蜥蜴（其中兩種帶有毒性）。這些動物都可做為食物，先將外皮剝除，再把肉水煮或熱炒。鱷魚剝皮之前先在火上烘烤，可以讓骨質板變鬆，以方便作業。

c. 海龜、淡水龜和陸龜都可以做為食物（參見第6章），在溫帶以及熱帶地區的陸地或水域中可見其蹤跡。淡水龜一般體形較小，可用棍棒擊昏或用繩索捕捉。需特別留意那些口喙較大的品種，如被咬到非同小可。

39. 昆蟲

蠐螬（grub，金龜子的幼蟲）、蚱蜢、白蟻以及大多數的昆蟲都具有營養價值，而且只要經過妥善料理，口味都還算不錯。牠們可以為你的湯加味，也可以讓燉菜增添蛋白質（圖125）。要吃蚱蜢之前，記得一定要煮熟，以殺死牠體內的寄生蟲。

圖125 蠐螬

40. 鳥類和哺乳類

a. 概述

(1) 所有的哺乳類和鳥類都可以做為食物，不過取得的難度也是所有求生食物中最高的。所以當你想將這些動物做為食物來源時，不要忘了考量這一點。

(2) 即便是經驗豐富的獵人，獵捕動物和鳥類從來就不是件容易的事。因此，對一名新手，建議採用定點狩獵法，找出一條動物會經過的路徑，不管是獸徑、水源或牠們的進食區，然後躲在下風的不遠處，這樣你的氣味才不會讓動物聞到。接下來就等候獵物進入你的武器射程內，或是等牠們自行落入你佈設好的陷阱。等待的過程中，盡量靜止不動。

(a) 如果你決定悄悄靠近某隻動物，要往上風處前進，動作要慢，聲響放小，而且只能在牠進食或看往其他方向時前進，一旦牠往你的方向看過來，要立刻**停止動作**。

(b) 狩獵的最佳時刻為清晨或黃昏。試著找尋動物留下的痕跡，例如腳印、獵物行走的路線、踩踏過的草叢或排遺。請記住，動物仰賴牠們敏銳的感官，例如視覺、聽覺以及嗅覺來提醒自己危險的到來。

(3) 鳥類的視覺和聽覺極端敏銳，但是缺乏良好的嗅覺。當牠們在築巢時比較不懼怕人類，因此在春天和夏天較容易抓到，尤其是在溫帶或靠近極圈的地區。鳥類通常會在懸崖、樹幹分枝上、濕地或大樹上築巢，只要發現成鳥就可

以進一步找到幼鳥或鳥蛋。

b. 狩獵（參見第 6 章）。

(1) **找尋獵物**。狩獵成功的關鍵，是在獵物看見你之前先發現牠，所以要隨時保持警覺，注意任何一絲獵物可能現身的跡象。當你往山脊、湖泊或開闊地前進時，先放慢腳步，接著由遠而近，用目光搜尋一遍。如果在某個水源處發現獸跡，找地方藏身並靜靜等候獵物現身，有時這需要幾個小時。一般而言，只要善用軍事訓練中關於移動和匿跡技巧，就會有不錯的成果。

(2) **射殺獵物**。如果你手上有武器可用，而且恰好遇到好時機，儘管大聲吹口哨，讓獵物停下腳步來，這就給你一個射擊固定目標的機會。射擊大型的獵物，應該瞄準頸部、肺部或頭部，如果只打傷獵物，順著牠逃跑留下的血跡，放緩腳步慢慢追蹤即可，無須慌張。如果獵物受傷十分嚴重，又沒被緊緊跟蹤，很快就會躺下，而一旦躺下，通常就代表體力已虛弱，無法再爬起。此時，慢慢靠近，了結牠的生命。獵殺大型獵物後，例如鹿，須立即去除內臟和放血，並從後腿之間的交會處割去麝香腺體。移除膀胱時，動作要小心不要弄破。

c. 設陷阱。

(1) **了解你的獵物**。

(a) 在陷阱順利抓到獵物之前，你必須先決定要捕哪種動物，並且了解牠的活動模式，利用這點加以誘捕，所以

你必須知道牠偏好的食物，並根據這項資訊在陷阱中設置餌食。

(b) 田鼠、老鼠、兔子和松鼠，都很容易被陷阱捕獲。這些小型哺乳動物習性固定，而且活動範圍有限，只要找出牠們的洞穴、生活路線，就可以裝好餌食設下陷阱。

(2) **設陷阱訣竅**。如果你決定捕捉獵物或鳥類，下列技巧應該有助於提升捕獲率：

(a) 想捕抓住在中空樹幹中的哺乳類動物，可以試著將一枝叉狀短棍伸進樹洞扭絞一番，此時它鬆軟的外皮就會纏上木叉，等到木棍有緊繃感時即可拉出。

(b) 利用煙燻法將住在地洞中的動物趕出巢穴，當獵物從地洞中逃脫時，再利用綁在長棍一端的套索捕獲。

(c) 套索也可以用來捕捉正在孵蛋或睡覺的鳥類。當你發現孵蛋或鳥類睡覺的鳥巢時，藏匿起來，安靜等候倦鳥歸巢，時候一到，快速的將套索套入牠的脖子往後急拉，再向上提起。

(d) 以小魚做餌鉤在魚鉤上，放置在靠水的岸邊，等待鳥來啄食。

(e) 利用夜間在出現新獸跡或排遺的獸徑上設下陷阱，如果你在特定地點進行獵物的屠宰作業，可以在該處設一些陷阱，並利用內臟做餌。

(f) 如果透過上述各種方法依然無法獵得任何食物，引火燃燒樹林或草原，然後等動物突圍而出。這是萬不得已的

圖 126 吊式套索 [6]

做法，不到最後關頭不可輕言使用。

（3）**吊式套索**。將活結套索綁在一棵已經拉彎的小樹末端，套索開口需要比獵物頭部大但比身體小，如此獵物才不會逃脫。將觸發器就定位以拉住小樹，如圖 126 所示，觸發器的固定不可過緊，最好的狀態是套索受到搖動即可觸發。

（4）**簡易拖式套索**。這種簡單的套索是成功求生的基本工夫，對捕捉小型獵物和鳥類非常有效。

（5）**固定式陷阱**。這種陷阱抓兔子特別有效，將圈套綁在倒木、大樹或分岔的木樁上，安裝位置最好靠近灌木叢或樹幹，如圖 127 所示。圈套觸發後，獵物被會被自己勒死。

（6）**踏板式彈性陷阱**。這種陷阱對小型哺乳類和鳥類非常有效，設置時踏板需用樹葉或雜草掩蓋（圖 128）。

（7）**彈性竹矛陷阱**。你可以利用具有彈性的竹子及竹製尖矛來捕捉叢林中的哺乳動物，當獵物撞擊到連接觸發機制的繩索時，觸發機制會鬆開，竹矛就順應竹竿的彈力向前射出（圖 129）。

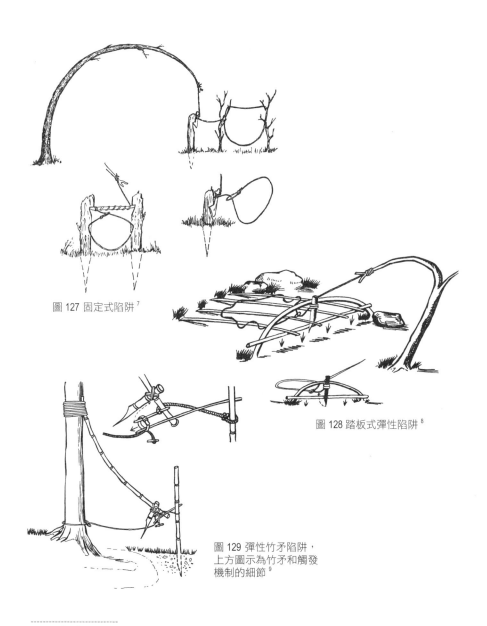

圖 127 固定式陷阱[7]

圖 128 踏板式彈性陷阱[8]

圖 129 彈性竹矛陷阱，
上方圖示為竹矛和觸發
機制的細節[9]

6 航空訓練，美國海軍軍官海上作業。出自《如何在陸地與海上求生》，美國海軍學院
　一九四三，一九五一年出版。
7 同前。
8 同前。
9 同前。

（8）**重壓陷阱。**

（a）利用重壓陷阱可以捕獲中到大型動物，不過你必須先
評估該地區體形較大的獵物是否有一定的數量，因為架
設重壓陷阱花費的時間和精力都十分可觀。架設時，請
選擇在溪流旁或山脊上的獸徑附近，或是直接架在其上
方，並確認大木頭從正上方的導架往下滾落時順暢無
礙，餌食位置也要離下方木頭夠遠，這樣上方的木頭
才來得及落下，在獵物把頭部往後縮之前擊中牠（圖
130）。

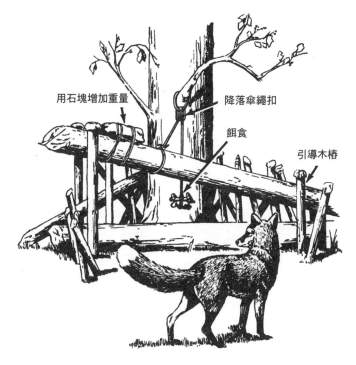

用石塊增加重量

降落傘繩扣

餌食

引導木樁

圖 130 利用重壓陷阱可以捕獲大型的獵物 [10]

（b）你也可以架設簡易版的重壓陷阱，如圖131所示。先
　　　將石塊或重木撐起，讓它往上仰高，形成4字形的觸
　　　發機制，最後將餌食綁在觸發機制上。當獵物試著吃餌
　　　時，上頭的重壓物就會落下。

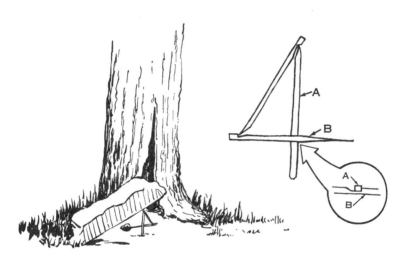

圖131 簡易版重壓陷阱採用4字形的觸發機制[11]

10 同前。
11 同前。

生火和煮食

一 . 生火

41. 重要性

　　a. 你需要火來取暖、保持身體乾燥、發出訊號、烹煮食物，以及將水煮沸消毒。不論什麼情況，生火的本事將決定你求生時程的長短。

　　b. 只要身上帶著火柴，不管天氣狀況如何，你都必須有本事將火升起。因此，只要在偏遠地區執行任務，都應該隨身攜帶火柴，並安置在防水盒中妥善保存。強烈建議你學會如何在強風中保持火柴的火焰不滅，並時時練習，這可能會救你一命。

42. 燃料、火種和位置

　　a. 火不要生得太大，小火比較容易控制。如果遇上嚴寒的天氣，在你的身周升起一圈小火堆，它們提供的熱能比一個大火堆更多。

　　b. 小心升火的位置，以免引起森林大火。如果必須在潮濕的地面或雪地上生火，先用木頭或石頭鋪出一面平台。利用擋風板或反射板阻擋強風，以免火被吹熄（圖 132），它們也可以讓火的熱力往你要的方向集中。

　　c. 使用枯死但仍挺立的樹幹或乾燥枯枝做燃料。遇上潮濕的天候，可以從傾倒的樹幹裡找到乾木頭。沒有樹木的地區，就得仰賴

圖 132 擋風板或反射板

乾草、乾動物糞便、動物脂肪，有時甚至得依靠裸露在地面上的煤、油頁岩或泥碳。如果你離飛機殘骸不遠，可以將燃油和機油混合做為燃料，在點火和補充燃油時要特別小心。幾乎所有木頭都可以做柴薪，但千萬不要使用具有接觸性毒性的植物。參見第 7 章。

　　d. 請使用易於點燃的火種生火，例如小片的乾木頭、松節、樹皮、細樹枝、棕櫚葉、松針、乾枯的雜草、地衣、蕨類植物、鳥的羽絨，以及巨型馬勃菌乾燥的海綿狀菌體，順帶一提，馬勃菌也可以做為食物。生火之前，最好先將乾木頭削成薄片。最普遍又最好用的火種是腐朽的木頭，尤其是倒臥的原木和枯木完全腐朽的部分。乾燥的朽木即便在潮濕的天氣也能找到，只要用刀子、木棍，甚至雙手將潮濕的外層剝去即可。紙張或汽油也可以做為火種。就算天候潮濕，松節或松樹墩裡的松脂也可以輕易點燃。活的樺樹樹皮鬆散，也含有易燃的樹脂。將這些火種排成尖頂茅屋狀或橫向的木屋

狀（圖 133 與 134）。

　　e. 仔細處理生好的火堆，可以利用新鮮的木頭或腐木末端進行控制，以減緩燃燒的速度。請記住，讓火持續燃燒比另外生火容易許多，所以不要讓餘燼被風吹走，先用殘灰覆蓋，再加上一層薄土。

　　f. 在北極的冰層上或找不到其他燃料的地方，鯨油或其他動物的油脂都可以做為燃料來源。在沙漠地區，動物糞便可能是你唯一可以取得的燃料。參見第 6 章。

圖 133 尖頂茅屋狀的火種堆 [12]

圖 134 橫向木屋狀的火種堆

12 同前。

43. 不使用火柴生火

a. 準備事項。在打算不用火柴生火前，要先準備一些非常乾燥的火種，並避開風和濕氣。最好的幾種火種，包括腐木、布料上的棉纖維、繩索或麻線、乾枯的棕櫚葉、撕碎的乾樹皮、乾木頭磨成的粉、鳥巢、植物身上毛茸狀的組織，以及昆蟲製造的木頭塵粉（通常這會出現在枯樹的樹皮下）。如果你想儲存一些火種以備日後之用，請放在防水容器裡。

b. 太陽和鏡片。相機的鏡頭、雙筒望遠鏡上的凸透鏡，或是一片從狙擊望遠鏡或手電筒上取下來的鏡片，都可以用來集中太陽的光線以點燃火種（圖135）。

c. 火石和金屬（圖136）。在沒有火柴的情況下，這是最好的點火工具。火石最好緊繫在防水火柴盒的底部，萬一沒有火石可用，一片硬質的石頭也可以替代。點火時，將火石盡量靠近火種，然後用刀子或一小片金屬片向下擊打，這樣火花才會往火種飛去，當火種開始冒煙時，輕輕搧風或吹氣，讓火變大。接下來一點一點添加柴薪，或是將火種移往柴薪堆上。如果第一次打火沒出現火花，扔掉換一塊新的，再行嘗試。

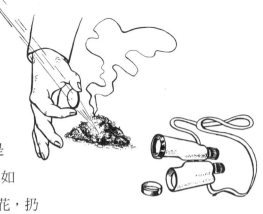

圖 135 太陽和鏡片

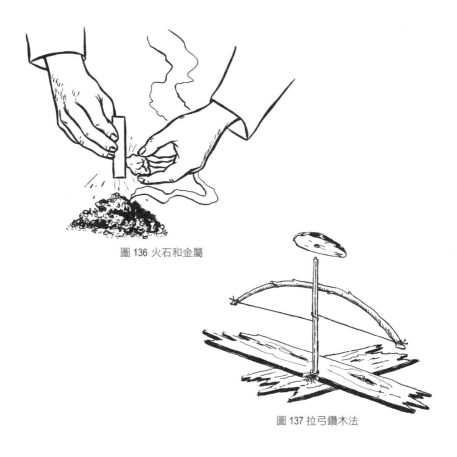

圖 136 火石和金屬

圖 137 拉弓鑽木法

d. 木頭摩擦法。由於摩擦法生火的困難度很高，所以建議你別無選擇時再來用它。

（1）**拉弓鑽木法**（圖137）。先製作一張堅固的弓，利用鞋帶、繩子或皮帶做弦。用這張弓來旋轉一根乾燥的軟木棒，讓木棒在一塊硬木上固定摩擦一小塊區域。摩擦會產生黑色粉末，甚至會產生火花，等到開始冒煙，應該就有足夠的火花可以生火，將冒煙的區塊抬起，再添加火種即可。

(2) **引火繩**（圖 138）。此法需要一條乾燥的軟藤，直徑最好在 1/4 吋左右，長度在 2 呎左右，以及一根乾木棍。將木棍架高放置在石頭上，劈開翹高的一端，利用石塊或木頭撐開裂縫，再將一小團火種塞到裂縫中，後面需留一些空間以放入軟藤，利用雙腳固定木棍，前後拉動軟藤即可生火。

(3) **引火鋸**（圖 139）。引火鋸是利用兩片木頭像鋸東西一樣強烈摩擦，這種生火方式通常用在叢林中。你可以將竹子對劈或是用其他軟木當作摩擦棒，乾燥的椰子花鞘可做為被摩擦的底板，再利用砂糖椰子蓬鬆的棕色椰殼和葉子底部乾燥的組織做為火種。

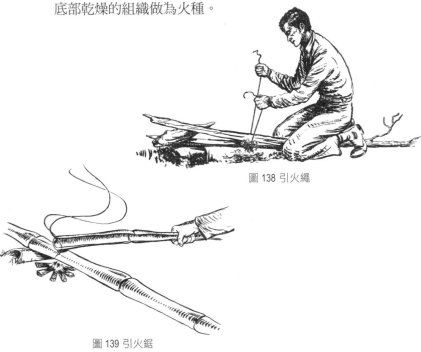

圖 138 引火繩

圖 139 引火鋸

e. **彈藥和火藥**，參見第 6 章。

44. 以火取暖

小火堆最適合取暖，因為需要的燃料少又容易控制，同時也不會過熱，不需要刻意迴避。你可以在小火堆後面掛上一件外套或架設一塊反射板，將熱力集中，以充分利用它的熱力。以幾個小火堆圍成圈，會比單一個大火堆令人舒服。

45. 烹煮用火

a. 小火堆和爐子的組合最適合烹煮食物。將柴薪十字交錯置放，直到產生均勻的碳床，再利用兩根大木頭或石塊做成簡易爐架，也可以利用較窄的溝渠支撐鍋子（圖 140）。

b. 利用錫罐製作的浪人爐（hobo stove）能夠節省燃料，所以很適合極地使用（圖 141）。

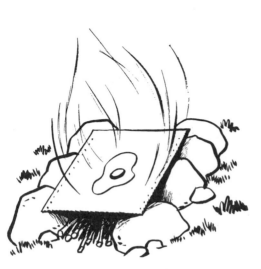

圖 140 簡易型火爐

圖 141 浪人爐

c. 支撐在分岔木樁上的簡易吊架，可以將各種烹煮的容器懸掛在火上（圖142）。

d. 熾熱的碳床是烹煮東西最佳的熱源。如果你將柴薪垂直交錯排列，碳床就會排列得很整齊。

e. 要烘烤時應挖一個凹洞做為碳床，讓火在碳床裡燒（圖143）。

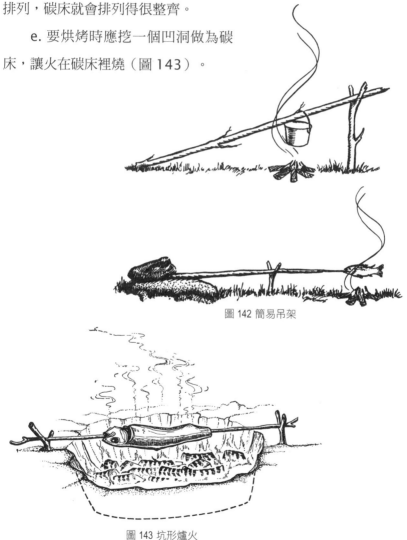

圖 142 簡易吊架

圖 143 坑形爐火

二.烹煮野外食物

46. 剝皮和清理

　　a. 魚類。抓到魚之後，立刻將魚腮和靠近背脊的大型血管切除，接著去鱗，再將魚體切開，清空胃裡的殘餘物（圖 144），最後將魚頭切掉，除非你要直接叉起來火烤，魚頭不必保留。鯰魚、鱘魚這類無鱗魚類則直接剝皮。魚體長度 4 吋以下的小魚不需要清除內臟，但還是需要去鱗或剝皮。

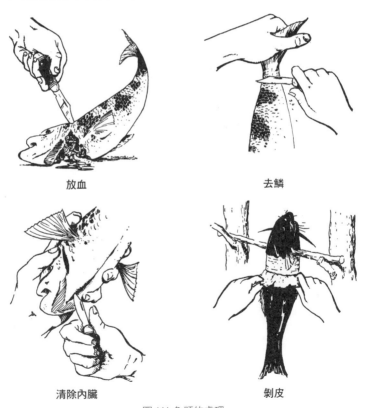

放血　　　　　　　　　　　　去鱗

清除內臟　　　　　　　　　　剝皮

圖 144 魚類的處理

b. 禽類。

(1) 大多數的禽類都應該先去除內臟，帶皮一起烹煮，以保留營養。內臟清除之後，從靠近身體處將脖子切掉，並利用清水仔細清洗身體內部。脖子、肝臟和心臟都可以留下來以供燉煮，禽類汆燙之後，去除內臟的工作會較易進行（圖145），不過水禽除外，牠們乾燥時比較容易清理內臟。

(2) 食腐性的鳥類，例如各種禿鷹，在正式烹調前應該至少以沸水煮20分鐘，以殺死寄生蟲。

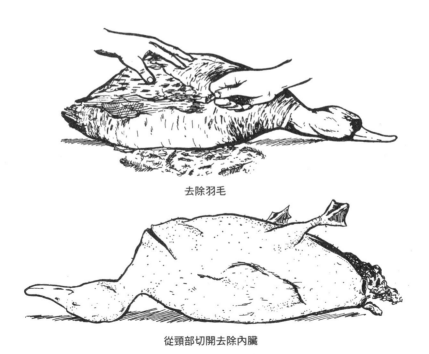

去除羽毛

從頸部切開去除內臟

圖145 處理禽類

(3) 保留所有的羽毛，它們可以為你的鞋子或衣物提供進一步
的保暖功能，也可以用來鋪床。

c. 畜類。

(1) **剝皮和清理**（圖 146）。畜類死後需盡快處理，拖得愈
久處理難度愈高。小型到中型畜類處理的方法如下——

(a) 將已死的畜類頭部朝下懸掛在方便作業之處，在喉部割
出一個開口，讓血液流到某個容器裡。牲畜的血徹底水
煮之後可以當作食物，也是鹽分補給的來源。

(b) 分別在前腿膝蓋和後腿肘部關節處以環狀各切一刀，
接著在兩條後腿前緣以 Y 字形各切一刀，並從肚皮一
直往下延伸到喉嚨
處。

(c) 從肚皮往兩條前腿
各切一刀。

(d) 在性器官外緣環狀
切一刀。

(e) 從膝蓋處著手，將
皮剝下來。

(f) 將肚皮切開，肚皮往
後拉開並利用木針
固定，再從氣管處往
上清除所有內臟，接
著環繞性器官深切

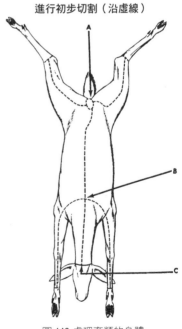

進行初步切割（沿虛線）

圖 146 處理畜類的身體

一刀，將整個部位清除乾淨。

(g) 留下腎臟、肝臟以及心臟這幾個臟器，腸道外圍的脂肪也可以利用。動物的每個部位都可以食用，包含頭顱裡肉質的部分，例如腦、眼、舌，以及其他的肉質組織。

(h) 肛門和生殖器官附近的腺體和臟器請丟掉。

(i) 獸皮需保留。它在乾燥之後會變得很輕，保暖效果良好，可以鋪床，也可以製作衣物。

(2) **大型動物**。處理的方式請參照前述 (1)(a) ～ (i) 各節，不過其中吊掛軀體的部分應該會有困難，因為很難找到適合的方法處理體形巨大的動物。

(3) **田鼠和家鼠**。不管是田鼠還是家鼠都可以做為食物，尤其是用於燉煮。這些齧齒類動物都必須先剝皮，去除內臟，並且充分水煮。都應該以沸水煮至少 10 分鐘，烹煮時可以添加一些蒲公英調味，除此之外，也可以加入肝臟一起烹煮。

(4) **兔子**。兔子味美，捕捉和宰殺也都不難，但是幾乎無法提供油脂。剝皮時，在頭部後方切一道切口或在皮上咬個洞，讓手指可以伸入皮下，慢慢往後剝開。清理時，沿著肚皮劃一刀，再從裂口撥開，接著強烈搖晃，多數的內臟會掉落出來，剩下的部分刮除並洗淨。

(5) **其他可食用動物**。狗、貓、刺蝟、豪豬、獾等動物，都應該先剝皮、去除內臟，然後煮食。牠們適合搭配可食用植物的子來燉煮，狗和貓的肝臟尤其好吃。

　　d. **爬蟲動物**。蛇（不包含海蛇）和蜥蜴都可以食用。吃之前，將頭部去除，外皮剝掉。可參見第 4 章和第 7 章。蜥蜴幾乎到處可見，尤其在熱帶和亞熱帶地區，牠的肉可以用火烤或油煎方式烹煮。

47. 如何烹煮

　　a. **為何需要烹煮？** 烹煮能讓大多數食物變得較美味，容易消化，也可以消滅細菌、毒素或有害的植物和動物組織。

　　b. **水煮**。

　　（1）**概論**。肉質堅韌或是需要較長時間烹煮的其他類食物，不管接下來是要煎、烤還是烘，水煮都是最佳的前置做業。此外因為水煮可以保留食物天然的汁液，所以也被稱為最佳的烹煮方式。不過你必須了解，在高海拔地區，水要煮沸很難，只要超過 12,000 呎，水煮的實用性就會大為降低。

　　（2）**水煮的容器**。樹皮或樹葉都可以做為煮水容器，不過這類容器在水線以下會起火燃燒，除非一直保持容器的濕潤或降低火焰的高度。將青綠的椰子果實剖半，或留住竹節砍一節竹子，也可以做為煮水容器，它們的好處是除非水大滾之後，要不然不會起火燃燒（圖 147）。樺樹的樹皮和香蕉葉也是製作容器的好材料（圖 148），可以利用荊棘或薄木片定形。還有一種煮水方法，是在挖洞的黏土或中空的木頭中投以加熱過的石頭。

　　c. **火烤**。這類的烹煮方式，最適合用來烹煮可食用的野生植物或較軟嫩的肉類。烤肉時，將肉叉在棍子上，再置於小火上，實際

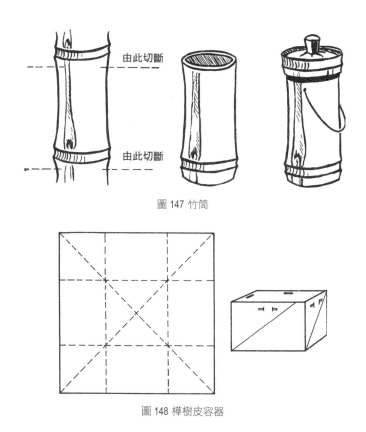

圖 147 竹筒

圖 148 樺樹皮容器

操作時可能會用到吊架（圖 142）。火烤會讓肉的外緣變硬，但是能留住肉汁。

　　d. **烘烤**。這種烹煮方式需在烤箱裡進行，並搭配穩定、適中的熱源。烤箱的形式不拘，可以是火堆下的凹洞、密閉的容器、包裹起來的葉片或是黏土。利用凹洞做為烤箱的方法如下：首先將凹洞鋪滿熱炭塊，接著將內裝水與食材的容器放入其中，然後再鋪一層熱炭塊在容器上，最後鋪一層薄土。如果可以，凹洞中先排滿石頭，可以讓熱力維持較久。利用凹洞烘煮食物可以避免蒼蠅等害蟲的侵

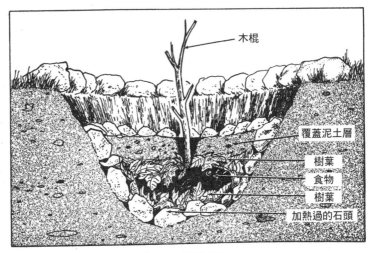

木棍

覆蓋泥土層

樹葉

食物

樹葉

加熱過的石頭

圖 149 凹洞蒸煮法

擾，而且在夜間不會出現火光。

e. 蒸煮。這種烹煮方式不一定需要容器，對只需要輕微烹煮的食物，例如貝類，特別適用。操作時，先將炙熱的石頭放入凹洞中，上面鋪滿葉子，再將食物容器也放進凹洞，上面再覆蓋更多葉子，接著利用一根棍子用力往下插，穿過葉片直抵容器裡面，然後在樹葉上及木棍周邊扎實的覆一層土，拔出棍子，往洞中倒水，讓水進到食物容器中。這種烹煮方式，速度慢，但是有效（圖 149）。

f. 焙。烹煮某些食物時會用上這種方式，尤其是穀類、堅果類。烹煮時，將食物放在一個金屬容器中，小火慢焙，直到完全枯焦為止。如果沒有適合的烹煮容器，一片平坦、加熱過的石片也可以代替。

g. 廚具。只要能夠承裝食物或水的東西，都可以做為容器，例如龜殼、貝殼、葉子、竹子，甚至一片樹皮。

h. 烹煮植物類食物。

(1) **野菜類**。葉子、莖和芽都用水煮，直到變軟嫩。如果食物帶有苦澀的味道，水煮時多換幾次水，就可以降低苦澀味。

(2) **根和塊莖**。可以用水煮，不過烘烤或火烤會較為容易。

(3) **堅果類**。大多數的堅果都可以生吃，不過像橡實最好先磨碎再焙，栗子可以火烤、蒸熟或是烘烤。

(4) **穀類和種子**。這類食物經過焙乾口味最佳，不過生吃也可以。

(5) **樹汁**。含糖分的樹汁都可以去除水分變成糖漿，方法很簡單，加熱將水煮掉即可。

(6) **果實**。外皮厚實的果實適合烘烤或火烤。多汁液的果實適合水煮。許多果實生吃就有極佳的口味。

i. 烹煮動物類食物。

(1) **概論**。比家貓大的動物，要火烤之前最好先水煮。利用火烤烹煮肉類時，速度愈快愈好，因為小火慢烤會讓肉質變硬。大型動物先切成小塊再進行烹煮。如果肉質非常堅韌，就和蔬菜一起燉煮。打算火烤或烘烤任何肉類時，如果可能，最好使用一些油脂。如果是烘烤，就將油脂放在肉的上方，它很快就會融化往下流到肉裡。

(2) **小型獵物**。小型的鳥類和哺乳類既可整隻烹煮，也可以切塊之後再烹煮，不過內臟和性器官都要先清除乾淨。較大型的鳥類可以用黏土包覆然後烘烤，烹煮結束後將黏土

打破，黏土會順便脫去羽毛。水煮是烹煮小型獵物最佳的方式，因為它幾乎不浪費任何一分食材。想讓口味更加豐富，可以在鳥類的肚腹之中加些填料，例如椰子、莓果類、穀類、根莖類（洋蔥）和蔬菜。

(3) **魚類**。魚類可以放在利用青綠樹枝製成的簡易烤架上火烤，或是用葉子和黏土包覆烘烤，也可以利用吊架直接在火堆上加熱。

(4) **爬蟲類和兩棲類動物**。青蛙、小蛇和蜥蜴，可以直接串在棍子上火烤，大型蛇類和鰻魚最好先水煮過再火烤。烏龜需要經過充分的水煮直到龜殼剝落為止，然後將肉分切，混合塊莖類和葉菜煮成湯。蠑螈也可以食用，串在木棍上直接火烤即可。所有蛙類和蛇類，在烹煮之前都需先剝皮，因為皮膚可能有毒。

(5) **甲殼動物**。蟹類、淡水螯蝦、蝦子及其他各種甲殼類都要需烹煮，以殺死致病的微生物。它們腐敗的速度很快，所以捉到之後要立刻烹煮，最簡便的方法是趁還活著直接丟到沸水中。

(6) **軟體動物**。貝類可以蒸煮、水煮或烘烤，也可以和葉菜和塊莖搭配做成好吃的燉菜。

(7) **昆蟲**。蚱蜢、蝗蟲，大隻的蠐螬、白蟻、螞蟻以及其他的昆蟲，不僅捕捉容易，而且能夠提供營養和能量。參見第4章。

(8) **蛋類**。在胚胎發育的過程中，蛋是做為食物最安全的一

個階段。你可以利用水煮將它硬化，隨身攜帶做為儲備糧
食。

j. **調味**。持續煮沸海水可以得到鹽。尼巴椰子（niba palm）
的枝葉、山胡桃樹（hickory）和某些植物燒成的灰燼可以用水溶出
鹽，當水蒸發之後，剩下的鹽會帶著輕微的黑色。酸橙（limes）和
檸檬含的檸檬酸可以用來醃魚或其他肉類。使用時，先將兩份果汁
搭配一份鹽水加以稀釋，再將魚或肉浸泡其中至少半天以上。

k. **烘烤麵包**。麵粉和水就可以製作麵包，如果可能，利用海水
做鹽來調味。在麵團揉好之後，放入直排的沙坑中，接著上覆一層
沙，最後放上紅通通的火炭。只要透過幾次實驗，你應該就可以掌
握麵團和溫度的最佳狀況，以避免沙子黏在烘焙好的麵包上。另一
種方法是，將麵團纏繞在剝去樹皮的樹枝上，然後放在火上直接烘
烤。用來支撐麵團的樹枝應該先輕咬一口，確認它流出來的汁液是
否帶有會影響麵包味道的酸味或苦味。除此之外，也可以在一塊炙
熱的岩塊上將麵團攤平成為一片薄片烤成麵包。在麵團中加入些許
酵母（讓麵團久放變酸即可製成酵母）可以讓麵包更蓬鬆。

48. 食物的保存

a. **冷凍法**。天氣嚴寒時，剩餘的食物可以用冷凍方式保存。參
見第 6 章。

b. **乾燥法**。植物類的食物，可以藉由風、陽光、空氣或火，抑
或四者的組合來脫水保存。

（1）讓刀向垂直於肉的紋理，將肉塊切成四分之一吋的肉條，
接著風乾或煙燻，可以做成肉乾。製作時，將肉條放在木

製格柵上烘乾（圖150），直到肉片變脆。最好使用柳木、赤楊（alder）、三角葉楊、樺樹、矮樺（dwarf birch）等做為燃料，因為充滿油脂的樹木，例如松樹或冷杉，會讓肉的口味變差。只要將圓錐狀帳棚（參見第6章）頂端的通風口關閉，就成了最好的煙燻房。燻製時將肉高高掛起，下方起一個悶燒多煙的火堆即可。不過，更快的方法應該是下面這個：在地上挖個深約1碼、寬約半碼的洞（圖151），接著在洞底生個小火堆（火升起之後，利用剛從樹上砍下的綠樹枝製造煙），然後在離洞底約四分之三碼的高度放置一個自製的木格柵，最後再用木棍、樹枝、樹葉或其他可用的材料，將這個地洞掩蓋起來。

(2) 保存魚類和鳥類的方法，和保存其他肉類完全一樣。魚要煙燻之前，先把頭部切掉，脊骨去除，接著攤平魚身，用木棍串起。柳樹較細的樹枝去皮之後，很適合拿來串魚（圖152）。魚肉也可以利用太陽曬乾。吊在樹枝上或攤平在已經曬熱的岩塊上，等到魚肉變乾，灑些海水在上面，略加醃製。除非海鮮已經充分乾燥並且經過醃製，否則不宜保存。

(3) 芭蕉、香蕉、麵包果、葉子、莓類以及其他野生的果實，一樣可以藉由空氣、陽光、風、明火或煙燻來脫水乾燥。最簡單的方法是，將果實切成薄片，放到陽光下或火邊即可。菇類很容易脫水乾燥，幾乎可以無限期保存。使用乾燥的菇類前先泡在水裡。

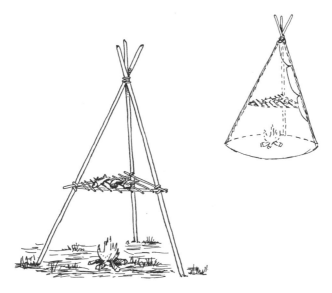

圖 150 木製的乾燥格柵

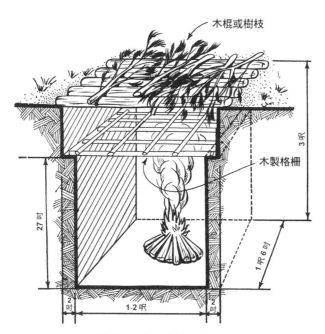

木棍或樹枝

木製格柵

3 呎

27 吋

1 呎 6 吋

2 吋

1-2 呎

2 吋

圖 151 用來煙燻肉類的地洞

圖 152 魚串

49. 乾燥食物

玉米粉（pinole）是乾燥食物的典範之一。將玉米放在餘燼中或加熱過的石頭上焙製，另外也可以在烤箱中焙製。玉米粉幾乎可以無限期保存，相對於它的比重，卡路里含量很高，製作又簡單，可以生吃也可以煮食。只要將一小把玉米粉加到一杯冷水中，不僅口味迷人，營養價值也高。

50. 有毒的植物類和動物類食物

相對來說，有毒的植物和動物屬於少數。所以只要留心確定可吃的食物，其他的不必太過擔心。有些動物的部分組織對人類來說有毒，例如北極熊的肝，這些有毒的食物留待第七章解說。具有毒性、不可吃或不可觸碰的植物，以及某些帶有毒性的海鮮，也會在第 7 章詳加介紹。

第 6 章　特殊地區的求生技巧

一．概述

51. 認清事實

a. 現在你的任務是安全回家。前幾章討論的基本求生技巧對此會有一定的幫助，但是存活的關鍵在於，陷入險境時對這些特定地區是不是有更深入的了解，足以支撐所學的求生技巧讓你脫困。對所在地區的了解愈深入，例如動植物的生態，你生存的機率就愈高。

b. 在偏遠地區或隔離的環境求生，例如極區、沙漠或叢林，唯一能夠倚靠的，只有你自己。面對如此考驗，你必須擁有下列的能力：健壯的身體、基本的叢林生活技巧、辨識和找尋以及烹煮食物的能力、照顧自己的身體和保存體力的知識，同時也必須知道，哪些植物和動物會對你產生威脅。當你熟稔上述的一切，才真的準備好展開一場迎向勝利的逃亡戰爭。

52. 原住民的協助

a. **概述**。除了少數的意外，原住民大多友善。他們了解當地的林野，哪邊可以找到水源和食物，也知道重返文明之路。所以要小心對待不要得罪，他們可能會救你一命。

b. **需要原住民提供協助**。如果需要原住民提供協助，請依照下列指引——

(1) 讓原住民來跟你接觸，直接和帶頭者或酋長洽談，請他們提供你所需。

(2) 展現友善、有禮和耐心的態度。不要露出驚嚇的樣子，更不可隨意展示武器。

(3) 善待原住民。

(4) 尊重當地的風俗習慣。

(5) 尊重個人的財產權，尤其是他們的女人。

(6) 他們對你惡作劇時不要生氣。原住民特別喜歡開玩笑。

(7) 盡量學會原住民的森林生活、獵食和飲水技巧，並聽取他們對當地危險事物的各種建議。

(8) 避免任何肢體的接觸，而且不要讓人看穿。

(9) 紙幣在這類的地方毫無價值，硬幣反而有用。除此之外，火柴、香菸、鹽、刮鬍刀、空罐或衣物等，可能可以和他們交換其他有用的東西。提醒一下，以物易物應盡量公平。

(10) 不管做什麼事，不要讓人留下壞印象，後面其他人或許也需要他們的協助。

二．嚴寒地區

53. 氣候和天氣

a. 溫度。

(1) **極圈**。極圈地帶的夏天，除了冰河和結冰的海面上，氣溫

通常可以高過 18℃，到了冬天，低溫有可能會低達零下 57℃。

(2) **亞極圈**。亞極圈的夏天非常短暫，氣溫通常會超過 10℃，有時候會高達 38℃。此地的冬天是北半球溫度最低之處，北美的副極圈最冷時，氣溫可以低到零下 51℃，甚至零下 62℃，在西伯利亞一帶，氣溫甚至可以更低。

b. **極端的溫度**。

(1) **冷**。最冷的溫度，出現在西伯利亞遠離海洋的低海拔地區。

　(a) 世界最冷的地方之一，位於西伯利亞楊納河盆地（Yana River）裡，它在北極圈南方大約 200 哩，深入內陸達 750 哩。此地的溫度最低可達零下 68℃，也就是低於冰點 68℃。

　(b) 阿拉斯加和加拿大一帶的低溫紀錄大約是零下 63℃，出現在育空地區的史耐格（Snag），這裡距離北極圈 350 哩，深藏在數百哩的內陸。

(2) **熱**。溫暖的氣溫也會出現在亞極圈，這裡其實已經遠離海洋的影響。阿拉斯加最高溫紀錄出現在育空港的陰涼處，根據報導溫度達到 38℃。類似的高溫也出現在深居內陸的加拿大麥肯錫河（Mackenzie River）沿岸，以及西伯利亞某些往北流的河流沿岸。

c. **風**。

(1) **概論**。夏季時風從北極海往內陸吹送，冬季時盛行風從西伯利亞、格陵蘭和加拿大西北方的冷壓中心吹出，在極圈裡的苔原和山區是風勢最強之處，其次是次極圈的森林地帶，此時雪花漫飄，不管哪裡都被大量的積雪掩蓋。最引人注意的是，夏季吹的風會將擾人的昆蟲吹走了一大半。

(2) **風寒指數**（wind-chill factor）。寒冷的冬季，風一旦伴隨低溫而來，很快就會讓人體變冷，因此損失的熱量叫做「風寒指數」。風寒效應不只是溫度計上記錄的氣溫，而是風加上低溫對人體體溫的綜合影響。

(3) **風和雪**。風一旦和冷結合，就非常令人討厭，但這還比不上吹風又下雪的困擾，往往連移動也沒辦法。幸好，亞極圈的森林很自然的降低風的影響，也可提供庇護之處。當風的時速達到 9 ～ 12 哩，就會將雪吹離地面幾呎；達到或超過 15 哩，就會讓雪漫天亂飛阻隔視線，甚至連房子都看不見。一旦風速達到或超過 30 哩，積雪就會被吹到 50 ～ 100 呎高，看起來像是一團低空的雲。

(4) **暴風**（gale）。亞極圈和北極圈裡經常出現地區性暴風，尤其是靠海的地區，如果有一塊高地向下延伸入海，就會經常出現強烈的暴風，例如在格陵蘭西岸的山坡上，暴風時有所聞。在加拿大北邊的沿海地區，以及富蘭克林灣（Franklin bay）和赫歇爾島（Herschel Island）一帶，秋天和初冬時節經常會出現強烈暴風。阿留申群島著名的「威力瓦颶風」（williwaw），起風迅速而且風向多變，

就是北極暴風最佳的範例，它的風速常常會達到颱風等級。

d. 降水。

(1) 不管是雨或雪的狀態，極北一帶的降水量，甚至比乾燥的美國西南部更少。而地面上的積雪，因為氣溫很低整個冬天都不會消散，到了夏天，少部分水氣會因為蒸發作用而散失。在亞極圈，除了靠近海岸的地區，平均年降水量大約等於 10 吋的降雨，進入極圈之後，一般為 5 吋或者更少。

(2) 此地區的開放水域和周邊一帶經常霧氣繚繞。在冬季，尤其是十二月到隔年三月之間，當你距離最近的開放水域超過 200 哩，會發現完全沒有霧氣出現。霧在四月到六月間出現的頻率逐漸升高，幾乎每隔一天就會霧氣繚繞，如此一直到八月底為止。九月之後，霧出現的機率就持續降低。

(3) 夏日的極圈海岸沿線，不是霧氣裊繞，就是被濃密的烏雲遮蔽了天空。到了冬天，伴隨著幾乎會咬人的嚴寒和強風，霧和雲全被吹散，天空總是無比清朗。沿海地區的濃霧在五月間開始持續出現，一直到八月間才會停止，夏天的霧氣主要是來自海上的海霧，它們被海風吹進陸地。河流流經的山谷和盆地也會出現濃霧漫天。當冰涼的風從結凍的海上吹進溫暖潮濕的陸地，另一種形態的霧就跟著出現，這是因為冰冷的空氣很快從下方開始飽和，於是霧氣

就在離岸不遠處發生了。這種霧在距離岸邊幾哩的範圍內最濃，有時候會往內陸延伸達 30 哩。上述兩種狀況，只要強風出現，霧就會被吹散，變為無雲的低空。

e. **地景。**

(1) 極圈和亞極圈地景變化的範圍很大，從高山頂峰、冰河到最和緩的平原，涵蓋各種高度。格陵蘭、加拿大的埃爾米爾島（Ellemere Island）、德文島（Devon Island）、巴芬島（Baffin Island）、冰島、斯瓦爾巴群島（位於挪威外海 Spitzbergen）、俄羅斯外海的新地島（Novaya Zemlya）、北地群島（Severnaya Zemlya）等極北海島，都是內陸多山，山頂上覆著冰帽，土地崎嶇的島嶼。在北美洲大陸本土上最荒僻的山地，一是西岸阿拉斯加的布魯克斯山脈（Brooks Mountains），另一個是位於東岸拉布拉多的理查森山脈（Richardson Mountains）。環境類似的地方，還有西伯利亞東北部和北部，以及斯堪地那維亞半島。加拿大、阿拉斯加和西伯利亞都有廣闊的平原，尤其是大河流經的盆地，但是在這些平原上，四處都是起伏的丘陵、多岩的小山和稜脊，被隨處可見的水塘、沼澤、河流和湖泊隔開。

(2) 極圈和亞極圈的地表狀況也同樣精采，從非常極端，最硬、最粗糙的地表，一直到到最軟、最濕潤的地表都能遇見。大塊的裸岩、卵石地、碎石、沙地或黏土，此外還有沼澤、泥塘和湖泊，這些不僅地形隨處可見，而且會以任

何組合出現。

(3) 冬天時，極北地區的湖泊、河流和沼澤都會結冰，於是成為便捷的快速通道。降雪也將地表的小凹凸一一抹平，行進因此變得容易許多，不過雪的重量太輕，無法完全覆蓋大石塊和崎嶇的岩石地面。

54. 生存的機率？

要在這些極端的地區生存，你的優勢其實比你想像的多。重點是態度要正確、要有強烈的求生意志以及一些基本的預防措施，如此機率就會大為提高。此外還要學著與自然共處，而非與它抗爭。

55. 移動

a. 一旦必須逃脫，你應該先謹慎的訂定脫困計畫，並依照步驟實施。在嚴寒的天氣下移動，成功的訣竅在於充足的食物、休息和**穩定的行進節奏**。

b. 路線的選取，必須根據你所在的地區和地形地貌決定。在多山和森林密布之處，建議你最好沿著河流一路往下游走到人口密集處，但是西伯利亞除外，因為它的河流往北，而人口密集處都在南方以及俄羅斯靠歐洲方向，在這個地區往北走只有零星的原住民村落。

c. 穿越荒野時，最好順著地形等高線走。但是有一點需注意，山谷低處通常比山坡上和山脊更冷，尤其到了晚上。盡量往海岸、主要的河流或已知的聚落前進。

d. 在極圈的冬天裡，你必須符合下列五項基本需求，才能安全

地移動——

(1) 完全清楚自己要離開的地方以及將前往的目的地位置（參見第 2 章）。

(2) 確認行進方位的技能（參見第 2 章）。在北極圈內，北極星的位置高掛中天，無法拿來判斷方向，必須參考其他星座，或利用判斷方位準確度極高的陰影法。操作時，將一塊石頭以 45° 角懸在一根木棍末端（圖 153），在中午前的某個時刻，將石頭產生的陰影位置標記起來，大約 6 小時之後，再將午後陽光照在石頭上產生的陰影位置也標記起來，接著以石頭的鉛垂線和地面交會處為 A 點，以上下午兩個陰影連線的中間點為 B 點，由 A 往 B 畫一條直線，這條線就會指向真北，誤差不會超過 3°。除此之

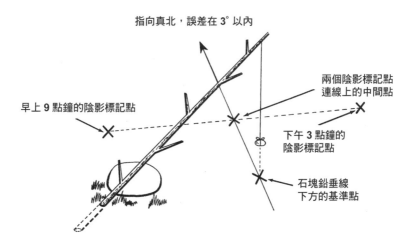

圖 153 利用陰影法來判斷方向

外，極圈裡還有一些視覺輔助現象可以協助判斷方向。舉例來說，積雪通常出現在岩石、大樹、隆起的河岸等突出地貌的背風或下風處，你可以利用指北針做為基準，判斷出雪堆的方向，而你穿越雪堆的角度就可以做為後續維持方位的參考點。山脊南側的積雪通常比北側更容易呈顆粒狀。另一個判別方位的方法，是觀察北極柳、赤楊、白楊這些樹種，通常它們的樹身會往南傾斜，此外針葉樹在南邊的山坡上生長也較為茂盛。不過上述幾種方式都只能**相對粗略**地判斷方向。

(3) 良好的體能。求生有個同義詞是「從容不迫」，如果遇到惡劣的天候，沒有適當的裝備，很少人擁有足夠的體力穿越極區的考驗。

(4) 能夠通過氣候和荒野嚴格考驗的服裝。謹記一點，你的服裝需要讓你隨時保持身體乾燥。

(5) 食物、燃料以及庇護裝備，或是任何可以從周遭取得的裝備。一旦開始移動，需要的食物補給量遠大於靜止時，因此如果食物有限，該地區可獵的動物數量也不多，請先確認移動是不是此刻唯一的解決方案。

　e. 夏季移動的障礙，來自茂密的植物、崎嶇的荒野、昆蟲、過軟的地面、沼澤、湖泊，以及無法涉水而過的河流。冬季的障礙，來自過於鬆軟的積雪、難以預測的河面結冰、嚴峻的天候、可取得的當地食物稀少，以及河水溢流（溢出河道的河水，上面覆蓋著薄冰或是積雪）。在極區移動，注意事項如下——

（1）暴風雪中不可移動。

（2）穿越薄冰層要特別小心，應趴平身軀分散體重，匍匐前進。

（3）要穿越水源來自冰河的溪流時，應挑選水位低時，確切的時間點視距離冰河的遠近、氣溫和地面的狀況而定。

（4）北極圈清澄的空氣通常會讓估算距離失真，通常距離少算的情況遠多於多算，這點必須列入行動時的考慮。

（5）白霧漫天或雪花滿天會產生白盲（white out）的情況，此時應該避免移動，因為地景缺乏對比，你將會無法判斷地貌的變化。

（6）穿越橫跨障礙物的雪橋時，角度要正確，可以利用木棍或冰斧向前刺探以找出最堅固的地方，最好穿著雪鞋、滑雪板，或是爬行來分散體重。

（7）盡早紮營，這樣才有足夠的時間架設庇護設施。

（8）不管河水是否結冰，都可以將河流當作交通要道使用。當河水結冰時，上面通常沒有鬆雪，平滑的冰面會延伸到河邊，行走起來相當便捷。

f. 能否成功穿越覆雪的荒野之地，和下列幾個因素有關：

（1）是否擁有雪地裝備，以及是否具有使用雪地裝備的能力。如果你受過越野滑雪訓練，現在也擁有適當的裝備，當然可以利用滑雪進行移動。對大多數的雪況和荒野地形而言，滑雪是在雪地上移動速度最快，也最節省體力的方式。相對地，使用雪鞋事先幾乎不需要接受訓練，但是速

度慢很多，也比較費力。

(2) 常見的雪況。如果雪很深又鬆軟，滑雪就會變得吃力，這時候如果有選擇的餘地，雪鞋會是比較好的選擇。如果雪地上結冰，即便只是薄薄一層，也足以防止滑雪板陷入雪中，還能讓速度加快，滑行起來更加輕鬆。如果冰層硬得足以支撐一個人的重量，步行雖然也可以，但是考量到速度，如果你受過滑雪訓練，也有裝備，建議還是以滑雪為優先。

(3) 如果積雪深厚鬆軟，可以自製裝備以供行走。你可以利用北極柳或其他樹木製作雪鞋，需要的材料大約是幾根木頭、皮帶、繩索、降落傘繩等（圖 154）。如果附近有飛機殘骸，可以利用椅墊、儀表板或其他廢棄的材料製作為雪鞋。

降落傘繩

圖 154 自製雪鞋

56. 庇護

　　a. 寒冷會致命。除非你有庇護之處，要不然別奢望能夠撐過冬天的嚴寒。不過到了夏天，只需能防蟲咬和日曬的簡單型庇護即可。大自然中有許多地方可以做為天然庇護所，例如山洞、懸岩下方、岩壁裂隙、灌木叢裡，或是天然的露台下。

　　b. 選擇架設點。理想的庇護所架設點，冬天和夏天條件不同。冬天要從防風、防寒、採集燃料和水源是否方便等因素考量。如果是在山區，還要考量是否會有雪崩、落石及洪水等因素。夏天時則應該選擇少蚊蟲、靠近水源和燃料的地方。要少蚊蟲，地點最好位於多風的山脊，或是一處能吹到向岸風的地方。森林深處或靠近急流的位置也是好選擇。此外還必須謹記一點：隱密是選擇架設庇護所最重要的條件。因此，你挑選的地點，最好擁有良好的觀察視野，還有一兩條隱密的通道可以逃跑。

　　c. 庇護所的形式。能架設哪種庇護所，主要還是看能夠取得那種材料以及有多少時間可以架設。不管形式為何，極圈庇護所最重要的任務，就是將火堆的熱或是身體周遭的溫度盡量保留，進而讓你保持溫暖。由於體溫在靜止的空氣中可以保存較久，因此庇護所要小、甚至貼身，而且要防風，當然適度的通風也是必要的，以避免窒息。因此要在庇護所的頂部開個小洞，讓一氧化碳和煙可以排出去，然後在地面附近開一道小裂縫，讓新鮮的空氣流進來。

　　（1）在冰積和重雪覆蓋的不毛之地，可以往下挖或在冰上建一座冰屋。一般來說，建一座冰屋比挖容易許多。不過突出地面的庇護所一向比較容易被發現，如果情勢嚴峻，不建

議在地面上蓋冰屋。

(2) 在幾種簡易型的庇護所中，製作最簡單的應屬將一堆硬雪堆挖空變成雪屋，通常裡面可以容納一到兩個人。甚至在雪地裡挖個洞，也可以提供緊急避難所需。這類型的庇護所實際執行時會帶點難度，因為變硬之後的雪塊挖掘不易。一般來說，除非有適當的工具，要不然幾乎不可能完成（圖155）。

(3) 用雪磚建造的雪屋實用性相當高，幾乎可以做為安置兩個人或更多人的半永久性庇護所。不過要建造這種雪屋，需要一定的技術和經驗。其中的關鍵處，在於雪磚的基座和排列方式，它是由三個承力點承載全部的雪磚重量，分別是兩邊的基底磚和上面的頂磚（圖156）。此外還須借助向下傾斜的壁面，而這正是建造雪屋的關鍵所在。主結構完成後，雪磚之間的縫隙可以利用三角形雪塊填補，再利用軟雪輕柔的抹上外牆做最後修飾，這時記得戴上手套。軟雪可以做為黏著劑，外牆塗抹之後會比單純的雪磚結構更堅固。建造這類雪屋有個最大的缺點：需要工具——刀子、鋸子或斧頭。愛斯基摩人已經印證了，有刀子你就活得下來，沒刀子得靠奇蹟。

(4) 披屋（lean-to）算是一種標準的木頭庇護所（圖157）。如果使用這種庇護所，架設的位置必須有戰術上的考量，最好能讓你升起夠大的火堆，讓整間披屋內都能保持溫暖。除此之外，披屋和火堆的相對位置，也得將盛

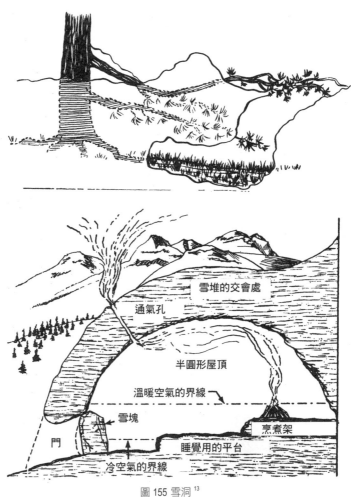

圖 155 雪洞 [13]

通氣孔

雪堆的交會處

半圓形屋頂

溫暖空氣的界線

雪塊

烹煮架

門

睡覺用的平台

冷空氣的界線

13 航空訓練，美國海軍軍官海上作業。出自《如何在陸地與海上求生》，美國海軍學院一九四三、
 一九五一年出版。

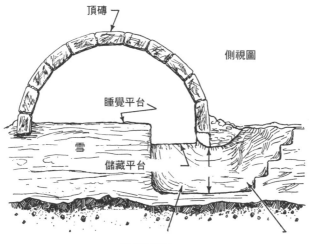

頂磚

側視圖

睡覺平台

雪

儲藏平台

圖 156 雪屋

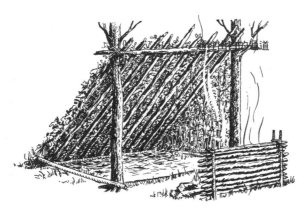

通道

圖 157 披屋的架設方式

行風風向的因素考慮進去。要讓披屋更舒服，可以生一堆火，並加上一面反射牆（圖 158），這面牆要用剛砍下來的木材架設，位置在火堆的另外一側，才能將熱反射到披屋裡。反射牆也可以用大石塊代替木頭，效果類似。

(5) 錐形帳棚通常利用降落傘來架設，程序簡易，特別適合潮濕的天氣和對抗蚊蟲。不管是烹煮、吃飯、睡覺、休息，甚至發出求生訊號，都可以在裡面操作，不需走出帳外。要架設一座錐形帳棚，需要一些 12 ～ 14 呎長的營杖（圖 159）。

(6) 利用北極柳綁成框架，上面覆蓋遮蔽用的布料，就可以架設庇護所。這類的庇護所不限定樣式，只要大小能夠容納

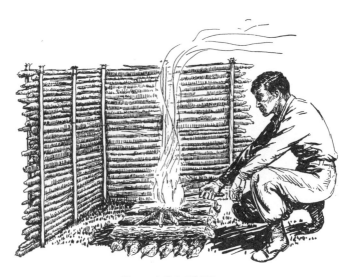

圖 158 火堆和反射牆

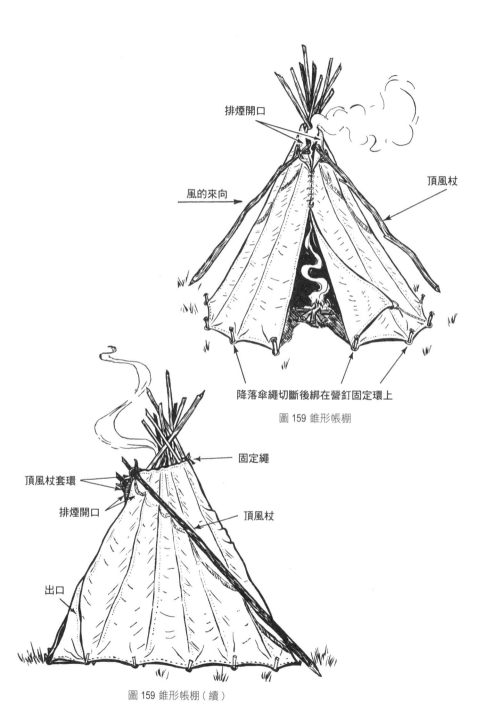

排煙開口

頂風杖

風的來向

降落傘繩切斷後綁在營釘固定環上

圖 159 錐形帳棚

固定繩

頂風杖套環

排煙開口

頂風杖

出口

圖 159 錐形帳棚（續）

一個人和他的裝備即可。柳樹帳的開口應該和盛行風向呈
90°角，帳棚底部用雪掩蓋，風才不會從這裡吹進來（圖
160）。

（7）利用樹枝架設的庇護所無法反射火堆的熱能，而且下雨時
會漏水，不過還是可以做為暫時的庇護（圖161）。

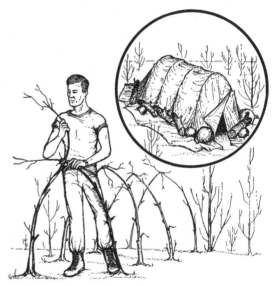

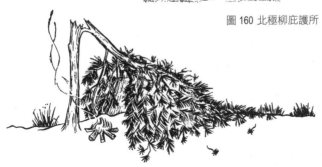

圖 160 北極柳庇護所

圖 161 樹枝庇護所

（8）圓木造庇護所架設快速又容易。架設時，只要將兩根木棍放在一根大型的圓木上做成框架，上面覆蓋樹葉即可（圖162）。這種庇護所只適合短暫使用。

d. 床鋪。

（1）庇護所架設完成後，就該鋪一張舒適的床，標準是足以保暖又能隔絕地面的濕氣。如果有降落傘可用，將它平攤在樹葉鋪成的床上。鋪床之前，先在預定的床鋪位置起一個火堆，將地面烤乾、烤熱，接著將剩餘的火炭踩進地裡。除了鋪床，降落傘也可以當吊床。

（2）你可以用樹枝鋪一張床（圖163）。舖設時，將所有樹枝斜向同一個方向插入地面，每一支樹枝間隔大約 8 吋，上面再鋪滿較細的小樹枝。

圖 162 圓木庇護所 [14]

圖 163 樹枝鋪成的床 [15]

14 同前。
15 同前。

57. 水

a. 身處嚴寒地帶，又遇到冬天，口渴會是個大問題。因為飲水必須仰賴融冰或融雪，為了節省燃料供作其他用途，求生者常常會大幅減少喝水的量。取得碎冰塊製水必須花費的精力和時間，也是飲水量減少的原因之一。所以酷寒極區的求生者和酷熱沙漠中的求生者一樣，都有可能陷入脫水的危機中。

b. 你可以在冰上挖洞取水，或是將冰塊融化成水。有個重點必須知道，要取得等量的水，融雪所花的時間和能源比融冰多了大約50%。

c. 在一定的限度內直接吃雪，沒有安全上的問題。不過下列幾點要特別注意——

　　(1) 不要吃還保持原始狀態的雪，它反而會引起脫水，而非止渴。讓雪融化的時間拉長，直到可以讓你將它捏塑成棍狀或球狀之後再吃。

　　(2) 不可直接吃碎冰，因為可能會讓嘴唇和舌頭受傷。

　　(3) 如果你身體發熱、發冷或是疲倦，吃雪可能會讓體溫降低。

d. 夏天時，你可以從為數眾多的池塘、湖泊或溪流取得飲水。在氣溫較溫暖的月份，可以從冰山或浮冰上的凹洞取得淡水。有些受到地形保護的小海灣和小港灣，會成為雪融之後淡水積聚之處。不管水從哪裡取得，都必須經過煮沸或使用化學方式消毒才能飲用。未經處理的河水帶有潛在的危險性。池塘裡的水看起來雖然帶著棕色，多半可以飲用。從冰河流出帶著奶白色的融水，只要將懸浮物

濾除，或是讓它沉澱就可以飲用。結凍已久的海冰，外觀呈現藍色，邊角圓潤，融化之後也可以飲用。相對的，剛剛凍結的海冰鹽分還太多。

e. **能吸收陽光熱能的平面都可以用來溶冰或雪**——例如一片扁平的岩塊、黑色的防水帆布或儀表板。仔細安排融冰平面的擺放位置，讓融化的水可以流入凹洞或容器中。

58. 食物

a. **豐富食物**。能否在極圈找到不同類型的食物，關鍵在於季節和地點。極圈的海岸線上通常已經被冬季的冰雪清空，看不見植物，也遇不著動物。然而，即便已經位於樹木生長界線的北方，連老鼠、魚類、螃蟹這些動物都找不到，你還是可以找到食物繼續活下去。

b. **儲存和保存**。

（1）獵到大型動物或一批體形較小的獵物時，應該保留部分的肉類以備將來所需。天氣嚴寒時，直接冷凍就可以保存新鮮的肉類和魚類，如果你想加快冷凍的速度，只要將之攤平在庇護所外即可。

（2）夏季時，肉類和吃剩的獵物應放置在陰涼處。你可以在地底下挖個洞穴，做為臨時的冰箱。肉類處理好之後，切成條狀，掛在可以吹到風、曬到太陽的樹上（參見第 5 章）。

（3）在某些地區，可能要防範食物被小動物偷吃。你可以將食物掛在離地 6 呎高的樹上，或是架設一個野外儲藏室（圖 164）。

c. **魚類**。在極區的水域中，帶有毒性的魚類非常少。不過

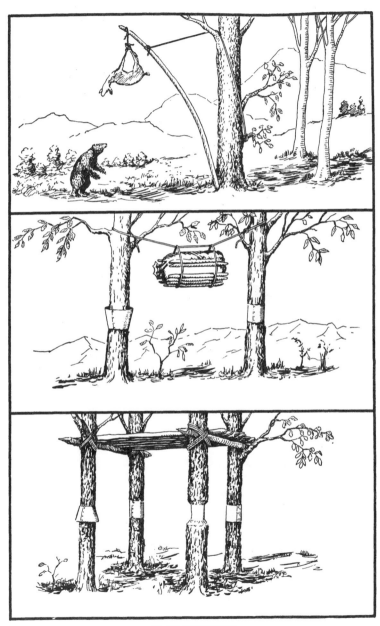

圖 164 野外儲藏室

某些魚類要特別注意,例如杜父魚(sculpin)會產出帶有毒性的魚卵,黑貽貝不管在哪個季節,都可能帶有和劇毒的番木鱉鹼(strychnine)一樣危險的毒性。極圈鯊魚的肉也須避免。靠近海岸的溪流,逆流要到上游產卵的鮭魚數量應該很多,不過牠們的肉質因為離開海洋而劣化,並不適合食用,應視為不得已的選擇。

(1) 在延伸入北極海的北太平洋和北大西洋一帶,靠近海岸的水域中充滿各種海鮮類。河鱒(grayling)、鱒魚、白鮭魚(white fish)、鱈魚等,常見於北美和亞洲的湖泊、池塘,以及極圈的沿岸平原。許多大河裡有鮭魚和鱘魚。

田螺或是淡水玉黍螺(fresh water periwinkle),在北方針葉林裡的河流、溪流以及湖泊中數量很多,有的呈筆尖狀,有的是球狀(圖165)。

(2) 捕魚的方式包括矛刺、槍射、網捕、鉤釣、徒手,或是用石塊、棍棒將魚打昏。

(a) 自製魚鉤。參見第4章。

(b) 一小塊肉、昆蟲或一條小魚,都可以做魚餌。有些北方的魚類會咬食任何拍打水面的小東西,例如鱈魚會因

圖 165 玉黍螺

為好奇而追逐布條、金屬片或骨頭，可以在冰上鑿洞用
這個方法捕捉鱈魚。

(3) 一張好的魚網，可以用結實的麻繩或從降落傘繩抽出幾縷
來製作。如果要捕的鮭魚、鱒魚已經完全成熟，魚網的網
洞大小應該在 2 吋見方。要捕抓小魚，需要一張網眼細小
的手撈網，這可利用一支會彎曲的柳樹枝搭配網子或麻繩
製作。參見第 4 章。

(4) 在溪流的窄小處，不管是用網抓魚還是用棒打魚，相對都
比較容易。所以你可以在溪流的淺水處，利用石頭、木樁
或兩岸的灌木架設一條攔水壩。

(5) 如果能夠讓溪流裡的流水轉向，就可以將魚困在淺水裡，
成功率很高（圖 166）。

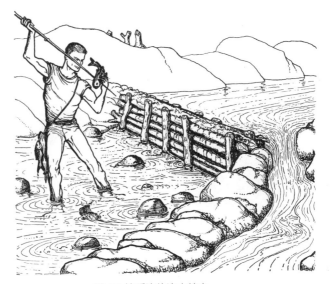

圖 166 讓溪流的流水轉向

（6）如果要利用退潮將魚困住，可以在潮間帶以石頭排出一個彎月形小石牆，等潮水退走裡面的水自然就乾了。

d. 陸生動物。

（1）**大型陸生動物**。在極圈和亞極圈，你可能會遇到鹿、美洲馴鹿（caribou）、歐亞馴鹿（reindeer）、麝牛（musk ox）、駝鹿（moose）、糜鹿（elk）、山地綿羊（mountain sheep）、山羊和熊等動物。極區和亞極區動物分布圍繞著極區，因此會出現在阿拉斯加、北加拿大、拉布拉多、格陵蘭、北歐、冰島和西伯利亞等地。

（2）**小型陸生動物**。苔原動物包括兔子、老鼠、旅鼠（lemming）、黃鼠（ground squirrel）以及狐狸。不管冬季還是夏季，你都有機會在苔原上遇到這些動物。黃鼠和土撥鼠冬天時會冬眠，夏天時，大河旁的沙岸上會出現大量的黃鼠。土撥鼠多半出現在多岩石的山區，最常見的是草地的邊緣地帶，就像美洲木獺（woodchuck）一樣。在離北極較遠的南邊，樹木能夠生長，豪豬出現的頻率很高，可以輕易將牠從樹上搖下來再打昏。這種動物以樹皮為生，會利用四肢將樹皮剝下，這就是牠在附近的徵兆。豪豬有刺，要等到牠死了才能用手拾起。

（3）**打獵的訣竅**。打獵最佳的時間是清晨和黃昏，這時候動物不是正在要回到巢穴就是要去覓食或喝水。**大型獵物要用武器獵殺**。極區的大型動物通常都很容易靠近，所以獵殺難度不高，牠們可以提供大量的食物和燃料。此外，牠們

的皮用途也很廣。想要成功的獵殺陸生動物，你必須對牠們的特性有所了解。

(a) 美洲馴鹿或歐亞馴鹿通常很好奇，你可以揮舞一塊布吸引牠們靠近，再用四肢慢慢往牠們爬過去，最後一槍斃命。

(b) 四肢著地，假裝成某種動物，可以將狼吸引過來。

(c) 麋鹿通常出現在灌木匯集之處，牠們最有可能攻擊你。冬天時，你可以爬上小山或大樹尋找牠們發出的獸煙（動物身上沾濕後水氣蒸發，看起來就像小型營火冉冉升起的白煙）。

(d) 山羊和山地綿羊生性謹慎，靠近的難度很高。不過你也可以趁著牠們低頭吃草時，從下風處小心的慢慢靠過去，並且盡量讓自己所處的位置高過牠們。

(e) 麝牛會留下類似牛的足跡和排遺，一旦出現警訊，牠們會留在原地聚集在一起，除非有人靠近，不然不會走開，然後其中一隻或更多隻可能會朝你攻擊。射擊時瞄準脖子或肩膀處。

(f) 熊不僅看起來陰沉，而且深具危險性。受傷的熊尤其危險，千萬不要讓牠跟隨你到庇護所。北極熊是一種不知疲倦而且非常聰明的掠食動物，牠的視力非常好，嗅覺更是靈敏，**你也可能成為牠的獵物**。

(g) 兔子受到驚嚇後通常繞著圈圈跑，最後又會回到原點。如果動物開始奔跑，大聲吹口哨，牠們可能會停下來。

設立陷阱對獵捕體形小的陸生動物非常有效（參見第 4
章）。

　　e. **海洋動物**。在冬季和春季，海洋哺乳類動物如海豹、海象和
北極熊，會出現在開放水域結凍的浮冰上。一如陸生動物，這些海
洋動物也是食物、工具、燃料和衣服的來源。

(1) 靠近海豹難度很高，要運用潛行的技巧（圖 167）。潛
　　行時要從下風處，避免突然移動身體，如能加上白色的偽
　　裝效果會更好。只有動物低頭看起來在睡覺時才能向前移
　　動。如果髯海豹（bearded seal）已經打算離開，立刻
　　站起身來，大喊一聲，海豹可能因驚嚇而留在原地不動，
　　你就有機會將矛射向牠或開槍射擊。髯海豹通常出現在浮
　　冰上，尤其是浮冰因海流破洞或因潮水破損之處，數量最
　　多。髯海豹的肝千萬不可食用，它含有大量的維他命 A，
　　可能致病。

(2) 海象會浮上來呼吸，但是確認牠的位置比海豹更難，因為
　　牠不會在冰上挖出呼吸孔。海象也出現在浮冰上，而且通
　　常得靠船舶才能靠近，牠們算是北極最危險的動物之一。

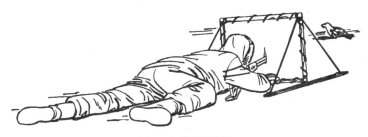

圖 167 海豹潛行裝置

（3）北極熊的蹤跡幾乎在整個極區的沿海都可以發現，不過很少上陸地。如果可能，盡量遠離牠們，如果情勢所逼，必須獵殺做為食物，肝千萬不要吃，因為它的維他命 A 含量驚人，危險性極高。北極熊的肉未經烹煮千萬不可食用，因為非常容易致病。

f. 鳥類。

（1）**概論**。很多鳥類的繁殖地都在極圈附近，例如野鴨、野雁、潛鳥（loon）、天鵝等，夏季時都會在沿海平原上的池塘附近築巢，牠們提供了豐富的食物來源。松雞（grouse）和雷鳥（ptarmigan, 圖 168）在多沼澤的森林地區很常見。海鳥多半出現在海邊的懸崖上或鄰近的小島上，牠們築巢的位置，可以從外出覓食和回家的飛行路線判斷。除了海鳥，烏鴉和貓頭鷹也是好的食物來源。

（a）冬季時，貓頭鷹、烏鴉和雷鳥是少數在這個區域還能見到的鳥類。岩雷鳥（rock ptarmigan）每次出現都成

圖 168 雷鳥

雙成對，個性馴服，靠近不難。因為具有良好的保護色，所以不容易發現蹤跡，但是由於太容易捕獲，不管是丟石頭、用彈弓甚至棍棒，都可以輕易殺死，因此還是不失為良好的食物來源。柳雷鳥（willow ptarmigan）通常一整群聚集在河邊低地的柳樹叢裡，只要設置陷阱很容易可以捕到（參見第 4 章）。

(b) 每年夏天，北極一帶的鳥類因為正在換羽毛，所以會有大約 2 ～ 3 週無法飛行。當牠們換羽毛時，你就可以隨意而為。提醒一點，新鮮的蛋永遠是最安全的食物之一，而且**不管裡面的胚胎發展到哪個階段都可以吃**。

(2) **捕鳥器**。抓鳥的方式很多：架設細繩製作的網子、在魚鉤上裝餌綁在繩子上，或是其他簡單的陷阱，甚至用雙手直接抓幼鳥（參見第 4 章）。

g. **植物類食物**。

(1) 絕大多數極區周遭的植物都可以食用。水毒芹（water hemlock, 圖 169）是極少數帶有劇毒的植物，此外毛莨（buttercup）和某些菇類也應該避免食用（參見第 4 章）。

(2) 以下是一些常見的可食用植物——

(a) **地衣**（圖 170 和 171）。整體來說，地衣的食物價值幾乎可算是整個極圈植物中最高的，某些地衣帶有一種苦酸，生吃可能會引起噁心想吐以及嚴重的身體不適，這類植物要經過浸泡和水煮，去除苦酸。地衣隔夜浸泡

帶有劇毒

根莖帶有許多小氣室

圖 169 水毒芹

叢聚而生，看來像珊瑚

2～6 吋高

圖 170 馴鹿苔（reindeer moss，又稱石蕊，地衣的一種）

在水中後曬乾能做成粉末，也可以用平底鍋慢火煎煮變成脆片。曬乾的地衣先用石頭碾成粉狀，接著浸泡在水中，幾個小時後將汁液煮成果凍狀。地衣果凍可以添加到湯裡增加濃稠度，也可以用來燉煮蔬菜。石耳（rock tripe，圖 171）是一種薄片型地衣，外表有絨毛，呈不規則圓盤狀，寬度在一到數吋之間，顏色通常是黑色、棕色或灰色。石耳的圓盤依賴中間一根短莖貼附在岩石上，濕潤時是軟的，乾燥後變硬也變脆。

(b) 莓果（參見第 4 章）。

美國大樹莓是北方莓果類裡面最重要的一種，除了毒莓，絕大多數的莓果都可以食用（圖172）。

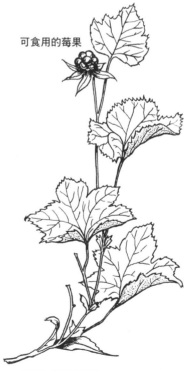

可食用的莓果

黑色，有絨毛
呈圓盤狀，
直徑約 3 吋

圖 171 石耳

圖 172 美國大樹莓（salmonberry）

1. 毒莓（baneberry, 圖173）。這種莓帶有毒性。

2. 山莓（mountain berry, 圖174）是一種低矮匍匐的灌木，常綠的葉子上帶有絨毛，莓果為紅色，富含維他命。

3. 熊果（alpine bearberry, 圖175）是一種匍匐的灌木，樹皮粗糙，葉子為圓形，隨著季節會變紅，嚐起來幾乎沒有味道。將葉子曬乾後切碎，可以代替煙草。

(c) **根**。下列幾種植物的根部可以食用：

1. 甜野豌豆（sweet vetch, 圖176）的根帶有甜味，可做甘草之用，生吃熟食皆可。北方很常見，通常出現在沙質地上，尤其是湖邊或溪流兩岸。花為粉紅色，根煮熟後嚐起來像胡蘿蔔，但是營養價值更高。

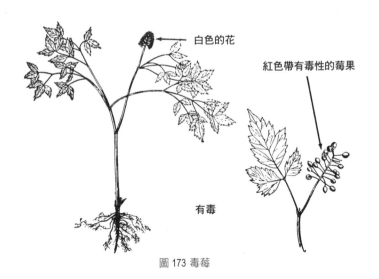

白色的花

紅色帶有毒性的莓果

有毒

圖173 毒莓

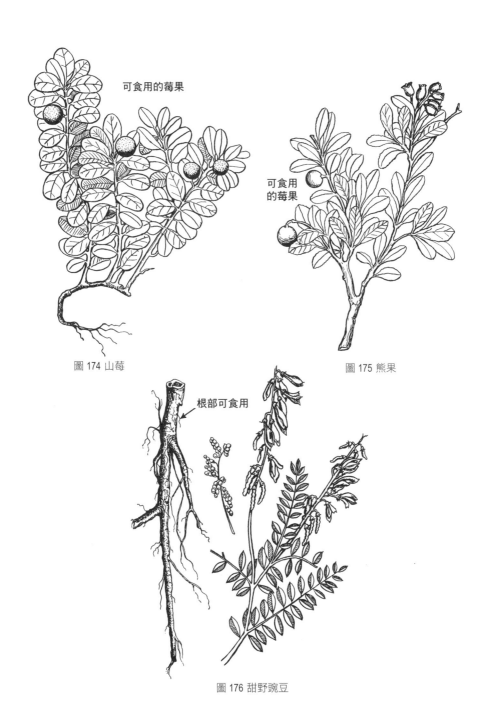

可食用的莓果

可食用
的莓果

圖 174 山莓

圖 175 熊果

根部可食用

圖 176 甜野豌豆

2. 馬先蒿（wooly lousewort, 圖177）是一種低矮的植物，植株上帶有微刺的絨毛，花朵為玫瑰色。根為硫黃色，體形大，帶有甜味，可以生吃也適合熟食，主要分布在北美乾燥的苔原。

3. 拳參（bistort 或 knotweed, 圖178）也生長在苔原。花為白色或粉紅色，呈細長穗狀，狹長形葉子邊緣光滑，從靠近土壤的莖部長出。根部富含澱粉，但生吃時帶點酸味，最好是浸泡幾個小時烘烤後食用。

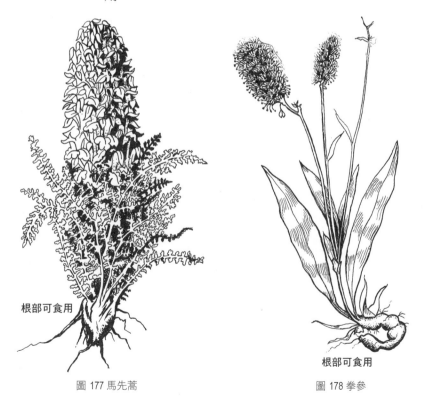

根部可食用

根部可食用

圖 177 馬先蒿　　　　　　　　　圖 178 拳參

(d) **抗壞血病植物。**

只要將辣根菜
（scurvy grass,
圖179）和雲杉
（圖180）這
兩種富含維他命
C的植物加到食
物中，就能防止
因為缺乏維他命
C而造成的壞血
病。辣根菜的植
株很容易剝落，

可食用的部位

圖 179 辣根菜

葉子、莖和果實都可食用。雲杉的樹枝、葉子、樹皮和
莖也都可以食用。

(e) **綠色植物。** 某些極地植物可以代替我們日常食用的葉類
蔬菜，它們包括下列幾種：

1. 野生大黃，參見第4章。

2. 蒲公英（圖181）在極圈可能會是你的救星。葉子和
根都可以生吃，不過稍微烹煮之後口味較好。根部可
以做為咖啡的替代品，只要先將根部清理乾淨，再剁
切成小塊，經過烘焙後，用兩顆石頭磨成粉狀即可。
沖煮方式和咖啡完全相同。

3. 驢蹄草（marsh marigold 或沼澤金盞花，圖

182）通常生長在沼澤附近或河邊，早春時就可以發現它的蹤跡。葉子和莖烹煮之後口味不錯，尤其是青嫩的植株嚐起來更棒。

4. 海草可以做為魚類的搭配食材。參見第 4 章。

59. 生火

a. 保持火柴乾燥。火柴應放在防水容器中保存，它們是求生的必需品，尤其是在冰天雪地裡，利用傳統方法生起來的火種很容易受到冰雪的影響而熄滅。使用火柴時要盡量節約，用它先點燃蠟燭，再用來生火。

b. 慎選生火地點。好的生火地點一定要能避風，在林木茂密之處，只要有豎立的木頭或灌木叢都可以用來擋風，不過到了開闊地形，你就得想辦法做出擋風牆。在冰原上，不論是一排雪磚、雪脊下的遮蔽處，或是在雪堆旁挖一個大凹洞，都可以當作擋風牆。在林木生長之處，可以將灌木砍下，在雪上或地上圍成圓形做成擋風牆。如果在樹林中，可以砍下常綠樹的粗樹枝圍成一圈。擋風牆的高度最好可以到 4 呎，除了留下一個出入口，應該完整的將火堆圍在裡面。請特別留意垂懸在火堆上積雪的樹枝，不要讓雪融成的水流進火堆裡。

c. 燃料。

（1）只要能燃燒，都是好燃料。極北地區的燃料包括動物脂肪、苔蘚、裸露在地面上的煤塊、漂流木、草類和樺樹皮。不過在極圈的某些地方，你唯一能取得的燃料是動物脂肪。你可以將油脂裝在金屬容器中，再插上一根燈芯來

30 ～ 50 呎

60 ～ 80 呎

40 ～
140 呎

黑雲杉　　　　　　紅皮雲杉　　　　　　白雲杉

圖 180 雲杉

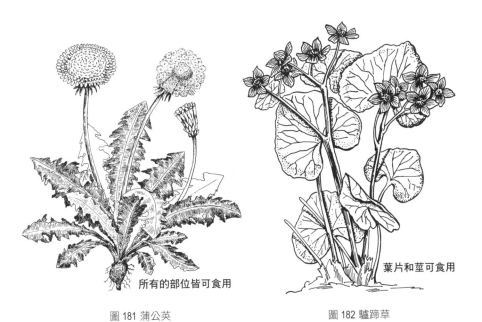

所有的部位皆可食用

葉片和莖可食用

圖 181 蒲公英　　　　　　　　圖 182 驢蹄草

點火。如果你有汽油或燃燒片（heat tablet）可以用來引火，海豹的脂肪不需要容器就可以燒出一個令人滿意的火堆。一般來說，1平方呎的脂肪就可以燃燒數小時之久，燒剩下的殘渣還可以當食物。

(2) 亞極圈的燃料多半為木頭。最乾燥的木頭通常出現在已經死亡卻依然挺立的枯樹上。在活樹上，雪線以上的樹枝相對乾燥。在苔原地帶，你可以將柳樹和樺樹的樹枝剁成薄片當作燃料。

(3) 你可以利用傳統方式生火（參見第五章），不過最好當作備援方案。如果沒有火柴，可以使用子彈中的火藥代替。先在遮蔽處架設一堆木頭和火種，再把取自子彈的火藥鋪在木頭底下，接著找兩塊岩石，在其中一塊上面灑些火藥，然後將岩石拿到木頭下的火藥旁快速摩擦，這樣就可以先將岩石上的火藥引燃，接著順勢再引燃木頭下的火藥。

　　d. **烹煮**。肉類不要煎煮，因為脂肪會流失，進而影響健康。參見第 5 章。

60. 服裝

　　a. 極圈求生最基本的考驗是保暖，嚴寒致命的速度快如閃電，一旦犯錯連修正的機會都沒有，所以**一開始就得做對**，穿什麼樣的服裝，怎麼穿，決定你能夠活多久。

　　b. 人體會維持恆定的溫度，約當 37°C。在比較溫暖的環境中，人體會吸收周圍的熱量，如果是在比較寒冷的環境裡，體溫就會散

失到周圍的空氣中。因此服裝在寒冷環境中的角色，就是利用隔絕的原理，防止體溫散失到衣服之外的冷空氣中。一般的多層次穿著原理可以調節體溫，只需依照溫度多穿或少穿。內層的保暖層用來抓住溫暖的空氣，防風的外層可以阻擋冷空氣入侵避免體溫被帶走。

c. 以下幾點是你必須了解的服裝相關知識：

(1) 過緊的服裝會讓貼身的靜止空氣數量大幅減少，也會影響正常的血液循環。

(2) 流汗非常危險，因為它會讓汗的濕氣替代空氣，降低衣服的保暖效果，除此之外，排汗時也會把體溫帶走。因此一定要避免過熱，你可以脫掉一件衣服，或是將領口、袖口、衣服的前襟打開。

(3) 如果你在同一個地方跪或坐一段時間，體溫會將雪融化，衣服也會因此變濕。

(4) 手和腳會比人體其他部位更快變冷，所以要有其他應對措施。你應該盡量包覆雙手，也可以利用身體其他較暖的部位幫它取暖，例如直接插入腋下、胯下，或是緊貼著肋骨。腳很容易流汗，所以保暖不易。不過可藉由下面的方式讓腳部舒服一些：穿上尺寸較大的鞋子，然後裡面穿上至少兩雙襪子，並且盡量保持腳部的乾爽。除此之外，你也可以自製雙層保暖襪，只需要穿上兩層襪子，並在兩者之間塞入乾草、乾苔蘚或是羽毛即可（圖183）。

(5) 你常常會需要改裝服裝以適應寒冷的天氣，例如改裝靴子（圖184），尤其是當靴子不夠大，無法多穿幾雙襪子時。

圖 183 自製保暖襪

布料或皮革

圖 184 改裝靴子

改裝很簡單，只需要一張帆布和幾條細繩即可。

61. 健康

a. 當你從赤道往地球南北端移動，傳染疾病的昆蟲、有毒的蛇類、植物、動物，以及各種疾病都會大幅減少。相對地，物理性的危害，例如降雪和低溫則隨之增加。極圈最主要的危險是凍傷，其次是雪盲、一氧化碳中毒，以及曬傷。關於足部的保護請參見第 1 章的說明。

b. 只要暴露在冰點以下，凍傷對任何人都會構成持續性威脅。由於不會產生產生痛感，你可能已經凍傷卻毫不知情，症狀是傷處變硬，失去知覺，而且變成灰色或白色。如果發現自己凍傷，利用身體溫暖的部位讓凍傷的部分慢慢回溫，不要按摩或活動傷處，也**不要用雪或冰敷傷口**，這種處理方式非常危險。凍傷之後，可能會和曬傷一樣，會起水泡或脫皮，如果有水泡，千萬不要弄破。預防凍傷，要經常檢查暴露在外的皮膚，如果有同伴，可以彼此互相檢查是否有凍傷的徵兆。如果你忽視凍傷，就會引來壞疽（身體局部組織壞死）。

c. 休息如果不夠，再加上飲食不當，凍死的可能性就會增加。身體凍僵的前兆有肌肉鬆弛、疲勞、四肢僵硬，以及極度想睡。凍僵的人目光會逐漸變暗，步履蹣跚，最後跌倒，陷入無意識狀態。這時要給患者熱飲，防止他進一步休克，並盡快將任何凍傷的部位浸入溫水中（32 ～ 40°C 之間），或是用溫暖的手握住凍傷部位，或是暴露在溫暖的空氣中，讓它回溫。處理凍傷部位時要特別小心，因為凍傷之後身體的組織很容易壞死剝落，所以遇到腳部或是腿部凍傷的患者，要當作擔架上的傷員處理。

d. 雪盲是因為雪地上明亮的反射或閃光引起，即便在有霧的天氣或陰天都可能發生。雪盲的第一個徵兆，是無法辨識地平線附近景色的變化，接下來眼睛有燒灼感，最後的情況是，一旦接觸到光線——就算很微弱——眼睛也會疼痛。預防當然勝過於治療，不過要是症狀已經發生，全黑的環境是最好的藥方。預防雪盲，要隨時隨地帶著太陽眼鏡，如果手邊沒有，可以利用木片、皮革或其他的

圖 185 自製太陽眼鏡

材料，割出一道觀看用的窄縫（圖185）。你也可以在鼻梁和臉頰上用煤灰塗黑，以降低強光的影響。

e.（1）一氧化碳中毒引起的窒息，在極圈是常見的致命傷害。因為當一個人處在極度寒冷的情況下，通常會渴望得到溫暖，並保持溫暖，因而置常理於不顧。所以要盡量利用衣物來取暖，而非火源。在臨時庇護所裡，火應該盡量用於烹煮而非取暖。不管是哪一種燃料，只要在通風不良的地方燃燒短短半小時，就會產生無味，量又足以致命的一氧化碳煙霧。要保持通風，可以在庇護所的屋頂留下通風口，並在靠近地面處留一道開口讓新鮮空氣流進來（將出口局部開啟也可以），或是設置一根通氣管。通氣管通常埋在地板底下，並在爐子下方有一處開口，爐子燃燒時的對流作用，可以將帳棚外的新鮮空氣透過管子抽進來。

（2）如果你在庇護所裡面開始覺得昏昏欲睡，就要小心是否一氧化碳中毒，最好立刻移動到有新鮮空氣的地方，但是動作要緩慢，呼吸保持平順。**最重要的是，將煙霧的來源移走**。如果多人使用的庇護所屬於密閉空間，而且留有保暖的熱源，睡覺時應該留下一人警戒一氧化碳的變化情況。

f. 止血帶應該做為止血的最後一道防線，除非其他方法都無效

才能使用。一旦使用止血帶止血，就不可拿下，即使某一肢體可能因此凍傷也不行。血液一旦流失，在求生的環境下無法補充，所以寧可失去四肢也要保全性命。不需使用止血帶的傷口，包紮繃帶的鬆緊度只需足以止血即可，一旦流血受到控制即可鬆開。傷患應讓身體和四肢保持溫暖，但是不要過熱。

g. 在極圈不管是陰天還是晴天，都有曬傷的可能，而且危險性超乎一般人的想像。預防勝於治療，你可以在皮膚上塗抹動物油脂，以預防曬傷，用來預防凍傷的面罩也可以預防曬傷。甚至連粗短的鬍鬚也具有防曬功效。曬傷之後，可用動物油脂塗抹在患處以保持濕潤，並盡量遠離陽光。

h.(1) 身處極區，一如身處其他地區，都要保持身體的潔淨。如果無法洗澡，至少要用布將臉、雙手、腋下、胯下以及雙腳擦拭乾淨。每天睡前，脫下靴子，讓雙腳保持乾燥，並用手摩擦和按摩。靴子可以掛在火上烘乾，同時要避免穿著濕襪子睡覺，你可以將濕襪放在襯衫內緊貼著身體，以體溫烘乾。如果有多餘的襪子，靴子又夠大，不會引起血液流通的問題，最好穿兩雙襪子。如果沒有火堆，鞋子又濕了，睡覺時可以將一些乾草或乾苔蘚塞到鞋子裡，加快它變乾的速度。

(2) 不要排斥上大小號，你的身體某些部位的確會因上大小號而暴露，但是時間不至於長到受傷。排泄物和垃圾都應該埋在遠離庇護所和水源的地方。

62. 原住民

北極圈附近的原住民相對少，出現在北美和格陵蘭的種族多半友善，愛斯基摩人通常住在沿海一帶，印第安人則是住在內陸的河流沿岸。他們的處境和你類似，食物來源不多，所以不要對他們的慷慨占便宜，要離開時應該給予適當的報酬（參見第 52 小節）。

三. 叢林和熱帶地區

63. 認識你所在的叢林

a. 世界上沒有所謂的標準叢林，多數人最容易聯想到的可能是一座熱帶雨林，但也可能是一座開闊的灌木叢林。叢林裡的植物樣貌，一方面受到氣候影響，但更大部分是幾個世紀以來人類活動的影響。熱帶的樹木，需要一百年以上的時間，而且要長在無人所及的處女地，才能完全長大成熟。這種原始的原生林非常容易辨識，因為充滿巨大的樹木。這些樹木的樹冠會形成一面離地大約 100 呎高的濃密天幕，其下光線微弱，矮樹也不多，要穿越這樣的叢林地區有點困難，但並非不可能。

b. 世界上有許多地區的原生林地被砍除一空，以供耕耘之用，這類的土地不久之後通常就閒置，叢林很快會重新長回來，到處長滿濃密的矮樹和爬藤植物。這樣的叢林稱為再生林，穿越的難度遠高於原生林。

c. 在熱帶地區，超過一半以上的土地已開發做為耕地，所以你可能會遇到橡膠園、茶樹園、椰子園等各種種植當地經濟作物的園

區。如果你發現自己正在這些園區裡，可以試著找到負責照顧作物的工作人員，他們應該可以提供某些協助。

d. 熱帶雨林，不管原生林還是再生林，要居住或穿越，都是令人極度不舒服的環境。它的土壤上覆蓋著腐敗的植物，還爬滿難以計數的水蛭，噁心煩人的昆蟲也到處都是。再生林中，有時會長滿無法穿越的矮樹叢，阻擋去路。相對的，原生林中，在矮樹叢上方樹冠之下通常是較為開闊的空間，長著各種樹藤、匍匐植物，和其他高度較低的樹種，鳥類和小型動物通常也在這一層活動。而原生林裡高高在上的樹冠區，則是鳥類、蜂類、飛蛾和猴子的天下。

e. 相較於潮濕的叢林，乾燥的矮灌叢林較為開闊，通過的難度卻比較高，因為它缺乏明顯的地理特徵，沒有住民也沒有道路。然而，只要你有指北針、充足耐心和求生的知識，應該還是能夠順利穿越。

64. 移動

只要不陷入驚慌，在叢林中也可以安全的移動。當你孤身一人獨處叢林中，首要之務是，找個地方坐下來放鬆自己，整理思緒，理清問題。下面是你應該做的幾件事：

a. 查明自己所在的位置，愈準確愈好，這樣才能訂出一條前往安全之地的移動路線。如果手上沒有指北針，可以利用太陽和手表做為判斷方位的輔助。

b. 盤點飲水和食物存量。

c. 前進時往固定的方向移動即可，不一定要走直線。盡量避開障礙物，不要刻意挑戰它們。在敵區，要善用天然的隱蔽物。

d. 配合地形和情勢所需，行進時你可能需要扭轉肩膀、挪動屁股、彎下身子，或是適時蜷縮、伸展身體。此外，前進的步伐也可能得時快時慢。穿越叢林有特殊的技巧，如果陷入浮躁的情緒，只會徒增碰撞而多受皮肉之傷。

e. 練就叢林之眼。

f. 保持警覺。

g. 經常確認自己行進的方向。

h. 如果偏離前進軸線不超過 20 吋，可以盡量沿著既有的路徑或是地形的界限行走。

i. 行進的速度盡量保持穩定。

j. 如果情況允許，盡量利用溪流做為移動的工具。

65. 庇護所

a. 選擇合適的位置。

(1) 架設營地應該選在一個樞紐位置，或是開闊地上距離沼澤略有距離的高點，如此可以減少蚊蠅的干擾，因為這樣的地形應該比較容易受到風的吹拂。

(2) 不要選在帶有枯枝的大樹下，因為枯枝可能會掉下來。也不要在椰子樹下。

(3) 在山區的叢林裡，夜晚會變冷，盡量避免在受風處架設營地。

(4) 乾河床也應避免，因為一旦下雨，幾個小時內就會被雨水淹沒，所以要遠離這樣的地形，以免因為沒注意到下雨而發生意外。

（5）如果你在日間搭營休息，利用夜間移動，那受到庇護的河流沿岸會是最佳的紮營地點。

b. **庇護所的形式**。庇護所架設的形式，主要受到架設時間的影響，除此之外，永久性庇護所和半永久性庇護所的結構也不相同。適用於叢林的庇護所有下列幾種：

（1）將降落傘懸掛在綁在兩棵大樹上的繩子或樹藤上，就可以架設成簡易的降落傘庇護所。

（2）將結構完整的棕櫚葉或其他類似的樹葉、樹皮、草席覆蓋在 A 字形（圖 186）骨架上，就可以架設出茅草屋。架設時應該仿效屋瓦的結構，由下往上傾斜，這種小屋可以製作出極佳的防水效果，算是相當理想的庇護所。要增加

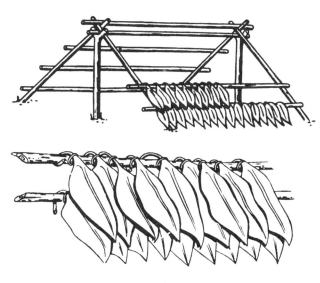

圖 186 A 字形骨架

防水效果時可以這樣做：在一片平坦的石板上或小石頭堆成的平台上起一個火堆，等到石頭充分加熱後，放上香蕉樹摘下來的寬闊香蕉葉，受熱後葉子會逐漸變成深褐色，表面也變光滑，此時防水性能最佳，而且更加耐用，就可以做為屋瓦使用。庇護所架設完成後，在牆外挖一條往下流的排水溝，就可以讓地板保持乾燥。

c. **床鋪**。不要直接睡在地面上，你可以利用竹子或在小樹枝上覆蓋棕櫚葉鋪成一張床（圖187）。此外，利用降落傘做成吊床，也可以睡得很舒服。如果需要更簡便的床，將樹枝或蕨類、甚至枯木的樹皮鋪在地上，都比直接睡在地面上好。

66. 水

a. 要在叢林中找到水源通常不難。可以利用下列的訣竅：

(1) 從清澈、快速流動、溪床布滿卵石的溪流取來的水，既可做為飲用水，也能用來沐浴。不過在飲用之前，還是要先煮沸或使用化學藥劑消毒。

圖 187 竹床

(2) 遇到混濁的溪流或湖泊，只要在距離岸邊 1 ～ 6 呎之內的地上挖個洞，等水滲進來，讓泥土沉澱即可。

(3) 從熱帶地區的溪流、水塘、湧泉或沼澤取水飲用，一定要先經過淨水處理才安全。

(4) 在地上挖洞再鋪上防水帆布可以蒐集雨水。

(5) 從樹藤或某些植物上都可以取得水，樹藤算是非常好的水源，竹子的莖裡通常也都有水。

(6) 動物的足跡通常可以指引水源的方向。

b. 椰子，尤其是綠色椰子，可以提供椰子汁，口感好又營養，從椰子的花穗上切開可以得到帶甜味的汁液。椰子一年四季都可以取得。馬來扇葉、水椰子和砂糖椰子等棕櫚都能夠提供可飲用的甜汁液。

67. 食物

a. **豐富性**。叢林中的食物非常豐富，不過有一部分帶有毒性。只要猴子能吃的東西，對人類來說通常也是安全的，如果心中依然有疑慮，可以小量試吃，看看結果如何。小量且緩慢的吃下陌生食物才是明智之舉。實際上在熱帶地區的聚落裡，所有人工栽植的蔬菜水果，和被當地原住民接觸過的食物，都已經被細菌汙染。栽植的蔬果通常使用人類的排泄物做為肥料，這就是汙染的來源。這些蔬果絕對不能生吃，除非你已經剝去外皮，或是用刀子將外皮削掉。要百分之百安全，請將所有蔬菜烹煮過再食用。此外，要小心防範蒼蠅，因為牠們會讓烹煮過的食物再度受到汙染。

b. **魚類**。熱帶水域中有些魚類帶有毒性（參見第 7 章），不過

也有很多魚類可以食用。最安全的可食用魚類，來自開放的海洋和懸崖下的深水潭。一個聰明的求生者光是仰賴海邊的貝類、海螺、海蛇、龍蝦、海膽、小章魚等就可以順利生存下來。熱帶溪流中吸血的小蟲很多。

(1) 某種魚是否適合做為食物，其實沒有一定的準則。在某些地區可以食用的魚類，到了其他地方可能被視為無法食用，這通常取決於區域特色、當地的食物類型，有時甚至跟季節有關。不熟悉的魚類，先試吃一小口，如果沒有出現異樣，再繼續吃剩下的部分（參見第 4 章）。

(2) 在熱帶地區，魚類的腐壞極快，捕獲之後要盡快食用。**熱帶魚類的內臟和魚卵千萬不可食用。**

(3) 提醒一點，凡是適用自己家鄉的釣魚手法，在叢林中應該也適用（參見第 4 章）。

c. (1) 植物。參見第 4 章。

(2) 某些植物帶有毒性（參見第 7 章），應該避免食用，包括下列幾種：

(a) 海茄苳（white mangrove，圖 188，又稱為盲眼樹 blind-your-eye），這種植物出現在紅樹林沼澤帶、河口或海岸，皮膚碰觸到樹汁會引起水泡，**碰到眼睛會導致眼盲。**

(b) 刺毛黎豆（cowhage 或 cowitch，圖 189）。通常出現在矮灌叢四處滋生的野地，但是很少在真正的森林中出現。花朵和豆莢上都有絨毛，帶有刺激性，接觸到眼

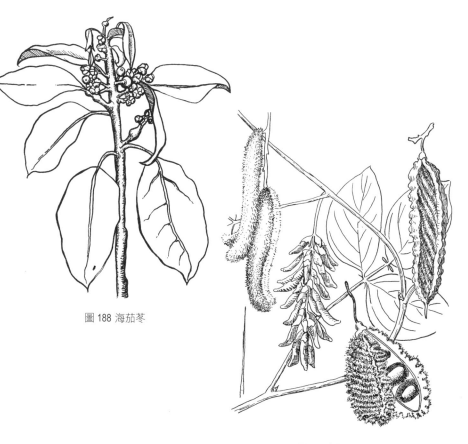

圖 188 海茄苳

圖 189 刺毛黎豆

睛會導致失明。

(c) 蕁麻樹（nettle tree, 圖 190）。分布廣泛，池塘邊尤其常見，帶有毒性，一旦碰觸會引發燒灼感。

(d) 曼陀羅花（thorn apple 或稱 jimson weed，圖 191）。是廢棄的土地上或墾植的田園中常見的雜草。整棵植株都帶有毒性，尤其是種子毒性最強。

（e）馬來亞大風子樹（pangi, 圖 192）。通常出現在馬來西亞的叢林中，種子帶有氫氰酸（prussic acid）。

（f）麻瘋樹（physic nut, 又稱油桐樹，圖 193）。種子會造成強烈腹瀉。

（g）蓖麻樹（castor oil plant, 圖 194）。外表類似灌木，通常出現在開闊地形的灌木叢中，種子帶有毒性，並且會造成強烈的腹瀉。

68. 生火和烹煮

a. **生火**。

（1）**挑選生火處**。請選擇一處環境乾燥，有遮蔽，火勢不會隨意蔓延的地方。如果在雨季，可能要緊靠在大樹下才能找到乾燥的地方。

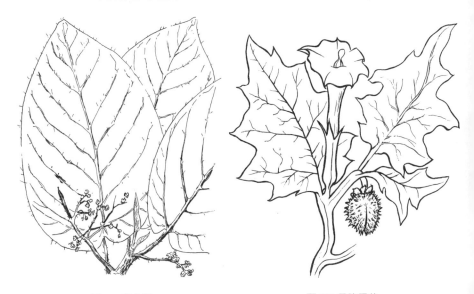

圖 190 蕁麻樹　　　　　　　　　　圖 191 曼陀羅花

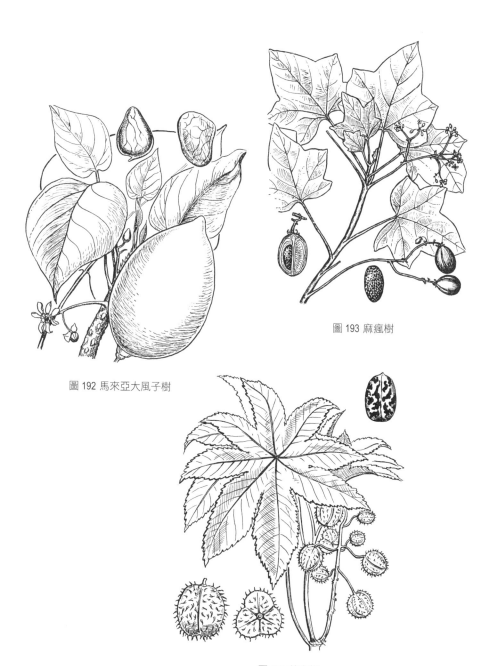

圖 192 馬來亞大風子樹

圖 193 麻瘋樹

圖 194 蓖麻樹

(2) **火種**。優良天然的火種材料包括棕櫚葉、乾木頭、樹皮、樹枝、鬆軟的地衣、乾枯的野草及蕨類。從成長中的樹苗削下的青綠色樹皮也非常適合（參見第 5 章）。

(3) **燃料**。任何可燃的東西都可以做為燃料，例如枯木、枯枝，甚至某些還帶著綠色的木頭。圓木乾枯之後中心部位很容易燃燒，枯枝枯葉可以從高懸在頭上的樹藤或樹枝上找到。將綠葉丟到火堆上引發的煙霧可以驅蚊。

(4) **生火**。在第 5 章討論了一些生火的方式，其中有些也可以用在叢林中。

b. **烹煮**（參見第 5 章）。在叢林中烹煮食物，最好利用水煮和烘烤的方式。將竹子切成一段一段可以做為裝水的容器。

69. 服裝

a. 必須可以完整遮蔽，否則你的身體就會受到水蛭或昆蟲的侵襲，也會因為周遭環境而擦傷、刮傷，甚至割傷。

b. 所以你應該擁有：

(1) 夠寬鬆的服裝，能夠塞進手套和襪子。

(2) 夠強韌的服裝，以抵抗嚴重的磨耗。

(3) 頭部防蚊網罩以及防刺手套。

(4) 口袋很多的衣服，以攜帶緊急用品，例如地圖、指北針和火柴。

(5) 陸軍軍靴，這是最適合叢林使用的鞋子。

70. 健康

a. 概述。除非你能讓身體保持強健，要不然在叢林中既要躲避敵人又要求生，無異緣木求魚。在一般情況下，要保持強健的體魄難度很高，但是只要依照下列原則，機率就高很多。

(1) 避免受傷。在叢林中不要求快，你贏不了大自然。

(2) 除非要觀察方位，不然不要爬到高地上，沿著路途較長的平緩等高線行走會是較好的選擇。

(3) 要經常更換和清洗襪子以保護雙腳，也要經常幫鞋子上油，以避免裂開和腐爛。

(4) 如果發燒，就要停止移動，一直到燒退為止，發燒時記得多喝水。

(5) 慎防蝨子、蜱、水蛭、蚊子、毒蟲和其他害蟲的侵擾，牠們對你的健康和生命造成極大的危害。

(6) 避免受到進一步的細菌感染。在高溫潮濕的熱帶，只要受傷就很容易被細菌感染，請用乾淨的布塊覆蓋傷口以保護它，如果可以請先將布塊消毒。

(7) 請補充因流汗而流失的水分和鹽分，以預防熱衰竭、抽筋和中暑。請大量飲用經過消毒的水，如果你有鹽錠，每一壺水（約 0.95 公升）加入兩片混勻。如果你感受到酷熱對身體的影響，找個陰涼處歇息，每 15 分鐘喝半壺這種的鹽水，直到身體的狀況改善為止。

(8) 避免曬傷。

b. 疾病與發燒。熱帶地區常見的疾病包含：

(1) **瘧疾**（參見第 7 章）。

(2) **痢疾**。因受到汙染的食物和飲水而起（參見第 3 章）。

(3) **白蛉熱**（sand fly fever）。症狀和瘧疾很類似，需讓病患喝下大量飲水或其他液體，並休息到燒退為止。如果手上有阿斯匹靈或解熱鎮痛消炎三合一的藥錠，每 4 小時吃兩顆，直到吃下 6 顆為止。

(4) **斑疹傷寒**。熱帶地區常見的斑疹傷寒有好幾種，主要經由下列幾種方式傳染：跳蚤、蝨子和塵蟎。共通的症狀是極度頭痛、虛弱、發燒、身體痠痛，病患的膚色通常顯得暗沉，而且可能產生粉紅色斑點或起灰疹。如果沒有適當的醫療照護，各種斑疹傷寒都會致命。要避免感染，得從嚴格要求個人衛生做起，避免接觸帶有蝨子、跳蚤等感染源的齧齒類動物，也不要在蟎類出沒的草皮上活動。疫苗接種對蝨子傳染的斑疹傷寒很有效，記得定期檢查接種，以確保防護力有效。

(5) **登革熱**（參見第 7 章）。

(6) **黃熱病**（參見第 7 章）。

71. 原住民

講述二次大戰在西南太平洋求生的故事中，有高達 90% 的比例談到，他們接觸的當地原住民大多數都伸出援手。至於那些表現得不友善或出現欺騙行為的，都是因為：

a. 他們畏懼敵方的占領軍。

b. 求生者展示武器，或利用槍枝、刀具、棍棒等脅迫他們。

c. 求生者隨意展示金錢，或是實際給予金錢、裝備等回饋時毫無節制。

四. 沙漠地區

72. 沙漠的分布

a. 「沙漠」其實有好幾種形態，包括鹽漠、石漠以及沙漠。有些荒漠沒有植物也沒有動物，有些則長了雜草和多刺的灌木叢，所以駱駝和山羊，甚至綿羊可以啃草皮而生。不管你遇到哪種沙漠，環境都是極端的，白天酷熱，晚上嚴寒，也沒有任何植物、樹木、湖泊或河流。世界各地都有沙漠存在，它幾乎占地球表面五分之一的面積（圖195）。

b. 最為人所知的沙漠，包括撒哈拉沙漠、阿拉伯沙漠、戈壁以及美國西南部的平原地帶。

(1) 撒哈拉沙漠是世界上最大的沙漠，橫向從北非大西洋岸一直延伸到紅海，縱向從北方的撒哈拉亞特拉斯山脈（Sahara Atlas Mountains）往南延伸到位於熱帶非洲的尼日河（Niger River）。撒哈拉沙漠大部分都是石礫平原，因為沙都被風吹走了，不過這裡也有海拔高達11,000呎的荒山。

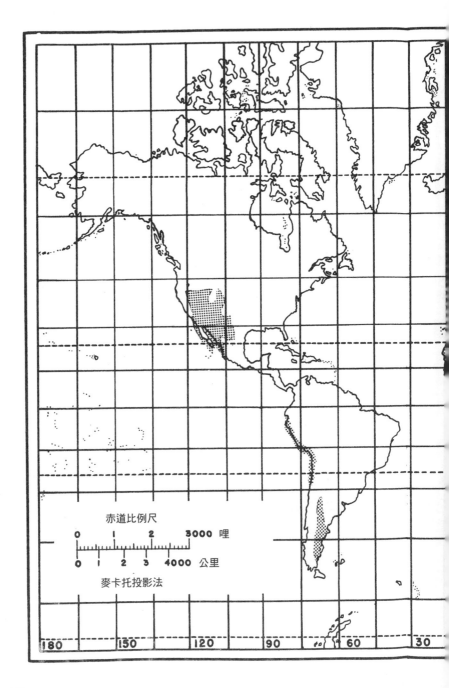

赤道比例尺

0　1　2　3000 哩

0 1　2　3　4000 公里

麥卡托投影法

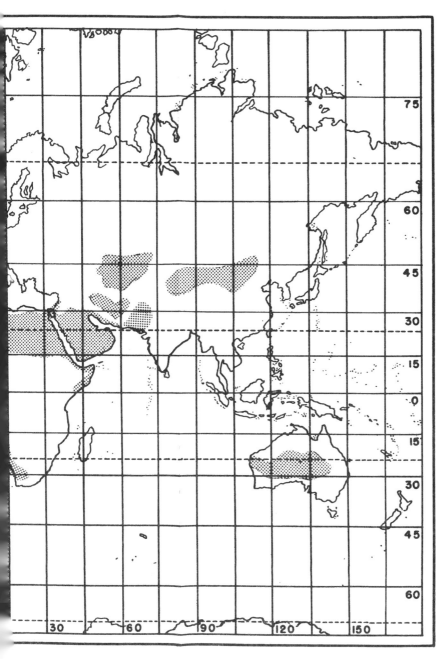

圖 195 沙漠分布圖

(2) 除了富饒的地中海、紅海、阿拉伯海沿岸，以及底格里斯河和幼發拉底河河谷，阿拉伯沙漠幾乎涵蓋整個阿拉伯半島。由於阿拉伯沙漠產油，所以在沙漠的邊緣地帶已經建立起許多現代化社區，這些文明地區的出現讓你在這裡行動時更加安全。然而，阿拉伯沙漠詭譎難測，即便是當地的阿拉伯人也可能迷失方向。

(3) 戈壁是中亞地區眾多沙漠之一，夾在俄羅斯和中國之間，戰略地位十分重要。戈壁和光禿禿的非洲大沙漠不同，很多地方都可以看到零星的草地，除此之外，當地還有一些建設已久的水道，從附近的山區引水進來，不過多半時候這些水道都呈現乾涸狀態。

(4) 美國西南部的沙漠，一般來說，植物的樣貌較為豐富，景觀的變化較大，地貌也比撒哈拉和戈壁更崎嶇。不過一如其他地方的沙漠，這裡的濕度很低，水源之間的間隔也非常遙遠。

73. 移動

a. 要在沙漠中生存，水是最重要的因素，所以就算得拋棄某些東西，也要盡你所能多帶些水。以下是當你打算開始移動時的幾條行動準則：

(1) 盡量在黃昏或是清晨移動，白天很熱時，應該躲在陰涼處休息。

(2) 應該往海岸、已知的路徑、水源或聚落移動。當你沿著海岸行走時，可以用海水將衣物打濕，以減少流汗。

(3) 盡量挑選較容易行走的路線，亦即避開鬆軟的沙地和地形崎嶇之處，順著既有的路徑行走。遇到沙丘區，請循著沙丘之間較硬的谷底或沙丘的稜脊行走。

(4) 除非在靠海的沙漠地區，或是有大河流過之處，否則沿著溪流走並不會將你引導到海邊。大多數沙漠中的河流都會流向封閉的盆地或季節性湖泊。

(5) 請穿著合適的服裝，以抵抗強烈的直射日照，並避免大量的汗水蒸發。如果手上沒有太陽眼鏡，自製一副狹縫護目鏡（圖185）。必須留意的是，沙漠地區的服裝也必須能夠保暖，因為夜間通常很冷。

(6) 保護雙腳。配發給你的陸軍軍靴非常適合在沙漠中行走。天氣涼爽時，你可以赤腳走在沙丘上，但是在夏天，這些沙會灼傷腳底。只要沿著商隊的路線走，你就不遇見流沙或破碎、多岩石的地形。

(7) 能力所及，應該檢查地圖的準確性，因為沙漠地區的地圖通常不太準確。

(8) 遇見沙暴時應盡速尋找掩蔽，因為能見度很低，所以應該停止移動。這時你可以在地上畫箭頭，或是利用石頭排列，抑或利用其他就手的東西標示自己行進的方向。接下來，背對風的來向躺臥，睡覺休息直到沙暴離開，記得用布遮住臉。不用擔心沙會將你埋住，就算在沙丘區，沙要將一頭死去的駱駝埋住也需要好幾年。可能的話，從沙丘背風坡找尋掩蔽處。

(9) 由於沙漠中缺乏明顯的地貌，容易造成距離錯估，所以估
算距離時應該算成三倍（參見第 2 章）。在撒哈拉、戈壁
以及美國西南部沙漠大多數地區，汽車都是最實用的交通
工具。傳統的交通工具，則包括駱駝、馬、驢子等。駱駝
雖然脾氣不好，速度也慢，但是就算沒水牠也可以在沙漠
中行走 8 ～ 10 天。

74. 庇護所

尋求掩蔽之處，以隔絕陽光、酷熱和不時發生的沙暴，是在沙
漠中求生最重要的考量。由於沙漠中要找到材料架設庇護所很難，
因此以下提供一些替代方式：

a. 將沙子覆蓋在身上，多少可以保護不被曬傷。將身體埋入沙
中，也可以減少水分流失。有些沙漠的生還者報告，沙的重量產生
的壓力，可鬆弛舒緩疲倦的肌肉。

b. 如果你手上有降落傘或其他合適的布料，在沙地裡挖個凹
洞，再以降落傘或布料覆蓋，就是一個庇護所。在多岩石的沙漠地
帶或長著各種灌木叢或野草的小沙丘，可以將降落傘、毛毯等掛在
岩石或灌木上做為庇護所。

c. 利用沙漠中自然的景物做為遮蔽或庇護所，例如一棵樹、一
塊大岩石或洞穴等。乾燥河床的河岸也可以做為庇護所，只不過一
陣驟雨之後，你暫時的家就會立刻被河水淹沒。乾河道的兩岸、峽
谷、山溝等，最容易找到洞穴。

d. 可能的話，盡量利用當地原住民的庇護所。根據二次大戰部
分生還者的報告，即使是沙漠中的墓穴，也被用來做為庇護所，以

防範大自然的考驗。

75. 水

a. **概述**。沙漠中，水是最重要的資源。不管食物補給多麼充足，你還是需要水。在炎熱的沙漠地區，每天起碼需要 3.8 公升的水。如果能控制排汗量並利用較涼的夜晚移動，3.8 公升的水大約可以讓你移動 20 哩。如果是酷熱的白天，運氣好可以走 10 哩。圖 196

完全不移動…

白天陰涼處最高氣溫（華氏）	每人可分配水量　美國加侖					
	0	1	2	4	10	20
120	2	2	2	2.5	3	4.5
110	3	3	3.5	4	5	7
100	5	5.5	6	7	9.5	13.5
90	7	8	9	10.5	15	23
80	9	10	11	13	19	29
70	10	11	12	14	20.5	32
60	10	11	12	14	21	32
50	10	11	12	14.5	21	32

白天陰涼處最高氣溫（華氏）	每人可分配水量　美國加侖					
	0	1	2	4	10	20
120	1	2	2	2.5	3	
110	2	2	2.5	3	3.5	
100	3	3.5	3.5	4.5	5.5	
90	5	5.5	5.5	6.5	8	
80	7	7.5	8	9.5	11.5	
70	7.5	8	9	10.5	13.5	
60	8	8.5	9	11	14	
50	8	8.5	9	11	14	

在夜間移動，體力耗盡後開始休息

圖 196 生存時間表 [16]

16 Adolp and Associates, Physiology and Man. New York, Interscience Publishers, Inc., 1974.

的表格為預估在不同情況下，你可以生存的時間。第 2 ～ 7 行顯示的是白天可生存的時間。

b. 保存水分。

（1）衣服最好穿戴整齊。服裝可以減緩汗水蒸發的速度，讓你更完整的利用排汗的冷卻效果，藉此幫助你控制排汗的速度。不穿上衣可能會覺得涼爽，但是會流多更多汗，還可能曬傷。

（2）待在陰涼處。可能的話，坐的位置應離地幾吋，因為只要離開沙子幾吋，溫度就會降低幾度。

（3）減緩行動的步調。如果可以減少排汗，你能以更少的水活更長的時間。但如果擁有充足的水源，你就可以按照你的計畫行動。

（4）除非已經確認有源源不斷的水源，否則不要將珍貴的水拿來洗滌。

（5）喝水要小口啜飲，不要大口狂吞。如果剩餘的水量吃緊，水就只能用來濕潤嘴唇。

（6）鹽一定要混在水中一起飲用，而且必須在水量充足的情況下才補充鹽分，因為鹽會讓你多喝很多水。

（7）在口中含小石塊或咀嚼草葉，都可以減緩口渴。用鼻子呼吸也可以減少水分的流失。不說話一樣也可以。

（8）在高溫的環境下，將每日的飲水控制在 0.95 ～ 1.9 公升可能引來災難，因為此時只喝這麼少的水會讓你脫水（參見 79 小節）。但你要控制的是排汗，而非控制水的配給。

c. **尋找水井**。除非你離綠洲或水井很近，否則一天要找到 3.8 公升以上的水非常困難。由於水井是沙漠中最主要的水源，所以當你沿著當地傳統路徑行走時，最好先找出它們的位置。除了水井，下面幾項是在沙漠中尋找水源的技巧：

(1) 走到乾涸的湖泊或河道的沙岸邊，在第一個沙丘後方的第一處低窪處挖一洞，下雨之後，雨水會匯集於此。挖到濕潤的沙子時就停止，讓水自己慢慢滲進來。此時如果再往下挖，可能就會挖到鹽水（圖197）。

(2) 在發現濕潤沙子的地方挖出一口深井。

(3) 在乾涸的河床下通常就有水可取。當河水逐漸乾涸時，剩下的水會往河道彎曲處的最低點流動，有些水就會滲入河床裡。所以請在河道彎曲處挖掘找水。

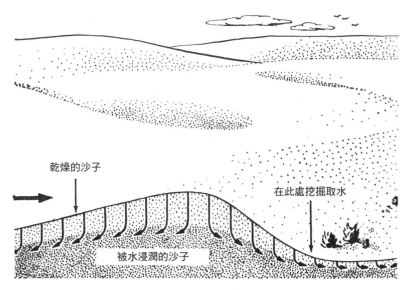

乾燥的沙子

在此處挖掘取水

被水浸潤的沙子

圖197 在沙丘區尋找水源

(4) 露水也可以做為水源，尤其是某些特定地區。冰涼的石頭或任何外露的金屬表面都可以做為露水的凝結器，你可以用一塊布吸收露水，再將露水擰出來。提醒一點，露水在陽光出現後很快就會蒸發，所以你要在此之前蒐集。

(5) 在溪谷中、峽谷邊緣或懸崖下，尋找那些可能藏身在岩石後面的天然儲水池。一般來說，靠近這些儲水池的地面都是硬質岩石或是被壓實的土塊，所以不容易留下動物的腳印。如果看不到這些痕跡，可以轉而利用動物的排遺尋找水源。

(6) 觀察鳥類飛行的路線，尤其是黃昏和清晨時分。在沙漠中，鳥類會圍繞著水洞盤旋。

(7) 在戈壁沙漠請放棄以植物做為水源的想法。在撒哈拉沙漠，你可以試著尋找野生的沙漠葫蘆（參見第 4 章）。美洲沙漠裡的大型金琥也含有大量水分，可以從肉質莖中擠出，但有時這可能不太容易，所以比較好的選擇，還是試著找尋水井或其他水源。參見第 3 章。

(8) 請忘掉那些關於井水有毒的傳說故事。這些故事之所以產生，是因為井水裡含有鹽分、強鹼或鎂，讓水喝起來帶有異味。

(9) 所有的飲水都要經過消毒，這在原住民村落裡或靠近文明聚落時要更加注意。

76. 食物

a. **概述**。在沙漠中要找到食物很困難，然而食物的重要性僅次

於飲水。但若是沒有食物，不出幾天你就會陷入生病的狀態，所以從求生一開始就要分配食物，前面第一個 24 小時，不要吃東西，接下來除非有水，否則也盡量不要吃。

b. 天然食物來源。

(1) 動物在沙漠裡很少見，在水洞附近可能可以找到老鼠和蜥蜴，這些也許就是你僅有的食物。類似鹿的動物偶爾會出現在開闊的沙漠地區，但是很難靠近。最常見的沙漠動物是小型齧齒類動物（兔子、土撥鼠、老鼠等），以及蛇類和蜥蜴，牠們通常出現在灌木叢附近或水邊。也可以試著在岩石上或草叢裡尋找蝸牛。

(2) 有些鳥類會出現在沙漠地區，你可以吻手背發出吸吮聲音吸引牠們。沙雞（sand grouse）、鴇鳥（bustard）、鵜鶘，甚至連海鷗都曾出現在沙漠裡的湖泊上。你可以利用安置好餌食的重壓陷阱或裝上餌食的鉤子來捕捉（參見第 4 章）。

(3) 通常有水的地方就有植物。許多沙漠植物看起來乾癟又不好吃，所以盡量找比較柔嫩的可食用部位。你可以試著吃植物所有長在地面上的部位，例如花、果實、種子、嫩莖以及樹皮。在特定的季節裡，你應該可以發現一些草類的種子或灌木的豆莢。刺槐（acacia）的豆莢通常都帶刺，和美國西南部的牧豆樹（mesquite）或貓爪草（catclaw）很像（圖 198）。仙人掌果（一種仙人掌）是美洲的原生植物，在北美洲尤其常見，現在在近東地區或澳洲沙漠一

圖 198 刺槐

樹枝帶刺

為高約 10 呎的灌木

花為白色，帶有香氣

刺槐的豆子
可以食用

探查根部看是否有水可取

帶都可以發現蹤跡。參見第 4 章。

(4) 所有的草類幾乎都可以食用，可惜的是在撒哈拉和戈壁沙
漠能找到的品種都很難吃又缺乏營養。不論哪種植物，只
要你能找到就該吃吃看，至少淺嚐一口，就算有毒，淺嚐
也不會要你的命。在非洲北部、亞洲西南地區以及印度和
中國部分地區，你應該可以找到棗子。

c. **在地食物。**

(1) 撒哈拉沙漠的在地食物味道可口，營養也豐富。不過戈
壁的在地食物你大概興致不高，因為蒙古人的衛生習慣比
不上阿拉伯人。欲保持飲食安全，所有食物都應該經過烹
煮。特別呼籲，對原住民樂於提供食物的慷慨，別辜負他

們的好意，也不要破壞他們的印象。

(2) 在地的日常食物，例如牛奶、奶油、冰淇淋、牛油以及起士等，都是危險的食物，連原住民提供的水果或其他烹煮過的食物也一樣。最安全的方法是交換或購買原始食材自己烹煮。

77. 生火和烹煮

a. 在綠洲及其附近，可以找到棕櫚樹葉之類的燃料。一旦來到一望無際的沙漠，只要發現任何乾枯的植物都不可放過。如果找不到任何木頭，可以用乾駱駝糞便代替。

b. 如果沒有火柴，在此地最有效的生火方式，應該是讓陽光直接透過放大鏡來生火。其他較原始的生火方式在此地恐怕無法應用。

78. 服裝

a. 你的穿著必須能保護自己免於陽光直曬，並能控制排汗量，以及隔離沙漠中惱人的昆蟲。

(1) 白天的穿著要能完整覆蓋身體和頭部，最好穿長褲以及長袖的上衣。

(2) 脖子後方應披上類似圍巾的布塊，以防止曬傷（圖199）。

(3) 如果你必須拋棄某些衣物

圖199 自製後頸保護巾

以減輕行囊重量，記得要留下足夠的衣物，讓你在沙漠的寒夜中足以保暖。

(4) 穿著衣物應盡量寬鬆。

(5) 只有人完全在陰涼處才能將衣服敞開，因為反射的陽光一樣能將你曬傷。

b. 保護雙腳非常重要，甚至可以說是生死盡繫於此。以下列出一些有用的技巧：

(1) 就算你得常常停下腳步來清理，也不要讓沙子和蟲子鑽進襪子和靴子裡。

(2) 如果你穿的不是靴子，可以用手上任何一種布料做成纏繞式綁腿。製作時剪出兩條布條，寬 3 ～ 4 吋，長約 4 呎，先將布條纏繞在鞋子開口上，再往小腿上旋繞，如此就可以避免絕大多數的沙子溜進來。

(3) 如果附近有整修過的汽車，可以利用舊輪胎的胎壁自製涼鞋（圖 200 ）。如果做好的鞋底剛好有破損之處，最好再利用耐磨的布料加強。

(4) 在陰涼處休息時，應將鞋襪都脫下。不管穿脫，動作都需小心，因為你的腳可能會腫脹到穿脫都有困難。

(5) 千萬不可赤腳走路，沙子會讓你起水泡。同樣的，赤腳走過鹽地或泥濘地也會導致鹼灼傷。

(6) 自製營地使用的簡易木屐，既可保護雙腳，又方便在營地附近活動。製作時使用皮繩將木片綁緊，再穿到腳上即可。裸露的腳背要特別注意防曬。

圖 200 自製涼鞋

79. 健康

a. **生理上的危害**。整體而言，沙漠的環境相對健康。不過酷熱和陽光的各種影響，伴隨部分或完全缺水，是你最大的威脅。沙漠瘡（desert sore）通常從小型的擦傷發展而來，痊癒不易，也會產生某些不適感。瘧疾除了在撒拉哈沙漠中的某些綠洲出現過，基本上完全絕跡。只要注射疫苗就可以預防傷寒和副傷寒（paratyphoid）。只要注意飲食衛生，不要吃未烹煮的當地食物，就可以避免感染痢疾。性病雖然很普遍，不過只要保持個人清潔和飲食的良好習慣，你應該就能倖免於難。

b. **昆蟲、蛇類、蠍子**。在沙漠地區，蒼蠅、沙蚤（sand flea）以及蚊子，不僅會對生理造成危害，也是心靈上的威脅。昆蟲的數

量相對較少。某些地區你會碰到蛇類和蠍子（參見第 7 章）。

　　c. 脫水。當你的身體因為流汗流失大量水分，就稱為脫水，這些流失的水分需要透過喝水補充，否則身體運作的機能會衰退。首先，你會持續口渴而且感到不適，接下來動作變遲緩，喪失胃口。此時如果再流失更多水分，就會開始嗜睡，體溫升高。如果流失的水分達到體重的 5%，就會開始噁心。當氣溫達到 32℃ 或更高，脫水達 15% 可能就會致命。而當氣溫為 29.5℃ 或更低時，能夠忍受的脫水量會變成 25%。值得慶幸的是，只要及時喝水，身體的水分就會回復正常。當飲水僅能少量供應時，你無法避免脫水，不過的確能減緩它的速度。

80. 原住民

　　a. 在沙漠中行走傳統路徑的種族多半友善，而且就和世界上其他居住在自然環境中的種族一樣，天性慷慨大度，尤其當你以友善的態度現身時更能體會。相處的訣竅，就如俗諺所說：入境隨俗。以下列出幾個重點禁忌，切莫觸犯：

　　（1）在其他人面前不要對冒犯者大聲吼叫。

　　（2）不要打聽別人老婆的事。

　　（3）不要將零錢丟到別人腳跟前，這是明顯的侮辱。

　　（4）不要對原住民發誓。

　　（5）不要用腳在沙上畫沙畫或地圖，要彎下腰用右手畫。

　　（6）不要賭博，這是禁止之事。

　　（7）坐姿要端正，如果是盤坐或是跪坐，不要讓鞋底朝天。

　　（8）不可失去耐心。

(9) 不可失去友善的態度。

(10) 不要挑逗原住民女子。大多數原住民民族道德標準嚴格，只要違反必定受到懲罰。而且女人在當地擁有自由，極有可能已經染上性病。

b. 向上級詢問關於當地種族的新關資訊，例如特殊的風俗習慣或禮節。

五. 海上求生

81. 這真的會發生

a. **概述。**讓你必須面對海上求生考驗的原因有很多種，你搭乘的飛機或船舶可能因為自然因素如失火、碰撞或敵方攻擊而失事。但你為何會在海上漂流，原因不是那麼重要，重要的是該如何在海上活下來。如何求生，會因為隨身的食物、裝備不同而產生變化，你的求生技巧、臨機應變的能力和裝備的運用能力，也會造成影響。

b. **食物和裝備。**救生艇、充氣筏以及飛機上都有一些裝備可以應付海上緊急狀況，不過你必須清楚有哪些裝備，它們的用途，以及放在哪裡，並學會使用這些裝備。另外要特別注意釣魚用具是不是已經包含在內，因為魚類可能是你唯一的食物和水分來源。關於救生艇上的裝備清單、棄船準則，登上救生艇之後的指揮準則，請參見軍事手冊FM21-22。

82. 沒有食物和飲水的生存法

a. 如果沒有水喝，大概 4 天你就會開始精神錯亂，8 ～ 12 天

就會死亡。如果有水喝卻沒有食物，生存的時間大概可以拉長到 3
週。沒有食物卻還能存活一段時間的原因是，身體可以將體內的脂
肪和蛋白質轉化成熱量和能量。1 磅的體脂肪大概可以提供相當於
兩頓大餐的熱量。

　　b. 由於身體在消化食物、吸收養分甚至排泄廢棄物時都需要用
到水，所以除非你有水可喝，不然不要進食。此外，前 24 小時，
不要喝水也不要進食，接下來再按照配給進食。身體裡的水分不可
輕易流失，所以應該盡量隔絕陽光和風，以控制排汗，並保持平靜
避免激烈動作。定時將衣物打濕以防止曬傷。

83. 水

　　a. 在海上，天然的水源只有雨水、冰以及動物的體液。**海水不
可飲用**，它會讓你更口渴，並且從身體的細胞把體液抽走，經由腎
臟和腸道排出，導致水分流失。喝海水還可能造成精神錯亂和死亡。

　　（1）**雨水**。一旦下雨，一定要利用船上所有能裝水的容器蒐集
　　　　雨水，不管是水桶、杯子、錫罐、海錨、船艙蓋、帆、乾
　　　　淨的布條，以及任何帆布製的器具。在下雨之前就要先做
　　　　好蒐集雨水的規畫。如果預估雨勢不大，將布類容器先用
　　　　海水潤濕表面，鹽分對雨水的影響不會太大，將布料浸濕
　　　　卻可以預防雨水被纖維吸收。我們的身體可以儲存水分，
　　　　所以要盡量喝足。

　　（2）**冰**。海冰在凝結約一年之後，就可以將鹽分完全排除，成
　　　　為一種非常好的水源。這種超過一年的海冰，特點是邊角
　　　　已經磨成圓潤狀，而且帶著淡藍色。

(3) **海水**。在冷到結冰的天候下，可以從海水中取得淡水。先將海水裝入容器中，等它結凍，由於淡水會先結冰，鹽分就會往冰塊的核心部位集中形成鹽冰泥，將鹽泥丟棄，剩下的淡水冰塊應該足以讓你活命。

b. 救生船或充氣艇上也許會有化學性的海水淡化裝備，可以去除海水中的鹽分和鹼性物質，使用指南應該會隨附在裝備上。

c. 喝水應遵守的一些規範：

(1) 慢慢喝。下雨之後，可以喝水喝到飽，不過起碼花上 1 小時喝水，如此就不會讓腎臟直接把多的水分排出。

(2) 指北針裡填充的懸浮液不能喝，它有毒。

(3) 不要喝尿，因為它有危險性。

(4) 當存水量很少時，水只能用來濕潤嘴唇和喉嚨。水要吞下去之前，像漱口般，先充分濕潤整個口腔。

(5) 辨明是真口渴還是假性口渴。真口渴會產生類似燒灼的刺激感，而且口乾舌燥。產生假性口渴的原因，通常是純粹意識上想喝水、吃了一些食物，或是喝了帶有鹽分的水。

(6) 在口中含一顆鈕扣或咀嚼口香糖，多少可以抑制假性口渴。

(7) 離開救生艇之前，盡你所能的喝水，這樣在下次想喝水之前還有 24 小時可利用。

(8) 如果飲水受到海水的汙染，不要倒掉，它們可以少量的加到清水中，還是能利用。

84. 食物

　　a. 概述。大海中充滿各種生物，問題在於這麼豐富的食物來源如何捕獲。如果你有捕魚工具，那麼得到食物的機率就非常高，然而即使你什麼都沒有，也不用完全絕望。

　　b. 魚類。

　　(1) **概述。**務實說來，所有剛捕獲的海魚，不管生熟都可以食用且衛生無虞。在溫暖的地區，捕到魚之後立刻清理內臟和放血，不立刻吃掉的部分切成條狀薄片，然後晾起來曬乾或風乾。經過適當乾燥處理的魚肉，可以多放上好幾天。未經清理和乾燥處理的魚肉大約半天就會腐壞。如果魚腮呈閃亮的灰白色，眼睛凹陷，外皮和魚肉鬆軟，或是發出難聞的氣味，千萬不要吃。新鮮魚類的狀況和上述的情況應該相反，如果是海魚應該帶有海水的氣味和清爽的魚腥味。鰻魚也是魚類的一種，味道很好，但是不要和海蛇搞混。參見第 7 章。魚的心臟、血、腸子和肝都可以食用，不過魚腸要吃之前請先煮熟。大型魚類胃裡只消化了一部分的小魚也可以吃。此外，海龜也是可口的食物。

　　(2) **釣魚線。**你可以利用篷布或帆布做出強韌的釣魚線。製作時，從布塊上抽出線頭，再將三、四股短線綁在一起即可。你也可以利用降落傘繩、鞋帶或從衣服上抽出來的線。

　　(3) **魚鉤。**理論上所有在海上討生活的人，隨身都會帶著釣魚裝備。不過如果你剛好沒有，也可以自行製作度過難關。

　　(a) 魚鉤可以利用有尖端或短針的東西製作，如指甲刀、領

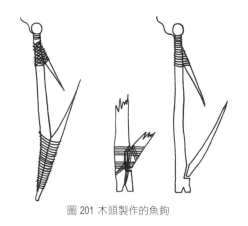

圖 201 木頭製作的魚鉤

章、胸章等，或是利用鳥骨、魚脊骨，甚至木片也可以（圖201）。製作木製魚鉤時，先將一段木頭削成短軸，並在靠近末端處挖個洞以安裝鉤尖，再用另一塊木頭順著紋理找出最硬的部分削成鉤尖，最後用帆布抽出的線將鉤尖綁在短軸上即可。

（b）利用硬幣和綁在釣魚線的鉤子，即可做成假餌（圖202）。

（4）**餌料抓鉤**。你可以從救生船上切下木料，自製抓鉤以採集海草。抓鉤的柄要選用較粗壯的木頭，上面挖出三個洞以安裝抓鉤。安裝時以 45°角將鉤子綁上木柄（圖203），木柄末端也綁上繩子，然後放在船後拖行。

（5）**魚餌**。你可以用捕獲的小魚做餌以吸引大魚。抓小魚可以用釣魚裝備中的手抄網撈捕，如果沒有手抄網，可以利用防蚊頭罩、降落傘布或衣服綁在船槳上自製一個。抓小魚時，將手抄網放入水中，往上撈即可。鳥類和魚類的內臟也可以保留下來做餌。有顏色的布料、閃亮的錫片，甚至襯衫上取下的鈕扣，都可以做成假餌，其他你方便取得的東西也都可以試看看。使用假餌時，在水中不斷扯動，讓它看起來像活的東西，也可以多嘗試不同的深度。

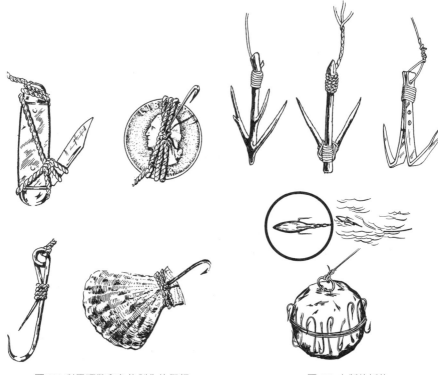

圖202 利用硬幣和魚鉤製作的假餌　　　　圖203 自製的抓鉤

(6) **海上捕魚**。下列是海上捕魚的一些訣竅：

(a) 魚肉多刺和牙齒巨大的魚最好避免。

(b) 釣線不可綁在固定處，因為大型魚類可能會扯斷它，也不要纏繞在身體任何一個部位上。

(c) 如果有大魚上鉤，小心不要讓牠弄翻船。

(d) 如果救生艇是橡膠材質充氣，小心不要讓魚鉤、刀子或魚槍弄破船。

(e) 先以體形較小的魚類為目標。如果鯊魚出現，則先停止釣魚。

（f）試著尋找魚群，牠們經常會成群跳出水面，如果可能就往魚群靠近。

（g）夜間時用閃光燈在水面上照耀，或是利用一片帆布或其他布料反射月光，因為光線會吸引魚類，所以牠們可能會因此跳上船。

（h）陰影會吸引很多種小型魚類，所以你可以將帆或篷布放進水裡吸引牠們。

（i）在開放海域抓到的魚，不管生熟都可以食用（水母和某些魚類的肝臟除外）。生魚肉沒有鹹味，口味也不錯。有毒魚類的清單參見第 7 章。

（j）將短刀綁在船槳上即是魚叉，可用來獵捕大型魚類。

（k）如果你丟失了所有的釣魚裝備，可以在水中拖一團魚或鳥內臟。一名生還者曾經提出報告，他讓魚咬下一口內臟，然後趁機抓到船上，一天之內捕獲了 80 尾魚。

（l）記得保養釣魚裝備。釣線要曬乾，魚鉤不要鉤到釣線，並且要清理乾淨。

c. **海草**。生海草既韌又鹹，非常難以消化，還會吸收身體的水分，所以除非你有大量的飲水再考慮吃海草。不過海草對海上求生來說是十分重要的一環，因為它是許多可食用的小型蟹類、蝦類和魚類的棲身之處。你可以利用抓鉤蒐集海草（圖 203），然後在救生船上將這些可食用的小動物抖下來。

d. **鳥類**。

（1）如果你夠幸運能夠抓到鳥類，任何品種都可以吃。鳥類有

時候會定居在救生船上，有些生還者曾報告，鳥類停在他們肩膀上的例子多不可數。如果鳥類膽小不敢靠近，可以將裝好餌的鉤子拖在船後，或是丟擲到空中。

(2) 鳥類在北大西洋不太常見，多半集中在沿岸，北太平洋的狀況也一樣。在較南邊的水域，很多鳥類會出現在離岸數百哩的海上。

(3) 海鷗、燕鷗、鸕鶿和信天翁可以用拖曳的餌鉤捕獲，或是將一片閃亮的金屬片或貝殼拖在船後，將這些鳥類吸引到槍枝的射程之內。如果鳥類停在雙手可及的範圍內，徒手也有可能捕獲。不過，鳥類多半膽小，如果停在救生艇上，應該也在你抓不到的地方，此時可以試試捕鳥套索。施作時，利用兩條繩子結成一個寬鬆的活結，如圖 204 所示，接著在套索中間放置魚內臟之類的餌食，當鳥飛來吃餌時，拉緊套鎖套緊牠的雙腳。鳥類全身上下都可利用，就算羽毛也可以填充到襯衫或鞋子裡，增加保暖度。

85. 陸地的跡象

a. 雲的跡象。雲和某些天空上獨特的反射光，是陸地將出現的最可靠徵兆。小朵雲會懸浮在環礁上，或是盤旋在小塊的珊瑚礁或暗礁上。靜止不動的雲或山狀雲，通常會出現在多山島嶼和沿海陸地的最高處。因為流動的雲會一直從它們旁邊飄過，所以很容易辨識。其他出現在空中的陸地跡象是燈光和反射光。凌晨時分在特定地區出現燈光，通常表示那是山區，尤其在熱帶地區。在極圈附近，如果灰濛濛的天空出現一片清楚的亮光，就表示開放水域中有一大

片浮冰或岸冰。

　　b. **聲音的跡象**。從陸地上傳來的聲音，可能來自某個方向不斷啼叫的海鳥、船舶及浮標被海水拍打的聲音，或其他來自文明社會的聲音。

　　c. **其他的陸地跡象**。鳥類和昆蟲出現的頻率增加時，代表離陸地不遠。海草通常生長在淺海，所以也代表陸地近了。海灣裡的浮

圖 204 捕鳥套索 [17]

17 航空訓練，美國海軍軍官海上作業。出自《如何在陸地與海上求生》，美國海軍學院一九四三、一九五一年出版。

冰通常表面較光滑，形狀扁平，顏色也比大型浮冰白，看到這種小型浮冰就表示距離內灣不遠，尤其當這些浮冰聚攏在一起時，更是明顯的跡象。陸地上的氣味會隨風飄到很遠的地方，這也是一種判斷法，在濃霧漫天或夜間需要導航時，這種方式會顯得特別重要。漂流的木頭和植物的數量逐漸增加，這也是靠近陸地的跡象。

86. 橡膠救生艇的維護（圖205）

　　a. **概述**。因為墜機或沉船而成為海上求生者，兩者的機率應該差不多。飛機的救生設備使用的是橡膠充氣艇，你必須了解它的保

附遮陽罩的 6 人用救生艇

20 人用救生艇

單人救生艇

圖 205 充氣式橡膠艇

養和維護方法。

b. **完全充氣**。一定要確認你的救生艇是否完全充飽氣，如果提供主要浮力的氣室不夠硬，可用打氣筒打氣或直接用嘴吹氣。除非有傷患必須平躺，否則只要有交錯型的充氣椅墊就將它充飽氣。充氣適當即可，氣室應呈正圓柱，而非像鼓皮一樣突出緊繃。空氣遇熱會膨脹，天氣如果轉熱，就放掉一些空氣以策安全。

c. **海錨**。你可以使用海錨（圖206），或是利用充氣艇的外罩或排水桶做成類似的拖曳物，以維持救生艇行進的方向或位置。尤其是當你想停留在船舶或飛機殘骸附近時，這個裝置非常有用。不要讓海錨的繩子摩擦救生艇的船緣，以免磨破船皮。在暴風雨中，

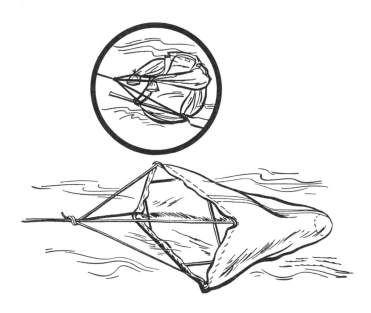

圖 206 海錨

海錨還可以讓船頭對著風的來向，增加安全性。

d. 刺破。當心別把救生艇弄破。天氣好的時候，脫下鞋子綁在艇上。留心魚鉤、小刀、錫罐或其他尖銳的東西，讓它們遠離艇底，避免戳破小艇。

e. 防浪防風罩。救生艇應該盡量保持乾燥，尤其遇到暴風雨時，應架設一頂防浪防風罩。重物應該放在艇身中間，以保持良好的平衡。如果有多人登艇，體重最重的人應坐在中間。

f. 滲漏。滲漏通常比較容易發生在充氣口、接縫處及水面下的船皮。救生艇上通常附有維修套件，主要就是用來維修些滲漏。

g. 帆。絕對不要將帆下方的兩個邊角一起繫到救生艇上，否則一陣突來的強風就會將救生艇吹翻。想辦法讓帆下方的兩個邊角可以簡單的調整鬆緊，再依照需求來控制。

87. 發送訊號

a. 概述。在海上求生時，有很多方式可以發送訊號，包含無線電、閃焰、染料標記、鏡子、燈光和哨子。發送訊號要非常謹慎，除非你能確認對方可以聽到或看到，因為真正能提供救援的機會稍縱即逝，錯過之後機會不再。身邊如果沒有任何通訊裝備，可以用船槳拍打或翻攪水面。

警告：請確認你要引起注意的對象是朋友而非敵人。

(1) **無線電**。如果你的救生船或充氣艇上配備無線電，請按照操作手冊的指示發送訊號和操作相關功能。使用無線電之前，先確認是否已經不在敵方接收範圍內。

(2) **反射鏡**。參見第 2 章。

(3) **燈光和閃焰**。信號槍、閃焰彈、煙霧信號彈、求救信號燈（常見的救生船裝備）等裝備的使用說明，通常都會隨附在儲放這些裝備的防水盒裡。提燈可在夜間提供照明之用，也能夠用來發送訊號。除此之外，閃光燈也是夜間發送訊號的好工具。

(4) **信號旗**。最能夠充分顯現信號旗訊息的方法是，兩個人各拉一邊，將旗幟拉緊，然後移動旗幟以增加辨識度。信號旗如果架在旗竿上，可視距離大幅增加。

(5) **船艙蓋**。如果你使用篷布或船艙蓋做為上罩，可以在朝上一面寫上求救文字。當搜救飛機出現在視野之內，揮動這塊布做為訊號。

(6) **口哨**。在視線不良時，使用口哨來吸引水面船隻或岸上人員的注意。當其他的救生船在夜間四散漂流時，可以利用口哨標定彼此的位置。

b. **避免接觸**。施行下列步驟即可避免和敵方接觸：

(1) 只在夜間移動，白天利用海錨防止漂流。

(2) 在救生艇中身體放低。

(3) 將布料藍色面朝上做為偽裝，並躲在偽裝布之下。

(4) 除非已接近友軍基地，在距離敵方海岸 250 哩的範圍內，請勿使用無線電。

(5) 如果被敵軍的飛機發現，並且已經開火射擊，請準備跳船躲到水裡。如果是 20 人用的大型救生艇，跳下船並躲在船體下方。

88. 航海技術

a. **瞭望**。除了傷員或病號，所有同在一條救生艇上的人都應該輪流瞭望。排定值班表，確保隨時有人員執行瞭望工作，每一班不要超過 2 小時。瞭望的工作，包括注意陸地、友軍、敵軍的跡象，以及救生船是否有磨損、滲漏的情況。瞭望員應該用繩子將自己繫在船上。

b. **移動**。不管你願不願意，風和海流會推動救生筏，如果移動的方向符合你的需求，就善加利用。要利用風力，請將救生筏充飽氣，人員姿勢盡量坐高，收起海錨，將帆張起，以船槳為舵控制方向。如果遇上逆風，將海錨放入水中，人員身體放低以降低風阻。除非你知道已經離陸地不遠，否則不要使用風帆。在開放海域中，無須擔心海流的問題，因為一天飄移的距離通常不到 6 ～ 8 哩。

c. **操艇技術**。注意下列幾點以預防救生艇翻覆：

（1）在波濤洶湧的海中，海錨要遠離船首方向，人員姿勢放低，不要站起或突然移動身體。

（2）在極端惡劣的天候中，多準備一副海錨備用，以應付海錨被風浪捲走的困境。

（3）如果救生艇翻覆，將回正繩（如果是多人座的救生艇）丟到船底另一邊，接著人也移動到船的另一邊，一隻腳踩在浮力氣室上，用力拉繩即可。如果艇上無回正繩可用，將身體趴在船底，雙手抓住較遠處的船邊繩，身體往下溜入水中，順勢將救生艇拉起並回正。大多數救生艇在船底都設置了回正拉環，20 人用的救生艇沒有回正的問題，因

為正反兩面的結構都一樣。

(4) 要爬上單人救生艇，需從較窄的一側往上爬，過程中人與船盡量保持水平。這也是單獨一人要爬上多人座救生艇的正確方式（圖207）。

d. **求生游泳法**。只要讓自己完全放鬆，就能漂浮在水面上，尤其是在海中，水的密度高於人體。用衣服捕捉一些空氣也可以當作助浮。可能的話，盡量以仰式浮在水上。如果你已經無法漂浮，或是海象過於惡劣，可以在水中將身體打直來休息。施作時，先大吸一口氣，將臉埋入水中，雙臂輕輕划水，保持這個休息的姿勢，直到你需要呼吸為止。要換氣時，將頭抬起，吐氣，雙腿打水支撐身體浮起，吸一口氣，再回到剛剛的循環。

89. 健康

a. **精神層面**。只要擁有高昂的士氣以及面對海上求生考驗時足夠的抗壓性，必可讓你安全歸來。別讓想像力混淆思緒，只要放輕鬆，將問題看清楚，一定有解決之道，畢竟人在海上，你有非常充裕的時間思考。

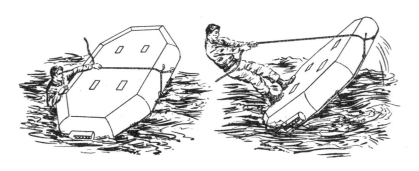

圖 207 回正救生艇

b. 生理的傷害。

（1）有一種救生艇上易生的浸足病（immersion foot），這是因持續暴露在較涼或很冷的海水，加上循環不良所致。

（2）持續暴露在鹽水中還可能出現鹽水腫（salt water burn 或 salt water boil）的症狀，不要刺破或擠破這些水泡，盡量保持患處乾燥。

（3）曬傷或是凍傷。參見第 61 小節。

（4）暈船。如果開始暈船，停止喝水和進食，並躺下來，時時改變頭的位置。

（5）眼痛症通常是因為天空和海上的強光所致，帶上太陽眼鏡或利用布料、繃帶自製的眼罩可以預防。如果缺乏藥品治療，可以在包上繃帶之前，先用一塊經由海水潤濕的繃帶、棉花或棉布覆蓋在眼睛上。

（6）便祕。腸胃缺乏蠕動在救生艇上十分常見，不必受其干擾。就算船上有瀉藥也不要吃。盡量多運動即可。

（7）如果小便有問題或尿液顏色很深，在這種環境下都屬正常，無須擔心。

（8）有毒魚類和海中生物的名單，請參見第 7 章。

對求生的威脅

第 **7** 章

90. 生物性威脅

a. 當你為生存奮戰時，疾病是最大的敵人。雖然不必深入了解相關知識，但是你應該知道在特定地區容易出現哪些疾病，它們如何傳播，以及如何預防。

b. 大多數疾病是因為寄生性的微小植物或動物侵入身體，在體內繁殖，繼而產生一連串的干擾所致。體內致病的生物，多是由傳染媒介帶來的。如果你知道哪種傳染媒介會帶來哪種疾病，就可以藉由遠離傳染媒介避免那些病原體和身體接觸。

c. 有些疾病通常只發生在特定地區，因此本章將會在通用性資料之外，針對特定地區的生物性威脅再予以補充。

91. 小型生物

a. **不要被外形誤導**。許多小型生物的危險性比缺乏食物和飲水更大也更嚴重，牠們對人類最大的威脅是，能夠經由叮咬傳遞使人虛弱甚至致命的病媒。

（1）疾病傳染媒介需要特定的生活和繁殖環境，例如適當的陽光、溫度，以及適合的產卵之處。由於上述因素，在特定時間或地點，你需要應付的傳染媒介種類不會太多。有些傳染媒介在特定地點和環境之下會造成危害，換個地點和環境可能就變成無害。

（2）有些特定的病原體要從宿主傳染到人身上，往往必須經過
　　一到數個特定的宿主，如果這些宿主缺席，不管當地還有
　　多少可能的傳播媒介出現，病原體在這個地區就不存在，
　　當然也就無法傳染。人類就是瘧疾傳染這個案例中的特定
　　宿主。

　　b. **蚊子和瘧疾**。蚊子的叮咬不僅令人不悅，還可能致死。不
管你在何處幾乎都會遇到蚊子，在晚春到初夏之間，極圈和溫帶的
某些地區，蚊子的數量會比任何季節的熱帶更多。不過，熱帶的
蚊子危險性比較高，牠們會傳染瘧疾、黃熱病、登革熱和絲蟲病
（filariasis）。

（1）瘧疾要由受感染的瘧蚊叮咬才會傳染給人類，辨識這種
　　蚊子的方式如下：牠們只在黃昏或晚上活動，停下來叮
　　人時尾巴會往上翹 45°，此外，牠們的翅膀有斑點（圖
　　208）。

（2）受感染的瘧蚊叮咬人類時，會將瘧疾寄生蟲注入人體，經
　　過一段時間的繁衍，這些寄生蟲會開始破壞紅血球，讓人
　　發冷又發熱。在發病的這個階段，病患的血液裡面充滿寄
　　生蟲，如果另外一隻未受感染的瘧蚊來叮咬，飽食一餐後
　　再去叮咬另一個人，就會將取自受感染血液的寄生蟲再注
　　入給受叮咬者。

（3）瘧疾在有人居住的熱帶地區經常出現，那裡環境潮濕，適
　　合蚊子產卵。夏季時，在許多溫帶地區也可能感染瘧疾，
　　但不管是北半球或南半球，只要是天氣較寒冷的地區幾乎

圖 208 瘧蚊

不曾出現。

(4) 黑斑蚊（aedes mosquito）會傳染黃熱病和登革熱，不管白天或晚上都會咬人（圖 209）。

　(a) 黃熱病最常見於西非洲、加勒比海一帶，以及中美洲和南美洲部分地區。只要施打黃熱病疫苗，就可以對此免疫。

　(b) 登革熱的傳染方式和黃熱病一樣，病情通常較輕，不過偶爾也會致命。分布區域很廣，幾乎熱帶和副熱帶地區都會出現。

　(c) 蚊子也會傳染絲蟲病，一旦感染，身體會呈現不正常的腫脹。這種傳染病通常見於熱帶和副熱帶地區。

(5) 要防範蚊子的叮咬，請遵照下列的規範：

圖 209 黑斑蚊

(a) 宿營地選在地勢較高處，並遠離沼澤。

(b) 睡在蚊帳內。如果沒有蚊帳可用，椰子樹的纖維和葉子或其他替代品也多少有幫助。

(c) 在臉上塗一些泥巴，尤其是睡覺前。

(d) 將衣服全部穿上，尤其是夜間。

(e) 將褲管塞進襪子或鞋子的上半部。

(f) 戴上防蚊頭罩和手套。

(g) 如果有防蚊液，一定要用。

(h) 只要數量足夠，就按照指示服用防瘧疾藥片。

　　c. **蠅**。一如蚊子，不同品種的蠅體形大小不同，產卵方式不同，對人類造成的影響或威脅也不同。防範蚊子的方法，大多也適用在蠅類身上（圖 210）。

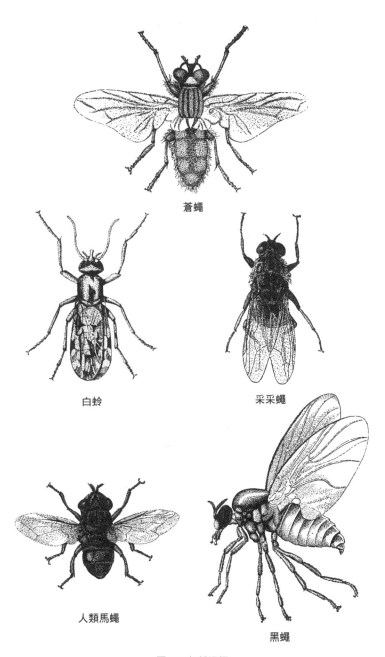

蒼蠅

白蛉　　　　　　　　采采蠅

人類馬蠅

黑蠅

圖 210 各種蠅類

（1）黑蠅（black fly）是溫帶地區最擾人的蠅類，分布廣泛散見於世界各地。有些人對黑蠅的叮咬反應很劇烈，不過更常見的危險是因為抓搔叮咬處所引起的感染。黑蠅會傳染絲蟲病。

（2）鹿蠅和馬蠅身體肥碩，帶點顏色。在白天時會出現在有蹄類動物聚集的地方。

（3）一般來說，蠓（no-see-ums 或 punkie）不像黑蠅那麼擾人，體形很小，叮咬後會產生搔癢感，有些品種的蠓帶有血絲蟲（filariid）。牠們分布廣泛，全世界都可以見其蹤跡。如果你遇到蚊蚋叢生之處，趕快離開。蠓的活動範圍不大，只要離開卵的孵化區超過半哩，就不容易遇見牠們。

（4）白蛉是一種分布廣泛，會吸血，而且可能會傳染多種嚴重疾病的昆蟲。牠們能夠穿過一般的網子，不過由於飛行高度很少超過地面 10 呎，而且不喜歡吹拂的氣流，所以避開不難。

（5）眼潛蠅（eye gnat）習慣在眼睛四周盤旋，而且是某些致命性眼部感染的可疑帶原者。牠們也可能會傳染一種類似梅毒的熱帶疾病，稱為熱帶莓疹（yaws）。

（6）采采蠅（tsetse fly）只出現在中非和南非熱帶地區，某些品種會傳染嗜睡症。牠們喜歡陰暗處，一般只在白天咬人，而且偏好叮咬膚色較暗的當地人，不喜歡白人。

（7）螺旋蠅（screw-worm fly）主要出現在美洲和亞洲南部，

尤其是熱帶地區。牠們在白天十分活躍，對人類最大的威
脅是，如果你在空曠處睡覺，牠會在你的鼻孔中產卵，尤
其鼻腔如果因為感冒或受傷而發炎，更是牠們的最愛。幼
蟲孵化後會鑽進鼻腔組織裡，導致嚴重的疼痛和腫脹。

(8) 綠頭蒼蠅（blowfly）和螺旋蠅有幾分近似，在非洲、亞
洲、澳洲以及東印度群島的部分地區可見。

(9) 馬蠅（bot fly）在美洲和非洲熱帶地區很常見，牠的危
險性在於幼蟲會鑽進皮膚裡，引起疼痛和腫脹，患處看起
來就像燙傷。頻繁的敷上濕潤的煙草可以殺死幼蟲，接著
就能將蟲體擠出來。

　　d. 跳蚤。這種沒有翅膀的小蟲在某些地區危險性很高，因為如
果牠們先在被鼠疫感染的齧齒類身上吸血，就會將鼠疫傳染給人類。
如果在鼠疫可能流行的地區，你非得以齧齒類為食物，將獵物殺死
之後盡快高高掛起，等到牠的體溫
變涼之後再來處理，因為跳蚤會
離開冷的動物軀體。要防止沙
蚤等各種跳蚤上身，可以使用
防蚤粉，並穿上緊身的綁腿
或長靴（圖211）。

　　e. 蜱。這種扁平橢圓形
的害蟲遍佈全世界，尤其是
熱帶和亞熱帶地區最為常見。牠們是
回歸熱（relapsing fever）和斑疹傷

圖211 跳蚤

寒的帶原者，分為兩大類，一種是硬蜱或是木蜱，另外一種是軟蜱（圖212）。

(1) 蜱如果已經吸附在皮膚上，不要直接壓死，也不要想將牠拔起，應該用口水、酒精、汽油、煤油或碘酒塗在牠身上，蜱就會將固定在皮膚上的餵食管鬆開，此時要將移除就容易許多。將點燃的香煙或火柴靠近蜱的身體也有同樣的效果。如果蜱的頭部還是緊抓著皮膚不放，可以使用在火上烘烤過的刀尖將之移除。

(2) 洛磯山斑疹熱（Rocky Mountain spotted fever）是一種會致命的急性傳染病，在美國境內、加拿大大多數地區和墨西哥部分地區，就是透過蜱來傳播。這種病的病源來自一種稱為立克次氏體（rickettsia）的微小細菌，症狀包含起紅斑疹、發冷發熱、劇烈的疼痛，尤其在手臂與腿部。預防勝於治療，所以當你來到可疑地區，最好穿上完整的衣服保護，並且隨時檢查是否已經被蜱依附上身。

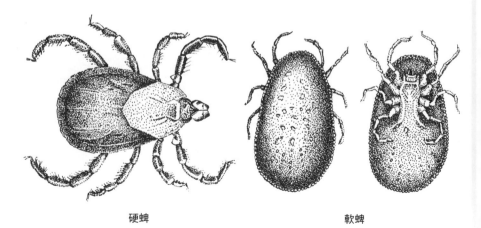

硬蜱　　　　　　　　　　　　軟蜱

圖 212 蜱

（3）在地中海一帶或巴西等國家，有一些傳染病和洛磯山斑疹熱很類似，也是透過蜱來傳播。所以當你抓到齧齒類動物時，如果牠們看起來明顯的無精打采或病懨懨，處理時就要特別小心，或是乾脆直接丟棄。

f. 蟎（mite）、恙蟲（chigger）、蝨子。
這些微小的生物幾乎遍佈世界各地，牠們對人類造成的危害之大，和微小的體形完全不成比例。恙蟎（圖213）會鑽進皮膚裡，造成嚴重的搔癢和不適，體質特別敏感的人甚至會受到感染而生病。人疥蟎（human itch mite）會造成各種皮膚病，例如疥瘡、挪威疥瘡（Norwegian itch）以及鬚癬（barber's itch）。在原住民村落中，蝨子多半猖獗，盡量避免進入小屋或和當地人肢體接觸。如果你被蝨子咬傷，千萬不要抓傷處，因為可能會讓蝨子的排泄物進入傷口，斑疹傷寒和回歸熱這些疾病，會透過蝨子的排泄物傳染給人類。

圖213 恙蟲

如果你沒有除蝨粉，將衣物用水煮沸也可以去除蝨子。如果沒辦法水煮，將衣物曝曬在直射的陽光下，一樣可以去除蝨子。如果你曾經染上這些可怕的小生物，請用強力肥皂將身體徹底洗淨。

g. **蜘蛛**。除了美國南部的黑寡婦（black widow spider），又稱為沙漏蜘蛛（hour glass spider）之外，一般來說，大多數的蜘蛛威脅度並不高。就算是狼蛛（tarantula）也從來不曾以咬人致死或致病而聞名。不過，黑寡婦蜘蛛及其家族裡住在熱帶的成員，一定要避開，因為一旦被咬，輕則產生劇痛和腫脹，重則致命。這些危險的蜘蛛通常都是黑色，並帶著白色、黃色或紅色斑點。被其中一種毒蜘蛛咬傷，可能會產生嚴重的急性胃腸絞痛，並且斷斷續續持續一兩天。這些症狀有時候會被誤認為消化不良或盲腸炎（圖214）。

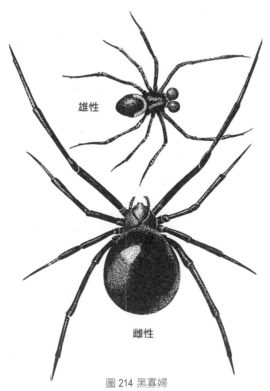

雄性

雌性

圖 214 黑寡婦

h. **蠍子**。被這些體形通常很小的生物螫到，雖然會引起劇痛，但是很少致命。不過某些體形較大的品種危險性就高得多，被螫到甚至有致命的可能。蠍子的分布區域很廣泛，但是也很分散。由於牠們白天會躲藏在衣服、鞋子或床鋪上，所以很危險。著裝前最好先把衣服抖一抖。如果你被螫傷，請使用泡冷的壓縮帶包紮，或是敷上泥巴緩解症狀。在熱帶地區，則使用椰子的果肉敷在傷處（圖215）。

　i. **蜈蚣和毛蟲**。蜈蚣在熱帶地區數量很多，有些體形較大的品種可以咬傷人並引起劇痛。不過，除非逃脫困難，不然牠們很少咬人。蜈蚣的危險性相對低，除了和蠍子一樣喜歡躲在衣服裡而因此被迫咬人之外。如果毛蟲從你身上爬過，有時候會強烈的發癢，嚴重時甚至會發炎（圖216）。

　j. **蜜蜂、胡蜂和馬蜂**。不管是蜜蜂、胡蜂還是馬蜂，只要對你群起而攻，不僅危險，甚至有可能致命，所以應盡量遠離蜂巢。遇到蜂群攻擊，趕快跑向濃密的灌木叢或矮樹林，那些回彈的枝葉會將蜂群擊落（圖217）。

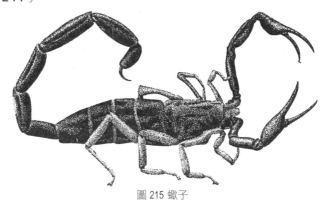

圖 215 蠍子

毛蟲

蜈蚣

圖 216 蜈蚣和毛蟲

胡蜂

蜜蜂

圖 217 蜜蜂和黃蜂

圖 218 蔓澤蘭

(1) 被叮咬時，請用刀尖將刺螫挑掉，以免剩餘的毒液繼續擠進傷處。將普通的泥巴敷到傷處上就能緩解痛楚，攀爬植物蔓澤蘭（hempweed）的葉子擠出來的汁液，對針螫具有解毒作用。這種植物可以在美洲、非洲和南太平洋部分地區的溪邊、沼澤附近或海邊找到（圖 218）。

(2) 某些熱帶蜜蜂體形較大，又具有攻擊性，應該避開。或者，你可以利用煙燻法驅趕蜜蜂混淆牠們的注意力，並將頭、手罩上保護網，就可以安全取走蜂蜜。

(3) 有些熱帶地區的螞蟻咬人很痛，而且攻擊時必定成群結隊，也應該避開。

k. 水蛭。這種吸血動物分布廣泛，例如婆羅洲、菲律賓、澳洲、南太平洋，以及南美洲部分地區。牠們通常攀附在草叢裡、樹葉或樹枝上，一旦有人經過就會吸附上去。被水蛭咬傷，會導致身體不適以及血液的流失，有時還會感染其他疾病（圖 219）。

(1) 你可以用點燃的香煙、火柴或濕潤的煙草碰觸水蛭，牠應該就會自己脫落。把褲管紮進靴子裡，並將靴子的鞋帶繫緊可以預防水蛭吸附。

(2) 如果水蛭跟著飲水喝下肚，對人體的威脅就會大增。當你就著泉水喝水時，臉不要放到水裡，水蛭可能會藉此爬進鼻腔。參見第 3 章。

l. 吸蟲或扁蟲。這些寄生蟲通常出現在停滯不流動的淡水中，分布區域包括美洲熱帶地區、非洲、亞洲、日本、臺灣、菲律賓，以及其他太平洋島嶼。鹹水吸蟲沒有危險性。不管你是在喝水、還

圖 219 水蛭

是在受汙染的水裡洗澡，吸蟲會趁機鑽進人體皮膚裡，並依靠紅血球維生，然後跟隨患者痛苦地排泄或排遺脫離人體（圖 220）。

m. **鉤蟲**。鉤蟲常見於熱帶和亞熱帶，幼蟲會從腳底鑽進人體。鉤蟲如果出現在遠離人類聚落的荒野中，就不具危險性（圖 220）。

92. 毒蛇和毒蜥蜴

a. **事實勝過傳聞**。對蛇類的恐懼普遍存在人心之中，但多是以訛傳訛而非親身經歷，事實上，全世界有毒的蛇類只占很小一部分。蛇的種類在熱帶非常多，離開赤道愈往南北兩極靠近，種類就愈少，

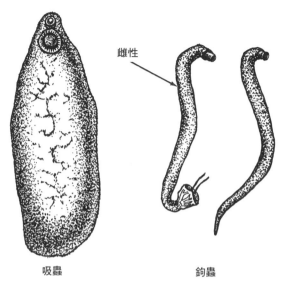

雌性

吸蟲　　　　　　　鉤蟲

圖 220 吸蟲和鉤蟲

然而赤道地區的蛇類，危險性遠遠不及美國境內出沒的響尾蛇或水腹蛇（moccasin）。

(1) 一般來說，只要有機會，蛇會選擇逃走，不過你還是得遵守下列的預防措施：

(a) 小心行進，並隨時留意腳下所踩的地方。

(b) 攀爬岩壁或要從地上拾起東西時，注意下手處。

(c) 不要逗弄或拾起陌生的蛇類。

(d) 如果非得將手放到蛇類可能潛伏之處，動作不可魯莽，要既輕且慢。

(e) 最好穿皮靴，或至少穿上能包覆腿部的寬鬆服裝。

(f) 了解當地毒蛇的習性和分布等相關資訊。

(g) 了解被毒蛇咬傷之後該如何處置，參見下方 h 小節。

(2) 在 2,400 種蛇類中，只有 200 種會對人類產生威脅。蛇只出現在溫帶和熱帶地區，世界上很多地區完全沒有陸生蛇類，包括紐西蘭、古巴、牙買加、海地、波多黎各，以及波里尼西亞群島。

b. 提高警覺。某些蛇類比其他同類更有攻擊性，而且在沒有明顯的挑釁下就會攻擊人類。不過這種蛇類少之又少。

(1) 蛇類無法忍受極端的天候。在溫帶地區較溫暖的月份中，不管白天還是夜晚，都是蛇類活動的時間。到了寒冷的冬天，牠們不是冬眠，就是活動力大為降低。在沙漠和半沙漠地區，蛇類最活躍的時段是清晨和黃昏，在炎熱的白天牠們會尋找陰涼處休息，甚至還有很多蛇類只在夜間活動。

(2) 蛇類平常移動的速度不快，但是攻擊的速度驚人。牠們沒辦法跑得比人類更快，而且只有少數幾種可以跳離地面。

c. 長毒牙蛇類（poisonous long-fanged snake）。這些帶有劇毒的蛇類包括出現在歐洲、亞洲和非洲的蝰蛇（viper 或 adder），北美洲的響尾蛇、銅頭蛇（copperhead），以及水蝮蛇（cottonmouth moccasin），還有美洲熱帶地區的巨蝮（bushmaster）、茅頭蛇（fer-de-lance）等。

(1) 響尾蛇（true vipers）亞科和蝮蛇（pit vipers）亞科這兩類多半蛇體粗壯，頭部呈扁平狀。響尾蛇亞科種著名的品種只出現在舊大陸，分別是印度的鎖蛇（Russell's

鼻孔
頰窩

蝮蛇的辨識上的特徵

圖 221 辨識蝮蛇

viper）、非洲南方的夜蝰（cape viper）、非洲和阿拉伯乾旱地區的鼓腹毒蛇（puff adder），以及非洲熱帶地區的加彭膨蝰（gaboon viper）。

（2）如果被這類毒蛇咬傷，會產生劇烈的疼痛，接下會隨著毒液在身體組織中擴散出現局部的腫脹（圖 221）。

d. **短毒牙蛇類**（poisonous short-fanged snake）。由於這類毒蛇毒牙較短，就算只是穿上輕薄的衣物也足以降低牠們對人類的威脅。短毒牙蛇類的蛇毒在所有毒蛇中最容易致命，牠們包括眼鏡蛇（cobra）、環蛇（krait）以及美洲珊瑚蛇（American coral snake）等。大體上已經包含了澳洲大多數的蛇類，以及許多出現在印度、馬來半島、非洲和新幾內亞的蛇類（圖 222）。

（1）眼鏡蛇的種類超過 10 種，全部分布在舊世界，牠們的頸部或多或少都可以張大以嚇唬敵人。眼鏡王蛇（king cobra）是體形最大的毒蛇。

（2）許多出沒在印度洋和太平洋沿岸的海蛇，分類上也屬於眼鏡蛇，除非受到騷擾，不然危險性通常不算高。

（3）眼鏡蛇及其同類的毒液主要影響神經系統，剛被咬時不算太痛，但是疼痛感會隨著時間增加。由於牠的毒液會馬上

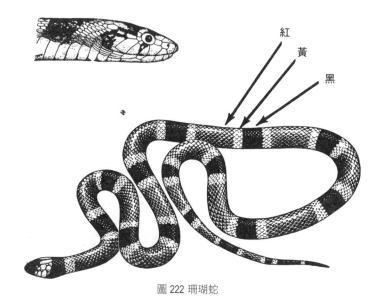

紅
黃
黑

圖 222 珊瑚蛇

被傷患的血液系統吸收，所以很快就會散布到全身各處。

e. **海蛇**。帶有毒性的海蛇，在印度洋、南太平洋和西太平洋的沿海一帶數量很多，在大西洋則完全不見其蹤跡。牠們通常出現在受潮汐影響的河口或離岸不遠的海裡，不過有時在離岸較遠的海中也能看到。海蛇通常不會騷擾游泳的人，所以被咬的機率相當低。牠們最容易辨識的特徵是，尾部扁平呈垂直狀，利於划水（圖223）。

f. **蚺蛇**（boa）和**蟒蛇**（python）。蚺蛇和蟒蛇移動速度慢，生性羞怯，除非受到騷擾否則很少攻擊人類。不過牠們的牙齒尖銳，身體可強烈縮緊，還是具有相當的危險性。較大型的蚺蛇和蟒蛇生活在菲律賓、印度南部、中國、南美洲、非洲中部和南部、馬來半島、

圖 223 海蛇

中南半島，以及緬甸的茂密叢林中（圖 224）。

g. 蜥蜴。除了在美國西南部的吉拉毒蜥（Gila monster），以及出沒在中美洲和墨西哥的墨西哥毒蜥（beaded lizard）之外，世界上其他種類的蜥蜴都沒有毒性。由於上述兩種只出現在沙漠地區的毒蜥蜴生性遲緩，所以威脅性並不大（圖 225）。

h. 蛇類咬傷後的急救。謹慎為上，只要被蛇咬傷，都當作被毒蛇咬傷處理。步驟如下：

（1）先在傷口和心臟之間綁上一條束緊帶，鬆緊程度只需能夠讓靠近皮膚表面的靜脈稍微膨脹即可。束緊後經過 1 小時鬆開約 1 分鐘，然後再束緊 5 ～ 10 分鐘，再放鬆約 1 分鐘，接下來一樣一緊一鬆，但是逐漸增加放鬆的時間，並減短束緊的時間。這個方法可以讓少量的毒液透過靜脈流動，增加被身體吸收的機率。

圖 224 蚺蛇

圖 225 吉拉毒蜥

(2) 盡快在被咬傷處劃出十字形切口，深度約 1/4 吋，長度
約 1/2 吋，目的是要讓血液能夠流出。如果沒有刀子可
用，任何尖銳的東西應該都可以代替（圖 226）。

(3) 將血液和毒液一起吸出或擠出。

(4) 保持平靜，不要移動傷處。

(5) 如果能取得冰塊，在傷處放一包冰敷袋。

圖 226 蛇傷切口處理法

（6）動作迅速但是沉著應對。

（7）15 分鐘之後，如果沒有感到口乾舌燥、喉頭緊縮、頭痛、咬傷處疼痛或腫脹，咬你的蛇應該沒毒。

93. 有毒和危險的水生動物

a. 鯊魚。這種大型水生掠食者充滿好奇心，牠們會查看水中的各種物體。一般來說，鯊魚不會無端進行攻擊，但是如果遇到在水中流血或受傷的人，就會前來攻擊。因此，不管血流多流少，都需盡快止血。如果非得進入鯊魚出沒的水域，游泳時動作放輕，最好不要出聲（圖 227）。

b. 金梭魚（barracuda）。金梭魚通常出現在熱帶和副熱帶有珊瑚礁的混濁海水中，有些人認為牠的威脅性比鯊魚更高（圖

灰鯖鯊 MAKO 　　7 ～ 9 呎　虎鯊 TIGER 　　10 ～ 12 呎

雙髻鯊 HAMMERHEAD
　　　　　　　9 ～ 1 呎　白鯊 WHITE 　　10 ～ 15 呎

灰色鉸口鯊 GREY NURSE
　　　　　　　8 ～ 10 呎　恆河真鯊 GROUND 　　7 ～ 8 呎

藍鯊 BLUE 　　8 ～ 10 呎　長尾鯊 THRESHER　10 ～ 12 呎

圖 227 鯊

圖 228 金梭魚

鬼蝠魟（manta 或 giant ray）

圖 229 魟

228），因為牠們常常不問青紅皂白就
展開攻擊。

　　c. 電魟（electric ray）。不管
是開放水域或沙質、泥質的水底
都可以發現牠的蹤跡。電魟會釋
放足以使人麻痺的電流，幸好遇
到的機會不大（圖 229）。

　　d. 水母。包含僧帽水母在內，
大多數水母的特點是都會螫人。牠們
對人類最大的威脅不是螫後的疼痛，而
是可能會讓在水中游泳的人產生痙攣。
衣服對這種生物的威脅有些許阻隔之用，
被螫之後，試著放鬆，阿摩尼亞可以減緩被
螫之後的疼痛（圖 230）。

圖 230 水母

e. 魟（sting ray）。魟魚的尾巴帶有毒刺，一旦被螫傷口會產生劇痛。牠們的體形扁平長得像鰩魚，長度通常可達數呎，經常出沒在淺水、溫暖的沿海一帶。如果你要涉水而行，最好用棍棒刺探前方水中是否有異樣，以策安全。**大型魟魚的尾刺可能致命。**

f. **鮋魚**（scorpion fish）、**蟾魚**（toad fish）、**石頭魚**（stone fish）。太平洋的石頭魚和鮋魚，以及某些美洲熱帶海域的蟾魚（圖231），是世界上最危險的幾種有毒魚類。牠們的尖刺帶有毒性，主要出沒在珊瑚礁附近。一旦被刺傷，應以處理蛇類咬傷的方式進行治療。

g. **其他的水中威脅。**上面列舉的各種危險水生動物，尚未完全包含你可能遇到的各種威脅。熱帶骨貝（tropical bone shell）、體形瘦長苗條呈錐狀的錐螺（terebra snail）也都帶有毒性，拾取大型海螺時務必小心。如果徒手撬開大型鮑魚和蛤蠣，而非使用其他輔助工具，也帶有危險性。牠們可能會夾住你的手指，讓你無法

圖 231 蟾魚 [18]

18 Drawing from H. L. Todd, No. 22887. U. S. National Museum, collected at Pensacola, Fla. 1878. by Silas Stearns.

離開而溺水。珊瑚，不管死的還是活的，都會割傷人。看起來無害的海綿和海膽，會將帶有石灰或矽的針刺進你的皮膚，一旦斷了會引起潰爛（圖 232）。

(1) 食人魚是生活在南美洲亞馬遜河及其支流中的一種小型魚類。非常強悍，血液只要滲入水中，就算含量非常少也能吸引牠們，一個缺乏保護的游泳者或涉水的人，在很短的時間就會被一群食人魚啃食一空只剩骨架。

圖 232 貝類和珊瑚

（2）長吻鱷（crocodile）和短吻鱷（alligator）分布廣泛，
遍及世界各地。其中短吻鱷只能在美國南部和中國長江流
域發現其蹤跡，長吻鱷則可以在南太平洋靠海的沼澤地、
河口以及受潮汐影響的河流中，還有非洲本土某些地區和
馬達加斯加島發現。美國長吻鱷在墨西哥沿海、西印度群
島、中美洲、哥倫比亞、委內瑞拉都可以見到，牠們通常
會避開人類。一般認為長吻鱷的性格比短吻鱷凶猛而且行
動較難預測，不過如果不是受到攻擊通常不具威脅性。

94. 具威脅性的哺乳類

絕大多數受到大型動物威脅的故事都是虛構的。但是當動物被
逼到絕境時，大多數會反身攻擊。很多動物在受傷或保護幼子時會
變得極度危險。被獸群趕出來的獨居動物，例如大象、野豬、野牛
等，會變得敏感而好戰。獅子、老虎、豹等動物如果老到無法獵食
其他動物，可能就會轉而吃人，不過這種情形並不多見。

a. 在極圈和副極圈，熊看起來總是陰沉而且充滿威脅感。如果
你想獵捕牠們，一定要有能立即殺死的把握再開槍。北極熊很少登
上陸地，但是會受到儲存的食物和動物屍體的吸引。牠們似乎從來
不知疲倦，也是極為聰明的掠食者，一定要小心應付。海象在近距
離接觸時，也是極為危險的動物。

b. 盡量避開野牛，因為牠們總是脾氣暴躁。靠近野豬要十分小
心。大象、老虎或其他大型動物會盡量避開人類，但是一旦受到驚
嚇，也會發動攻擊。

c. 被犬科動物（狗、胡狼、狐狸）或某些肉食性動物咬傷之後，

可能會得到狂犬病。只分布在南美洲的吸血蝙蝠（vampire bat），除非已經感染狂犬病，而且能夠經由咬人來傳染，要不然威脅性也不大（圖233）。

95.有毒的植物

a. **天涯本一家**。世界其他地區有毒植物對你的危險性，不會比美國本土的有毒植物更嚴重。一般通則是，有毒的植物還算不上嚴重的威脅，但是在某些情況下，依然能造成危機。有毒的植物可以概分為兩大類，一類是接觸性，一類是食用性。

b. **接觸性有毒植物**。大多數接觸性有毒植物，不是屬於漆樹類，就是屬於大戟科（spurge family）。美國最重要的三種有毒植物是野葛（poison ivy）、毒槲（poison oak）、毒漆樹（poison sumac），都是複葉，圓形的果實體形不大，呈灰綠色或白色。**如果你能記下這些植物的外觀和毒性，在世界其他地方遇見類似的植物時就不會誤觸**（圖1、2和234）。

（1）世界各地有毒植物引起的症狀大體近似，包括發紅、搔癢、腫脹和起水泡。在接觸過這些植物之後，最好的處理方法是使用清潔力強的肥皂徹底洗淨。

圖 233 吸血蝙蝠

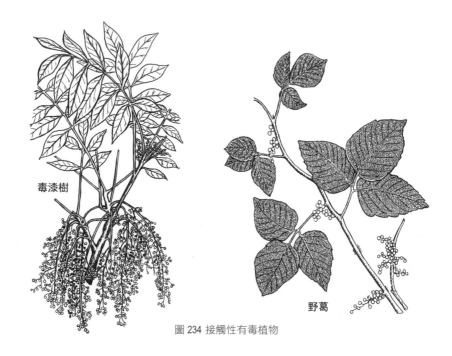

毒漆樹

野葛

圖 234 接觸性有毒植物

(2) 在熱帶和副熱帶地區有許多接觸性有毒植物，最常見的有
下列幾種：

(a) 中美洲的黑毒木（black poison wood）。

(b) 西印度群島的巴西沙地灌木（carrasco）。

(c) 馬來半島、菲律賓和南太平島嶼上的連加斯漆樹
（Rengas tree）。

(d) 中國和日本的漆樹（lacquer tree）。

(e) 某些品種的亞洲芒果樹。

(f) 生長在澳洲、印度和南太平洋島嶼上的海茄苳（圖
188）。

(g) 某些和蓖麻樹一樣具有乳狀樹液的植物。

(3) 當你身處在有毒植物可能出現的地區，應該將下列幾點列入考量：

(a) 被毒樹感染的可能性，會隨著過熱和過度排汗而增加。

(b) 有毒植物的汁液碰到眼睛附近時，危險性更高。

(c) 所有陌生植物的乳狀汁液都應該避免接觸。

(d) 將接觸性植物拿來做為燃料，是危險之舉。

c. **食用有毒植物。**相較於無毒可食用植物食用有毒植物的數量不算太多。所以最好的方法，是盡量認識可食用的無毒植物（參見第 4 章），以及必要時，先小口試吃陌生植物，並且等一會，再決定要不要繼續吃。

(1) 在極圈和副極圈，大概只有不到一打數量的植物帶有毒性。在這個極北地區，毒性最強的兩種，一是水毒芹，一是毒蘑菇。參見第 4 章和第 6 章。

(2) 在熱帶地區接觸到有毒植物的機率不會比美國本土高，如果對某種植物是否有毒充滿疑惑，可以觀察鳥類、齧齒類、猴子、狒狒、熊，以及其他草食性動物，一般來說，只要動物吃這些植物，它們對人類也是安全的。以下是幾項判斷的訣竅：

(a) 口味苦澀的植物應該避免食用。

(b) 只要心有疑慮，就將所有的植物烹煮過再食用。除了某些有毒的蘑菇類（第 4 章），許多植物的毒素在烹煮過後都會去除。

(c) 會產生乳狀汁液的植物，如果未經測試應避免食用，也

應該避免乳狀汁液接觸皮膚。不過這條規則不適用於野
生無花果、麵包樹、木瓜和金琥。

(d) 要避免因食用受感染的穀類或草類而發生麥角中毒
（ergot poisoning），應該將種子上帶有不正常黑線
的穀物丟棄。

d. **帶有螫毛的植物。**一般而言，植物只要帶有螫毛，就不會構
成真正的威脅。不過它們的螫毛通常帶有蟻酸，螫到還是很痛。你
可以先試試看碰觸美國或歐洲地區廢棄空地上的蕁麻，它可以做為
一個參考，用來揣摩世界其他地區類似的植物可能帶來的影響。

臉譜 生活風格 FJ1027X

美軍野外生存手冊：
集結美軍百年經驗，最權威的特種部隊絕境求生祕技
The U.S. Army Survival Manual: Department of the Army Field Manual 21-76

原 著 作 者　美國國防部（United States Department of Defense）
譯　　　者　王比利
責 任 編 輯　胡文瓊（一版）鄭家暐（二版）
封 面 設 計　倪旻鋒
排　　　版　漾格科技股份有限公司
行 銷 業 務　陳彩玉、朱紹瑄、陳紫晴

出　　　版　臉譜出版
發 行 人　何飛鵬
事業群總經理　謝至平
副 總 編 輯　陳雨柔
編 輯 總 監　劉麗真
　　　　　　城邦文化事業股份有限公司
　　　　　　115台北市南港區昆陽街16號4樓
　　　　　　電話：(02)2500-0888　傳真：(02)2500-1951

發　　　行　英屬蓋曼群島商家庭傳媒股份有限公司城邦分公司
　　　　　　115台北市南港區昆陽街16號8樓
　　　　　　客服專線：02-25007718；25007719
　　　　　　24小時傳真專線：02-25001990；25001991
　　　　　　服務時間：週一至週五上午09:30-12:00；下午13:30-17:00
　　　　　　劃撥帳號：19863813　戶名：書虫股份有限公司
　　　　　　讀者服務信箱：service@readingclub.com.tw
　　　　　　城邦網址：http://www.cite.com.tw

香港發行所　城邦（香港）出版集團有限公司
　　　　　　香港九龍土瓜灣土瓜灣道86號順聯工業大廈6樓A室
　　　　　　電話：852-25086231
　　　　　　傳真：852-25789337

馬新發行所　城邦（馬新）出版集團
　　　　　　Cite (M) Sdn Bhd.
　　　　　　41-3, Jalan Radin Anum, Bandar Baru Sri Petaling,
　　　　　　57000 Kuala Lumpur, Malaysia.
　　　　　　電話：+6 (03) 90563833
　　　　　　傳真：+6 (03) 9057 6622
　　　　　　讀者服務信箱：services@city.my

一 版 一 刷　2013年5月
二 版 十 刷　2024年8月
ISBN　978-986-235-772-9
版權所有·翻印必究（Printed in Taiwan）

售價：**340**元 （本書如有缺頁、破損、倒裝，請寄回更換）

國家圖書館出版品預行編目資料

美軍野外生存手冊：集結美軍百年經驗,最權威的特種部隊絕境求生祕技 / 美國國防部(United States Department of Defense)著；王比利譯. -- 二版. -- 臺北市：臉譜出版：家庭傳媒城邦分公司發行, 2019.09
　面；　公分. -- (生活風格；FJ1027X)
譯自：The U.S. Army survival manual：Department of the Army field manual 21-76
ISBN 978-986-235-772-9(平裝)
1.野外求生

992.775　108013085